街拍，玩攝影的第一課

The Street Photographer's Manual

大衛・吉布森 (David Gibson) ── 著

譚平──譯

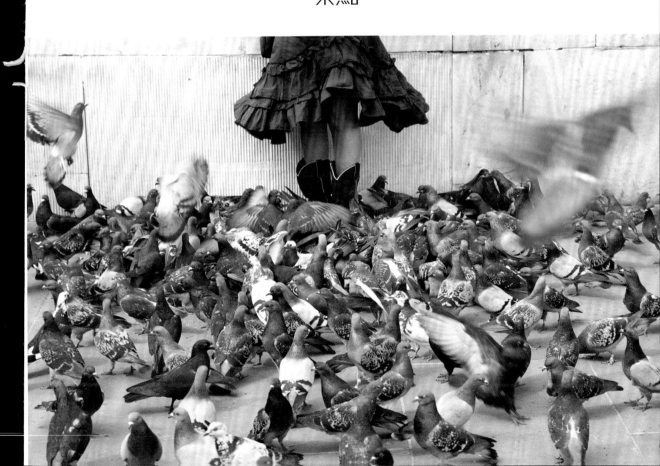

ⅡO
原點

國家圖書館出版品預行編目資料

街拍，玩攝影的第一課 / 大衛・吉布森（David Gibson）著. -- 二版. -- 新北市：原點出版：大雁文化發行, 2024.5
192面；17.7*22.9公分
ISBN 978-626-7466-01-8（平裝）

1. 攝影技術

953.9 113003494

街拍，玩攝影的第一課

作　　　　者　大衛・吉布森（David Gibson）
譯　　　　者　譚平
執 行 編 輯　溫芳蘭
封 面 設 計　COPY、白日設計（二版調整）
內 頁 構 成　黃雅藍

業 務 發 行　王綬晨、邱紹溢、劉文雅
行 銷 企 劃　蔡佳�घ
主　　　　編　柯欣妤
副 總 編 輯　詹雅蘭
總 　 編 　 輯　葛雅茜
發 　 行 　 人　蘇拾平
出　　　　版　原點出版 Uni-Books
　　　　　　　Facebook: Uni-Books 原點出版
　　　　　　　Email: uni-books@andbooks.com.tw
　　　　　　　新北市231030新店區北新路三段207-3號5樓
　　　　　　　電話：（02）8913-1005 傳真：（02）8913-1056

發 　 　 行　大雁出版基地
　　　　　　　新北市231030新店區北新路三段207-3 號5 樓
　　　　　　　www.andbooks.com.tw
　　　　　　　24 小時傳真服務（02）8913-1056
　　　　　　　讀者服務信箱 Email: andbooks@andbooks.com.tw
　　　　　　　劃撥帳號：19983379
　　　　　　　戶名：大雁文化事業股份有限公司

初 版 一 刷　2017年9月
二 版 一 刷　2024年5月
定　　　　價　550元
I　S　B　N　978-626-7466-01-8（平裝）

大雁出版基地官網：www.andbooks.com.tw

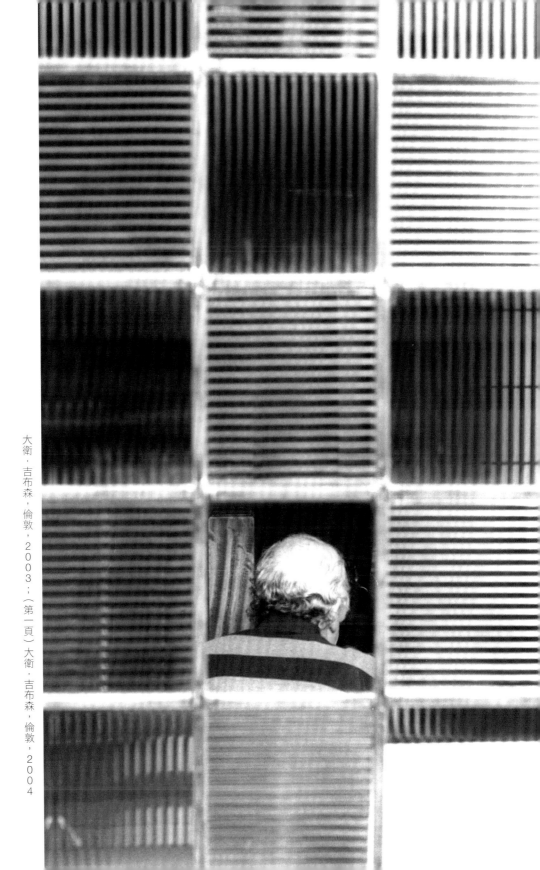

目錄

序

四處亂逛，沒特定想拍什麼，
乍聽之下很奇怪，但當那神奇的片刻降臨，
終將成為一種最隨心而至、妙不可言的拍攝手法。

對我來說，書店攝影區最無聊的一架就是教學和技術類書籍。無論在實務或情感上，我都搞不懂這些書。我在 1980 年代晚期剛開始學攝影時，那些理論幾乎害我要放棄拍照。理論扼殺了我的自信，至今仍在我心中留下陰影。相較之下，我喜歡看傑出的攝影作品，尤其是街頭攝影。我一直透過看照片學攝影，也想以此作為本書的主調。沒錯，我希望只靠書中的照片，就能激起諸位好奇的讀者對街頭攝影更大的興趣。

我也要事先聲明：主觀意見恐不可免，例如我對技術的排斥。在寫書期間，我逐漸意識到，人竟然可能如此無法容忍某些事情，人的觀點竟如此容易被定型。亨利‧卡提耶－布列松（Henri Cartier-Bresson）就無法容忍某些攝影手法，對於美學，他有一套嚴謹的高標準，但他極度不信任彩色攝影。那是他的看法，但不一定對。

本書的對象可說是年輕時候的我——天真的人，開始對攝影產生終其一生的興趣，飢渴地想吸收更多知識，並走出自己的路。所謂天真是指像孩子般的好奇心，但隨著年紀漸長，你的視野總不免受到挑戰而逐漸改變。我很了解學習初期階段的執迷，但對我而言，那樣陡峭的學習曲線是再也找不回來了。然而透過街頭攝影教學，我在別人身上看到了似曾相識的飢渴：他人燃燒正炙的熱情正是我的強心針。

本書透過欣賞照片來認識街頭攝影的拍攝過程。運氣教不來，對街頭攝影的熱情也教不來，但如果你心中已經有了火苗，本書或許能助你釐清，甚至加速這個過程。

我手上有一本安德列亞‧費寧爾（Andreas Feininger）的《全方位攝影師》（The Complete Photographer, 1968），封面是一張動人心魄的亞洲女子照片；在紅光的點綴下，她的黑髮與背景融為一片。這本書有著令人印象深刻的設計和獨特的字型，令我愛不釋手。該書主要在討論攝影的技術層面，並附上許多圖例、圖表及算式。費寧爾是一位優秀的攝影師，雖然他自己並不承認：

攝影只有一部分能教──具體而言，就是攝影技術。其他都要靠攝影師自己。

這段告白讓我欣慰，但弔詭的是，《街拍，玩攝影的第一課》最後的歸宿可能還是在書店的工具書區，而非與偉大攝影師的作品集並列。事實上，本書介於兩者之間：講述街頭攝影的實務面，但試圖將各種方法分解成攝影者能用的清晰概念。我原本擔心某些概念可能太過淺白，但隨即想起某次有人因不知要在街頭拍些什麼而苦惱，於是我隨口給了一點意見：我建議他跳上公車，看著世界從窗外經過，只要發現有趣的東西就跳下車。他聽了之後竟豁然開朗！我很訝異，因為我多年來都是這麼做的。這對我來說顯而易見，但對別人可能很受用。

回顧過去幾段街頭攝影的歷史時，我還發現，如果能介紹二十位攝影師的視野及思路，想必十分引人入勝。作為串連本書的素材，這些攝影師的故事展現了各種可能性，讓我們看到攝影如何讓他們的生命更有意義。整體而言，我希望能忠實呈現這些攝影師及世界各地的街拍愛好者共同享有的熱情。

亨利・卡提耶－布列松，上海，1948

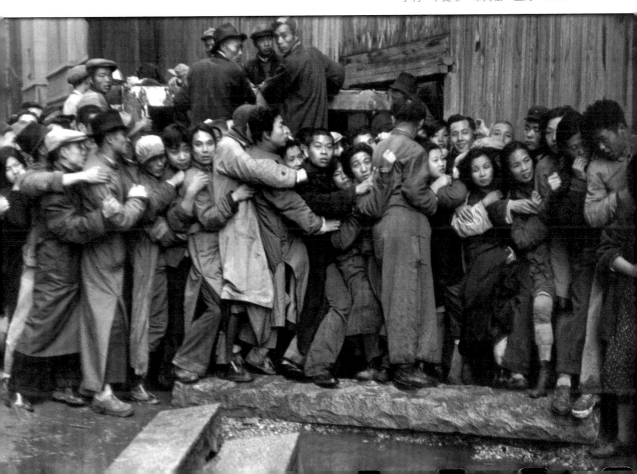

在《無止境的片刻》（*The Ongoing Moment*）中，傑夫・岱爾（Geoff Dyer）思索著主題與性格在攝影中代表的意義。他問了一個有趣的問題：路（road）與街（street）有何不同？他的結論是：

問題不在於大小（有些城市裡的街比鄉下的路還寬）。路通向城市之外，而街留在城內。所以你會在鄉下看到路，但不會有街。如果一條街變成路，表示你正向城外走；如果一條路變成街，表示你正往城裡去。只要你走得夠遠，一條路終究會變成街，但反之不見得亦然（街的本身可能就是終點）。街之所以為街，兩側必有房屋。最棒的街會催促你留下，而路始終讓人想離開。

這是一個值得玩味的觀點，但到頭來卻會讓你搞不清自己身在何處。重點是，誰在乎你是在路上或街上拍的照片？再者，街頭攝影師有時會走一趟公路之旅，但他們不會變成「路邊」攝影師。

岱爾還為爵士樂寫了一本非常動人的書：《但卻美麗》（*But Beautiful, 1992*）。爵士樂與街頭攝影有一點血緣關係──兩種藝術形式的開創者都拒絕墨守成規。我提出這個看似風馬牛不相及的關聯，是為了介紹我為街頭攝影取的另一個名字，而它與爵士樂及其處理旋律的態度有關。最重要的是，我對爵士樂手的心境有種設身處地的認同：他們讓自己迷路；他們知道自己要往哪裡去，他們控制著方向，但開放接受偶然出現的可能，跟著感覺走。所以，街頭攝影也可稱為「迷路攝影」──街頭攝影師必須迷路。

有許多街頭攝影師都提到過這種迷路的心態──不要刻意想找一個入口，或進入一種狀態。這幾乎像是一種入門儀式──是一種只有透過實踐，才能親自體會而獲得的祕密知識。「國際街頭攝影師學會」（In-Public）的創辦人尼克・特品（Nick Turpin）分享了他在這個過程中的驚奇感受：

有多少攝影流派在本質上能帶給人「驚奇」？正因如此，許多人幾乎視街頭攝影為心靈昇華過程，因為這是一種極私密的體驗，或許可稱之為「攝影上的頓悟」。街頭攝影幫助我了解我身處的社會，以及我在其中的位置；我更像是為自己而拍，而不是為廣大觀眾而拍。就像佛教中的頓悟──透過這種了解，我得到了快樂。當我在公共空間凝視眼前景象時，我的確經歷了如電影《駭客任務》（*The Matix*）般甦醒的片刻；那些片刻之所以顯現在我面前，是因為我將自己放在一個對的情境中，讓它自然發生。

何謂街頭攝影？要回答這個問題，最好先想想從事街頭攝影的人。只要深入了解他們的動機，一切便豁然開朗。

為街頭攝影提供精神及文字上的定義，是本書檯面下的主題之一。街頭攝影可以簡單定義為在公共空間拍的任何照片，通常是凡夫俗子的生活寫照。街頭攝影的核心價值在於，它絕未經過事先安排──這點「不容妥協」，因為「真實性」是街頭攝影的核心精神。

「街頭」一詞透露了這種真實性：街頭攝影需要「街頭智慧」，需要有一種態度；但話說

回來，公共空間提供了包羅萬象的人性速寫。街頭攝影可以是陰暗、尖銳、超現實的，也可以是輕快、溫暖、愉悅的。更重要的是，街頭攝影不一定要有人——只要有人跡就夠了。從本書側寫的二十位攝影師中，你將看到任何事物皆可入鏡。不過，這種現象也突顯了定義街頭攝影的難處。我透過側寫的人選設定了一種基調，但我也坦承，這份名單的挑選確實有點隨意。在水到渠成的發展下，最後名單除了一些「響噹噹的名號」之外，也選入多位與網路街頭攝影的崛起更息息相關的攝影師。這份名單是民主的產物，不過，我承認應該有更多女性攝影師才對。看來，民主的結果不見得是對的。

凱特·蔻克伍（Kate Kirkwood）是一名風景紀實攝影師，雖然她有一些照片攝於街頭，但她的作品多半（也是至今最讓人難忘的部分）攝於她居住的英國湖區（Lake District）。她的《脊》（*Spine*）系列基本上就是以牛的身軀、山巒及天空交織而成的畫面。這些彩照懾人心魄，觀者無一不嘖嘖驚奇。但當我在雅典一場工作坊上展示這些照片時，有位學員大喊：「這不是街頭攝影！」他說得有道理。街頭攝影可以是你在家門外拍攝的任何照片，但是否應延伸到農場動物或山水那麼遠的地方？

住在英國南海岸的保羅·羅素（Paul Russell），對農產品展有種特殊偏好。這些展覽很多人參加，也表現出英格蘭人私底下千奇百怪的一面。羅素被認為是典型的街頭攝影師，作品帶著古怪的幽默感——雖然他的攝影範圍通常不在市中心。街頭攝影的概念可延伸至離大都會很遠的地方。

保羅·羅素，布里斯托，2007

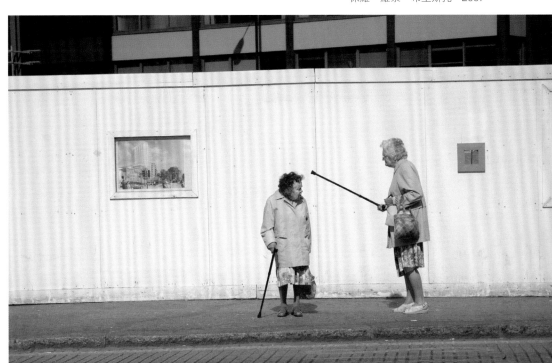

地緣與社群

地緣是街頭攝影的一項元素,某些國家被認為比其他國家「先進」。非洲似乎不在街頭攝影地圖上,這恐怕是一種狹隘的觀點。很遺憾,本書側寫的攝影師沒有人來自北歐,也沒有人來自中南美洲,但街頭攝影在這些地區鐵定很活躍。斯德哥爾摩有個非常專門的社群,以「當代都會攝影師學會」(Contemporary Urban Photographers, CUP)為首。該學會邀請攝影師主持工作坊及策畫展覽,也展出自己的作品。CUP 是一個頗為典型的街頭攝影師社群;當地一群熱衷此道的核心人士在網際網路的推波助瀾下,決定組織團體,以更有效地在該市推展街頭攝影。

我無疑為了種種理由刪去了一些傑出的街頭攝影師。我知道新加坡有一個「亞洲隱形攝影師學會」(Invisible Photographer Asia, IPA),該國不僅是亞洲的樞紐,也是亞洲攝影界的樞紐。IPA 由李偉業(Kevin WY Lee)創辦於 2010 年,在當地已有廣大的追隨者,不僅透過網路推廣,也實際與人群接觸。李偉業深信,只有實際接觸(觀看和分享 IPA 藝廊掛在牆上的實體照片、欣賞和出版攝影集,以及舉辦工作坊等),才是王道。

2012 年,IPA 遴選出亞洲二十位最具影響力的攝影師,前三名分別為森山大道(Daido Moriyama)、荒木經惟(Nobuyoshi Araki)與洛古·雷(Raghu Rai),香港攝影師、演員暨電影工作者何藩也名列其中。何藩 1950 年代的香港黑白照片構思細密,令我大開眼界。自從發現名氣不大的攝影師也能有如此美麗的作品之後,我更堅決相信,世上永遠有更多驚喜留待我們去發掘。

洛古·雷,孟買,1995

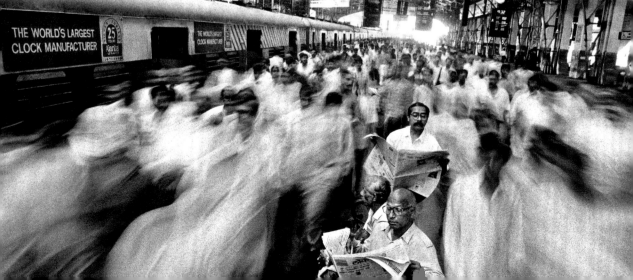

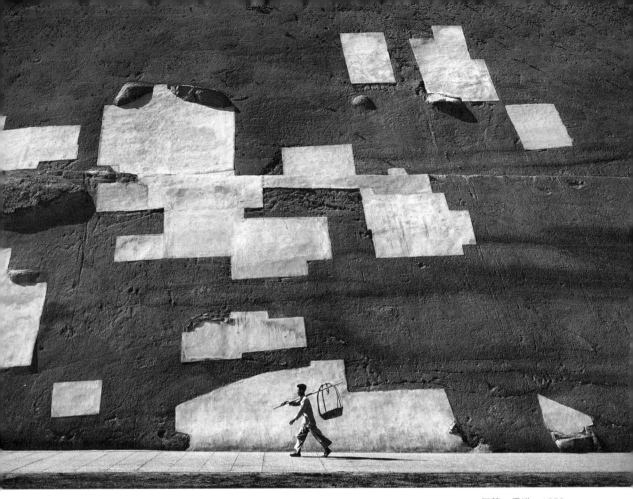

何藩，香港，1956

我想到一個有關卻又無關的考量點：街頭攝影被掛在商業畫廊裡的展望。這個問題答案在於知覺價值（perceived value），其影響因素可能是潮流及賣相，也可能只是運氣或野心。攝影市場是個龐大的議題，我只敢說，倘若街拍作品真的打入高檔畫廊，靠的多半是運氣，而非刻意經營的結果。

世上每一個城市都有不同的街頭攝影能量。有些較強，有些較弱，但潛力始終都在。

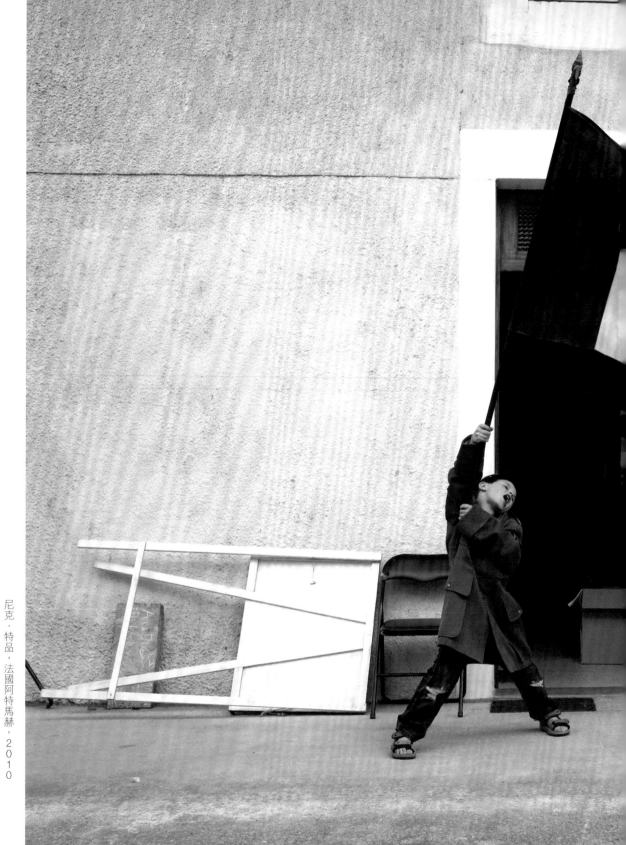

尼克·特品，法國阿特馬赫，2010

主體

有哪些詞彙能形容街頭攝影鋌而走險、不符成規的一面？我想是「戲劇張力」——雖然這暗示其中帶有虛構成分，而許多街頭攝影師對虛構嗤之以鼻。這是一個灰色地帶。然而，在街頭攝影核心之外，有一塊地方需要被界定。並非每個人都會涉足此處，但我們必須承認這些地方的確存在——或許存在於其他文化當中。

在眼睛自然可視範圍之外，你可能會說視野被「扭曲」了。超廣角及長鏡頭都有這種現象，但至少它們所見依然真實，而非經過設計或重新安排的現實。

幾年前，我和我的攝影師朋友麥特·史都華（Matt Stuart）在倫敦街頭閒逛，看到一個馬路施工標誌上面寫著「極度危險」。我當下玩心大起，要麥特在標誌後面做三角倒立，只露出兩條腿。這是一張非常好玩的照片，但我極

少公開展示，因為它經過設計。我強烈意識到這個問題。如果公開展示這張照片，就得像香菸包裝盒一樣，加上斗大的健康警語：「本攝影作品為設計畫面。」因為，若將它作為寫實的瞬間來呈現，那就是欺騙，將破壞觀者對攝影師本人及廣大街頭攝影界的信任。聽起來也許誇張，但街頭攝影界存在著極其嚴苛的行為準則及責任感。用最貼切的話來形容，就是「零容忍」。

據說有位知名攝影師曾經說過，要尋找這類照片，「有如大海撈針，但有時丟一根針到海裡，也有助於找到其他的針。」這段話有些似是而非。每位街頭攝影師在面對街上的靜物時，或許多少曾被「誘惑」過。有幾個街頭攝影師能夠坦蕩地說，自己從未想過要將畫面中那個小小的干擾元素剔除掉？

大衛·吉布森，倫敦，2001

學著了解經過設計的照片與完全真實的照片有何差異。找出那些比較勉強、不太自然的元素。

還有一種可能是在場景中加油添醋，或讓它變得更加完美。有一次，一位攝影師跟我說，他曾對一張上頭有著兩隻鴿子的海報非常著迷。附近有些鴿子，所以他在海報正下方灑了點麵包屑，然後小心翼翼地後退。兩隻鴿子一黑一白，乖乖湊了過來，與海報構成完美和諧的畫面。攝影師拍到了他想要的照片。照理說，這只是輕微的干涉，但有些攝影師恐怕還是無法苟同。

當干涉超過某種限度時，就會變成一個敏感而重要的問題了，但最大的癥結點仍在於是否誠實。所幸，一雙受過訓練的眼睛通常能發現不誠實的證據——照片中不自然的成分；這雙眼睛能辨認一張照片是否經過設計，或更糟糕的情況——因電腦修片而面目全非。

後者又是另一個（甚至是更敏感）的話題了。但剛才說過，一切都要回歸到誠實與否。「電腦修片」並非骯髒不堪的字眼，在過去叫作「暗房效果」，而且當時一樣有「濫用」的危險。沖印者在暗房中修照片，有時也會修過頭。

電腦修片可以合理運用，但切忌「移走一座金字塔」，卻號稱自然呈現。這個道理不容爭

辯。針對這個話題，艾略特・歐維特（Elliott Erwitt）曾提出多數人認同的看法：

這種事簡直令人抓狂——我是指電腦修片。我認為那很可惡，我徹底排斥這種作法。我的意思是，如果為了賣玉米片、汽車或除掉伊莉莎白・泰勒臉上的痘痘，那倒無所謂，但這會破壞攝影的本質——這個本質是觀察，而非操弄影像。

在數位時代，藝術與攝影經常共存，許多攝影師對這種現象感到不安。有時，一個「用攝影創作」的藝術家把玩著兩種媒材時，會造成兩個世界的衝撞。我個人並不喜歡這種「攝影藝術」（或稱「合成藝術」），但如果藝術家對自己的作品誠實，並附上「警告標語」，那也絕對無妨。

最糟糕的情況是，攝影師（而非藝術家）蓄意「欺騙」。我希望這種攝影師為數不多，但無可避免，有些不老實的攝影師會除去或放進太多東西。話說回來，如果他們對自己的作法開誠布公，那倒可以接受，只要不把這些作法隱藏在螞蟻般的小字當中就好。通常只有「偵探」（其他攝影同業）才會刻意尋找這些線索。

時尚攝影有其可議之處，例如模特兒被電腦修得更苗條，但這通常是誠實的，因為讀者想要的就是表象。這類攝影的主體是模特兒身上的衣服，況且你本來就知道那不怎麼真實。

本書的原則是不貼標籤，因為靈感可以來自許多不同領域。街頭攝影有一群位居核心的

費迪南多・沙納，西西里，1987

重要攝影師，然而遊走於邊緣的攝影師也同樣具有啟發性。前模特兒莎拉・穆恩（Sarah Moon）從 1970 年代開始轉戰時尚攝影，但就連這樣的標籤也很容易造成誤導。她是第一位替倍耐力（Pirelli）輪胎拍攝月曆的女攝影師，但她充滿氛圍的攝影作品卻混搭了時尚、黑色電影（Film Noir）及紀實風格，其中許多都是在街頭拍攝的。

儘管街頭時尚與街頭攝影看似天作之合，但兩者的搭配卻只突顯了各種攝影流派不斷交叉影響的現象。好比說，大衛・貝利（David Bailey）始終被視為「搖擺六〇年代」（swinging sixties）的代表人物，但你會為他貼上哪一種攝影標籤？人像與時尚肯定適合，但他還拍紀實照片，也仰慕布列松和畢卡索。在街上拍的時尚攝影固然是模特兒和攝影師合作的結晶，但就其精神而言，仍屬於「正統」街頭攝影的範疇。許多攝影師——包括威廉・克萊因因（William Klein）、大衛・貝利、泰倫斯・唐納文（Terence Donovan）及費迪南多・沙納（Ferdinando Scianna）等人——都引領或響應了這種自由而寫實的時尚攝影作風。

街頭人像攝影

街頭人像攝影應該被歸入街頭攝影邊緣的流派——在這些照片中，主體同意被拍。這是街頭攝影最常見的錯誤觀念之一：攝影師以為他們從事的是街頭攝影——即使他們與主體互動，而對方可能知道、也同意被拍，甚至還為鏡頭擺姿勢。這不是街頭攝影，這是設計好的人像攝影。不幸的是，街頭人像攝影在街頭攝影的部落格及網站中隨處可見，這不僅僅是誤導，更可算是造假。

街頭攝影師偶爾會在路上亂逛，拍攝街頭人像。舉個例子，住在舊金山的傑克・賽門（Jack Simon）就偶爾徵求路人的同意拍張人像。有些街頭攝影師非常善於交際，這些偶一為之的人像攝影來得很自然，但他們通常會意識到那是截然不同的領域。布列松也拍人像，但不是街頭人像；他與主體互動，而且經常是受人之託。

「盲拍」是一種隨機而行，需要靠運氣的作法，正因為盲拍如此離經叛道，某些人不願將它完全推擠到街頭攝影的邊緣。這種技巧漫無章法、隨興而至，真正符合街頭攝影的精神，但盲拍能為我們帶來許多傑出的作品嗎？一般而言，街頭攝影仰賴的是掌控下的運氣——當眼睛緊挨著相機時，你至少還有一點機會。在熱鬧的街道上盲拍固然有趣，但到頭來，失敗的機率終究遠大於成功。

埃里亞斯・強尼・史帝雷托（Alias Johnny Stiletto）獨到而富感染力的著作《盲拍：另一種拍照方式》（Shots from the Hip: Another Way of Looking Through the Camera, 1992）確實對拍照方法提出了一些質疑。他打破「規則」，用的是備受爭議的「亂槍打鳥」技巧，但該書卻出人意料地毫不做作，對攝影的見解充滿智慧。有時你必須想想位於邊緣的是什麼，才能看清楚何者位於中心。

我想在書中介紹更多何藩的作品，並延伸閱讀德國攝影師厄文・費格（Erwin Fieger）的彩色攝影。這兩位攝影師名氣不大，且風格迥異。何藩的作品寫實且富有詩意；2013 年辭世的費格用色獨到，並饒富創意地大量使用長焦鏡頭。我對街頭攝影師使用長焦鏡頭的作法愛恨交織。我通常對此深惡痛絕——覺得這種作法很懶惰，而且畫面中的元素全擠在一起。

但對於厄文・費格，我卻一反常態感到好

柯林 · 歐布萊恩，倫敦，1960

奇，也深受啟發。

　我多年前在二手書店購得費格的《倫敦：任何夢想的城市》（*London: City of any Dream,* 1962），現已成為我個人最珍惜的藏書之一。這本美麗而充滿驚喜的攝影集捕捉到倫敦的另外一面，其中多數作品都以長焦鏡頭拍攝。看完這本書後，我給自己的功課之一就是使用長焦鏡頭。費格書中的一段話對我下了戰帖：

經驗證實，以我這種工作方法而言，長焦鏡頭非常好用，因為它讓我得以將獨特的細節，從令人眼花繚亂的豐富元素中區隔開來。

　柯林 · 歐布萊恩（Colin O'Brien）也是一位執著的倫敦攝影師，他的創作生涯要回溯到

1950 年代。這位攝影師經常以兒童為主體，這張標題頗具時代感的照片〈牛仔和他的女朋友〉（The Cowboy and His Girlfriend），完美捕捉了孩童在街上打扮成牛仔及印第安人的年代。

　常有人問我，是否有路人拒絕讓我拍照？這是一個預設了答案的問題，讓我馬上知道發問者對拍攝人物感到焦慮。我的直覺是先撇開這個問題，因為一旦問出這樣的問題，就表示你已經預設了立場。你必須拋開這種心態，否則無法成為優秀的街頭攝影師。

若你對路人的反應感到焦慮，就不適合當街頭攝影師。

這聽起來也許刺耳，但從事街頭攝影的態度可分為兩種——熱切地想要做好，或者半弔子。當然，後者可能是意識到街頭攝影存在著法律問題或執行上的限制。你可以用一整本書來討論隱私與攝影的法律問題，但癥結在於，全世界的法律因地而異。況且，這也不是本書所要完成的任務。對於這個問題，我唯一想說的是：永遠以常識作為判斷標準。

手機

對我來說，最有趣而又傷腦筋的問題是如何看待手機相機，該單純視之為另一種相機，還是一種展現不同態度的大規模新興運動？攝影總是面臨一次又一次的巨變，使用手機攝影就好比追尋另一個平行宇宙。說得簡單一點，一群價值觀不同的觀者最近也投身於攝影之中。我指的不僅是網路世界，也包括可能對攝影造成一些有趣改變的廣大「手機」群體。

最重要的問題是，手機相機是否將釋出新的創作能量，抑或將扼殺或忽略許多嚴肅攝影師珍視的傳統？布列松會如何看待手機相機——或者更確切地說，他會如何看待使用手機相機的人？他的世界是由當年的技術所構成，但他生於 1908 年，而不是 2008 年。我深切希望手機相機最終只是另一種工具，若放在對的人手裡將承載傳統，並融入不同的風格與態度，但原則上依然延續同樣的美學概念。這種「對的人」的核心理念適用於所有相機，因為真正重要的當然是最後的成像。這個理念是本書的論述基礎——雖然稍微天真了一些，因為美學肯定會隨著技術演進而改變，但我希望攝影師永遠比他們使用的器材來得有趣。

分類

本書介紹的某些攝影師是「正統」的街頭攝影師，他們對於被貼上街頭攝影的標籤怡然自得，因為這些攝影師顯然是這個社群的一份子。對其他人而言，這個標籤就不見得成立了，其中少數甚至還可能拒絕被歸入單一或不適合的類別。幾年前，我記得一位馬格蘭（Magnum）攝影通訊社的攝影師曾在某個街頭攝影藝術節上說，他很高興被邀請，卻不解為何被視為一名街頭攝影師。本書介紹了幾位馬格蘭攝影師——如果要找攝影界的佼佼者，就必須考慮這個傳奇的國際攝影學會。到頭來，最棒的攝影師會讓這些標籤看起來毫無意義。

人們很容易兜圈子，試圖將街頭攝影從紀實攝影中分離出來，反之亦然。這種舉動毫無益處，但我必須承認，近幾年來，街頭攝影在網路上再度崛起，是推動本書寫作的動力。網際網路的興起為街頭攝影創造了一波新的能量及社群，不僅涵蓋了過去所有偉大的攝影師，也肯定現在及未來的傑出人才。

本書精選的二十項拍攝計畫，進一步突顯了想要分析「如何拍好街頭攝影」的難處。有個矛盾始終存在：如何才能完全交給命運，漫無目的地亂逛，卻仍有意識地察覺這個過程，並吸收過程中所帶來的養分？就某方面而言，從事街頭攝影就是在吸收所有的可能。這就好比學習彈奏一首歌曲——只要學會和弦，就可以創作自己的歌。街頭攝影不是一板一眼的科學，因此，本書或可視為街頭攝影的吉他和弦名曲精選集。

川特・帕克，雪梨，2001

彩色與黑白

我想及早提出的一個問題是「彩色或黑白的運用」，尤其是兩者很靠近的時候。在本書中，我們會欣賞到各自的精采照片，但我承認，我刻意避免將兩者混用在一個畫面中，因為視覺上不見得好看。兩種風格撞在一起，會釋放出令人混淆的訊息——儘管並非絕對，況且任何一種歷史書或工具書或許都能容許這種美學，但這個考量依然很重要，有人甚至稱之為法則。

因此在某種程度上，我避開這個問題不談。我只想強調，我提到的所有攝影集基本上不是全部彩色，就是全部黑白，因為極少攝影師能信手拈來地在一本書中混用兩者。

執著

你可以確信英國紀實攝影師馬汀・帕爾（Martin Parr，參見第 25 頁）很有膽識——他敢靠得很近，但不是每個人都適合那麼做。話說回來，執著是玩攝影的先決條件，半弔子弄不出什麼名堂來。最傑出的攝影師早年都經歷過密集學習的階段，這種「見習」的日子可能長達數年。據前《國家地理雜誌》（National Geographic）資深攝影師威廉・亞伯特・艾拉德（William Albert Allard）估算，一個人大約要花七年才能「出師」，沒有捷徑可抄。但如果你執著於某件事情，並不會在意時間長短。

你需要執著、決心和膽識。趁還有能力的時候趕快去做。

——馬汀・帕爾

如果你想深入一個攝影師蠢蠢欲動的內心世界，品嘗一下執著的滋味，最好的例子就是澳洲攝影師川特・帕克（Trent Parke，參見第 130 頁）。帕克完全停不下來，他對自己要求很嚴格：

我一直都沒有辦法談論舊作。我活在當下，就現在這一秒鐘，所以甚至連一個月前的作品講起來都很困難。其中最大的原因在於，在當下這一刻，我的創作是關於一個新的故事，我周遭每一件事都很關鍵。一旦我進入某個狀態，日常生活中的每一件小事都會對結果造成很大的影響，而一件事會導致另一件事。到最後，一旦找到答案，我就會進入下一個故事，從頭開始……

帕克認為自己就是個說故事的人，但單張照片的價值太短暫：

近年來，單張照片已不足以維持我的興趣。沒錯，街頭攝影存在著很大挑戰——如何捕捉稍縱即逝的片刻——這我做了很多年。我絕對尊重拍出傑出單張影像所須的技藝和時間，但這些單獨成立的照片難以表現敘事。單張照片會成為某個地方或城市的攝影作品集，那當然也很重要。但我感興趣的是情感。舉個例子，你如何拿四十張沒有真正關聯的照片，透過特定的排序改變其文意，說一個完全不同的故事？對我而言，這才是最大的挑戰。本書就是我的成果。我總是在學習，這是推動我前進的力量——尋找新的發現。我一直都用這台相機作為探索周遭世界和質疑所有事物的工具，而且我仍在學習技藝。在我做的事情當中，巧合、

馬汀・帕爾，西班牙貝尼東市，1997

機率、錯誤和運氣占了很大一部分。

　　帕克是 2003 年尤金・史密斯紀念獎（W. Eugene Smith Memorial Award）得主，他得這個獎完全實至名歸，因為史密斯是一位以二戰攝影作品聞名的美國攝影記者，也和帕克一樣執著。帕克用一般稱之為「攝影短文」（photo-essay）的格式來說故事，其中幾件作品已成經典。

　　「執著」二字聽起來或許乏味，但我多年前讀到比爾・傑伊（Bill Jay）寫的《奧坎的剃刀》（Occam's Razor），書中談到了這個主題。傑伊回溯，有名偉大的小提琴家曾在電視訪問中描述自己的一日作息：

這位音樂家說，他在早餐時研讀樂譜，接著在早上作曲，散步時思考音樂，下午練小提琴，晚上與音樂家朋友同台拉奏音樂會，然後夜裡睡覺也夢到小提琴。被問及這樣的生活是否顯得狹隘，小提琴家說：「對，剛開始的時候，我的生活重心變得越來越狹隘，但後來，驚人的事情發生了。我的音樂彷彿穿過沙漏的小洞，從此變得越來越寬廣。現在，我的音樂與生活中每個面向都有了連結。」

彩色與黑白

對任何藝術創作而言，啟發是都最重要的元素；那不見得是瞬間爆發的能量，反而更像是經過思忖後，想要完成某件事情的決心。攝影師可從許多藝術領域得到啟發；任何藝術家的困境或成就，都可以是一顆定心丸、一股清新的驅策力量。攝影的啟發也可以很具體，因為任何實質的起步都需要一個方向。不少攝影師回顧過往，會想起曾有一絲火花點亮了他們未來的路。我們必須留意這隨時可能出現的「靈光乍現」瞬間——因為，如果你感應到一絲眉目，就能更有意識地去追尋。

對任何一個認真的攝影師而言，攝影集是他們的能量來源。你可能會直接聯想到：何不上網觀賞攝影作品？有大量網站能啟發你的靈感。馬格蘭的網站絕對必須被加入「我的最愛」，但必須謹記，馬格蘭的攝影師都是以出書為目標，因為那是最有成就感的作品呈現方式。展覽、精美的雜誌、網站及手機程式都是一種平台，但書本比較實在。看完一場有啟發性的攝影展，你肯定會想買攝影集。

這種看法或許傳統，但我們可以說，電腦吸引我們的視線，卻絕對無法超越印在紙上的攝影作品。具體而言，製作攝影集的目的就是要讓作品完全被觀者吸收。有時人們會花大筆錢在攝影器材上，卻從未考慮花相當比例的經費去買攝影集。相機是工具，但若想拍出有意義的照片，一個小型的攝影圖書館會更有用，因為攝影集經常能發揮優異的靈感啟發效果。

在一排豐富的攝影藏書中，是否該收入羅伯·法蘭克（Robert Frank）的《美國人》（The Americans, 1958）？答案當然是肯定的，因為這本攝影集不僅容易買到，而且物超所值。許久以前，有人推薦我看比爾·傑伊與大衛·賀恩（David Hurn）合著的《如何成為攝影師》（On Being a Photographer, 2001），關於做一個攝影師該具備哪些條件，這本書仍是我至今看過最鞭辟入裡的著作之一。除此之外，就像拍照技術，我很少提供其他具體建議。

本書將先後提及其他幾本攝影集，完整的參考書目請見第 186 頁。

你不能自顧自地從事街頭攝影；你永遠都需要方向或強心針。更重要的是，你需要啟發，而攝影集能為你提供靈感。

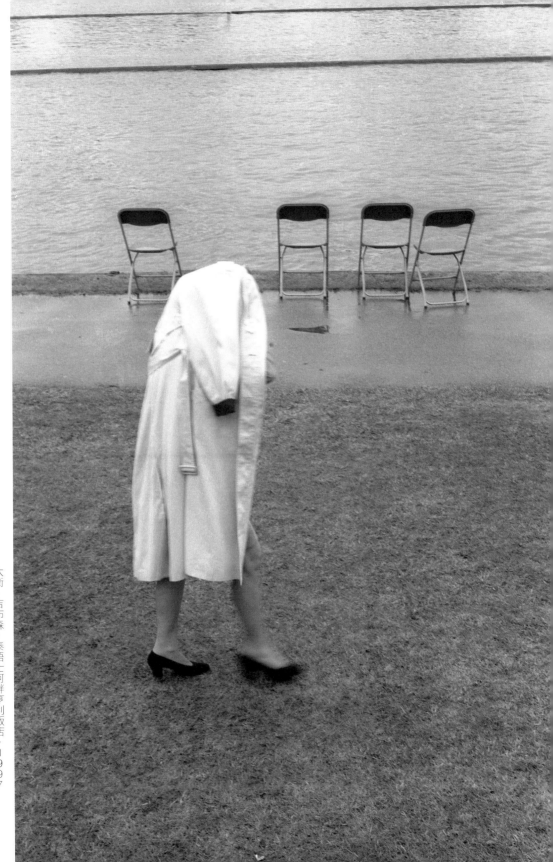

大衛・吉布森・泰晤士河畔亨利飯店，1997

李察・布蘭，紐約，2008

網路學會

羅伯·亞當斯（Robert Adams）在《人為何攝影》（Why People Photograph）中寫道：「靠你自己拍的照片絕對不夠。每個能堅持下去的攝影師還必須仰賴別人拍的照片——這些作品可以是公開或私人的，嚴肅或趣味的，但都會提醒你一個社群的存在。」

這句話寫於 1994 年，距離網際網路掌控人類的生活還有好幾年。到了現在，「社群」一詞與人們更為息息相關。永遠都會有一些攝影團體只由一群朋友組成，但有時不僅如此。團結就是力量，學會能提供支持；但關鍵是，它們必須成為焦點或掀起一場運動。換言之，學會必須變得重要，雖然那並非創會本意，但隨著攝影團體及學派（包括今天的網路學會）變得知名，學會將有機會改變態度並引領變革。

尼克·特品是倫敦一名成功的廣告及編輯攝影師。2000 年，他成立了 In-Public，為的是將理念相近的攝影師齊聚一堂。In-Public 被塑造成「街頭攝影之家」，很快便召集到倫敦、紐約及澳洲一群核心的死硬派街頭攝影師。這個不斷成長的社群有種生猛能量，但事實上，它的命運與網際網路緊密相連；隨著這種新興媒體滲透所有人的生活，In-Public 接觸到更多來自世界各地的攝影師，成為一個參考點及啟發靈感的來源。In-Public 作為此類學會的先驅，無可避免啟發了許多具有相似精神的模仿者。先驅者不見得做得最好，但 In-Public 無疑有一群才華獨具且身經百戰的攝影師。這個團體帶來的長遠影響無法估算，而身為如此重要的街頭攝影平台及藝廊的創始人，特品理應被記上一筆功勞。

雖然 In-Public 目前在全世界擁有 22 名會員，卻沒有周全的會員招募系統。招募程序永遠混亂而隨機，恰恰反映了街頭攝影的本質。當然，他們一肩扛起自己攬下來的責任，但本質上，這只是一群理念相近的攝影師，而他們目睹了自己所做的事瞬間爆紅的過程。左頁的李察·布蘭（Richard Bram）就是該學會的成員。此外，第 31 頁的安迪·莫雷 – 霍爾（Andy Morley-Hall）也是其中之一。這張照片取自布蘭最雋永的一組作品——在倫敦的柏克萊廣場（Berkeley Square）上，一群航空青年團員身處於一個極超現實的情境當中。他是 In-Public 學會的資深會員，目前定居紐西蘭。

Street Photographers 是較晚成立的學會，然而目前已有一大群追隨者，尤以臉書（Facebook）為最。2014 年初，就在我寫這本書時，該學會有 21 名會員，這可能暗示一個學會應自然達到的人數。如果學會變得太大，反應會變得遲緩，也可能冒著與初衷漸行漸遠的危險；更危險的是，標準可能降低。Street Photographers 始終保持很高的標準。在他們設計精巧的網站上，有一段簡短的宣言：

Street Photographers 是一個國際攝影師學會，會員承襲了街頭攝影的傳統。我們捕捉自然不做作的瞬間，詮釋著周遭的生活，挑戰人們對世界的認知。本會亦矢志透過公共論壇、展覽及出版品，將我們對街頭攝影的喜好介紹給廣大群眾。Street Photographers 相信，這些努力將啟發人們對此攝影類型的興趣，並鼓勵新興攝影師朝這方面發展。

網路學會的共同目標，始終是透過攝影集及更頻繁的工作坊和展覽，將熱情轉化為實際行

動。工作坊可以成為一個學會的門面及代言，卻非常仰賴名聲，馬格蘭可能就是這方面的標竿——他們的攝影師經常在世界各地舉辦工作坊。

最有趣的學會之一，是 2011 年成立的 Un-posted，全是由波蘭攝影師所組成，但這十位攝影師卻都不住在波蘭（達米安·克若巴克〔Damian Chrobak〕就住在倫敦），但將他們團結起來的是為人稱道的「波蘭精神」。印度學會 That's Life 的規模雖然較小，但概念相同。這種方式具有一種純粹性——尤其是 That's Life，因為成員只詮釋印度，若展示印度以外的攝影作品，便將失去自己的面貌。

攝影師出於直覺覺得需要跟其他理念相仿的同業聚在一起，而網路學會就是這種需要下的最新產物。

這些學會全在近五年內竄起，這要歸功於 Thames & Hudson 出版的《當代街頭攝影》（*Street Photography Now*, 2011），以及此書之後在網路上所發揮的力量。Burn My Eye 與 Street Photographers 一樣有著強烈的希臘特色（其中三位攝影師是希臘人），但自成立以來，延攬會員的條件已經放寬，也不侷限某一個世代。最近加入的是美國攝影師唐·哈德森（Don Hudson）。出生於 1950 年的他，讓該學會得以飽覽 1970 年代所拍攝的作品。顯然，對於如何篩選新會員，Burn My Eye 顯得有創意而謹慎。

嚴格篩選會員與嚴謹編輯書頁一樣重要。我記得一位馬格蘭攝影師曾被問到招募新會員的難處，他答道，「真正的問題在於剔除會員。」我懷疑他在半開玩笑。

街頭攝影社團的觸角自然會延伸到部落格，當然還有臉書。所有學會都有臉書粉絲頁，但也有一些特別突出的人幾乎以一人學會的姿態出現。在這些人當中，艾瑞克·金（Eric Kim）將優異的社群媒體技巧帶進街頭攝影界，值得記上一筆功績；他的臉書粉絲頁是一個資訊中樞，擁有數萬名粉絲。住在美國的金是一位忠實而博學的街頭攝影粉絲，他也在世界各地舉辦工作坊，通常與別人合作。正由於這種愛好與人合作的熱情，以及他的慷慨不藏私，使得他得以鶴立雞群。金將許多人帶進街頭攝影界，雖不見得都是所謂高階攝影師，但他絕對為街頭攝影豎起了一面旗幟。

如果有新的街頭攝影學會成立，金很快就會得到消息。某位會員的訪談將突然出現他的部落格上，然後轉貼到他的臉書粉絲頁——在那裡，他喜歡彙編各式各樣關於街頭攝影的名單。整體而言，「臉書攝影」（Facebook photography）被視為一個利弊互見的表現形式。雖然利大於弊，卻也混亂得令人頭昏腦脹，而且良莠不齊。可以說，臉書攝影同時提供了意見論壇及分享平台，足以與 Flickr 抗衡，但有多少攝影師寧可花時間提升自己的攝影，而非「經營」臉書粉絲頁呢？

下一頁便是我從金的《我從街頭攝影學到的 103 件事》（*103 Thing's I've Learned About Street Photograpy*）中節錄最好用的一些「金氏智慧小語」，讓讀者一窺他的個人特質。

喬伊·梅耶若維茲（Joel Meyerowitz）是一個成功案例。就像金一樣，他也了解臉書之於大眾的推廣潛力。這是一種宣傳工具，但只要心態誠懇，所有人都能從中受益。看看梅耶若維茲的粉絲頁——粉絲們訂閱他的攝影日記，

安迪・莫雷－霍爾，倫敦，2000

只因為他們尊崇他的理念。

　　無獨有偶，住在巴黎的攝影記者、自稱為街頭攝影師的彼得‧騰里（Peter Turnley）也時常更新粉絲頁的照片及留言。臉書不一定是年輕世代的專利，看到一些攝影師侃侃而談地分享自己的攝影生活，著實令人振奮。像梅耶若維茲一樣，騰里也挖出自己的舊作，不見得只談上禮拜拍的東西。兩位親自經營粉絲頁的攝影師都很有深度，他們拉高了臉書攝影專頁的標準。

　　另一方面，智利攝影師賽吉歐‧拉藍（Sergio Larrain）有著截然不同的工作態度。到了晚年，他盡可能避開鎂光燈，選了一個禪修中心過生活。臉書和 Tumblr 的生活和他毫不相干。拉藍寫信，不寫 Email。弔詭的是，他的攝影也找到了一群線上觀眾。顯然，各年齡層的藝術家都能從各類社群中，得到所須的互動及慰藉。

給街頭攝影師的建議

- 社群媒體上的粉絲人數並不重要，重要的是粉絲的品質。
- 多買書，別買器材。
- 就攝影而言，金錢能帶給你快樂的唯一方式，是將它投資在經驗上（旅行、工作坊、課程），而非投資在物質上（相機、鏡頭、任何器材……）。
- 多數有名的攝影師在死後，也只有兩、三張最著名的作品為後人所熟知。如果你做到這點，也就完成了一個攝影師應有的貢獻。
- 純粹以路人走過廣告看板為主角的街頭照片很無聊。
- 再多的後製，都無法將平庸的照片變成好作品。
- 在網路上，街頭攝影作品的浮水印會妨礙網友的觀賞體驗。
- 花百分之九十九的時間整理你的照片（選出最好的作品），只花百分之一的時間修片。
- 別輕易接受誘惑去拍遊民和街頭藝人。儘管他們似乎有獵奇感，但和其他主體一樣，拍出好照片的機率不高。
- 別在意其他攝影師的批評——除非你看過他們的作品。
- 網上百分之九十九的人不懂得什麼是傑出的街頭攝影作品。別總是相信社群網站上那些留言或者「讚」及「最愛」的數目。反之，你該加入公開（或私人）的街頭攝影評論團。
- 如果你正在進行一項拍攝計畫，而其他攝影師潑你冷水說，「有人做過了。」別理他們。沒人做的像你一樣。

　　　　　　　　　　　　——來自艾瑞克‧金

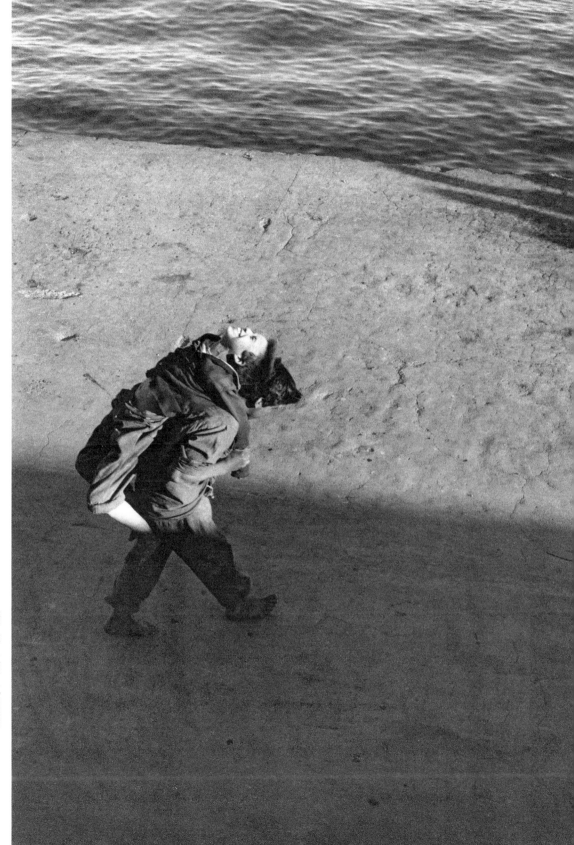

賽吉歐‧拉藍，瓦帕萊索，1963

艾力克斯・韋布，孟買，1981

हाशम जैला

श्री

& more people in
& more countries prefer

TOPAZ

TOPAZ
STAINLESS

TOPAZ
STAINLESS

Z marches ahead ... others trail behind

相機

有些人覺得攝影的技術層面很重要，甚至可能喜愛相機勝過自己的攝影作品。有時我在舉辦工作坊時會遇到這些人，當我和他們邊走邊聊時，我會意識到可能值得一拍的元素。我邊聽著他們說話，但街景讓我分神。這不正是街頭攝影的本意嗎——在街上亂逛，然後被可能成為攝影題材的景象吸引過去？

有些攝影師對相機感到興奮，因為他們熱愛器材，也因為相機給了他們拍照的動力。沒有什麼比一台新相機更能讓一切看起來新鮮而充滿潛力。市場上永遠都會有一台你「必須擁有」的新相機出現，但如果攝影集的封面是攝影師拍照時用的相機，而非他們拍攝的影像，你還會覺得這本書有趣嗎？

除了基礎知識之外，我很排斥提供技術上的建議，尤其是相機設定。諷刺的是，我近期得到的最好建議是「給人意見時，別說什麼艱深的技術性術語」，這點出我在涉及此非常個人的攝影層面時，容易產生的盲點。有時候，多年經驗並不代表什麼；我只能建議你找一台自己覺得順手和了解的相機。你可以擁有幾台相機，沒有所謂對或錯的機型或品牌。提供太多技術意見，就像告訴人應該喜歡哪些食物一樣荒謬。

不過，還是有些共通的問題需要探討。我的技巧就是把所有技巧丟開，才能開始拍照。

我開始認真玩攝影時，只用手動的 Nikon FM2 相機拍攝黑白照片。我經常將快門設在 1/60 或 1/125 秒，幾乎總是使用黃色濾鏡，就這麼簡單。再補充一點：我用三種鏡頭：35 mm、50 mm 或 85 mm。85 mm 的焦距稍長些，當然不算極端，但我經常很開心能靠得近一點。這個範圍的鏡頭十分普遍，而且也轉換

到數位相機上了。想想簡單的底片相機，你就會了解到，數位相機讓攝影變得多複雜。當然，數位相機優點很多，但不會拍出更好的照片。我承認自己被數位相機寵壞了，但偶爾還是會隱隱覺得，從底片過渡到數位的過程中，我可能失去了什麼。底片會幫你養成好習慣，因為你可能只有一捲三十六張的底片，每一張都彌足珍貴。想起來似乎很荒謬，因為現在一張普通的記憶卡，至少可容納十倍的照片。

曾有人在線上討論我早期拍攝的一張黑白照片，認為我似乎不太在乎影像的對焦是否準確。我有點訝異，卻必須承認這個說法並非全無道理。我從來都不在意影像是否銳利，一方面是因為在低亮度之下，底片需要用較慢的快門感光，但多半是因為我只關心是否能拍到畫面。我的攝影不斷演進，而數位相機也讓低亮度攝影變得容易許多，造成了很大變化。結果是，我的影像更清晰銳利，但不見得比以前更好。

現在，我多半用 Canon 5D 加一顆標準的餅乾鏡。我通常將相機設在「P」的位置（程式自動曝光），讓相機自己「做決定」，但有時也會用快門先決模式（在 Canon 上叫「Tv」）拍照。例如，我會將「Tv」設在 1/250 或 1/500 秒。所以，我的技巧就是「P」和「Tv」，還有相機背面的自動對焦設定。

不過，這些全是我拍照的基本習慣——我覺得順手的方式。我知道許多攝影師非常在意景深，會調整光圈，但我沒有這種習慣。看到一些街頭攝影新手決定使用底片拍攝，尤其是黑白底片，甚至還決定自己進暗房沖印，我覺得非常驚訝。他們感受到一種傳統。如果真要對認真的初學者提供任何意見，我會建議找個時

間用黑白底片拍照，跟著這捲底片走完全程。學習沖底片及印相片是一種耗費心力的體驗——每個動作都慢下來，每個步驟都更關鍵。過去，這對許多攝影師來說是必要的過程，而現在，即使時間縮短，親自經歷暗房作業仍能讓你體會攝影的真實面貌。

許多過去埋頭在暗房裡工作的攝影師，現已習慣使用數位編修軟體，例如 Photoshop 或 Lightroom。但我們絕不能忘記，照片還是必須被印出來。我們隨處都看得到照片，但已經很少拿在手上。攝影集也很珍貴，但總比不上實際印出來的照片。

以上所說有一些純屬個人偏好，不僅止於器材和技巧部分。攝影師有一些共通點，但每個人都不同。

In-Public 攝影師保羅・羅素（Paul Russell）如此描述他的後數位攝影生活：

數位時代來臨時，重新燃起我對攝影的興趣——液晶螢幕提供了即時回饋，而且我能拍攝大量照片，不必擔心令人心痛的費用……2004 年 Nikon D70 剛推出時，我就買了這台數位相機，還買了 18–70 mm 鏡頭，到今天還在使用。隨著數位時代來臨，我也從原先以黑白為主轉換成了彩色。

拿傻瓜相機時，我到最後總是拍很多照片，但其中只有很小比例是及格的。但是拿單眼相機時，由於體積較大，我拍的照片很少，但可以「保留下來」的比例要高得多。在某些情況下，你希望自己看起來像個笨拙的業餘者，那時傻瓜相機就很適合。另一個要考慮的重點是，傻瓜數位相機的長寬比是 4：3，而不是數位單眼（及 35 mm 底片相機）的 3：2。在建立具有一致性的攝影選集時，這種影像規格的差異讓人很頭痛。

我現在是用一台不貴的 Nikon 單眼相機，搭配我那顆老變焦鏡頭及手動對焦的福倫塔（Voigtlander）20 mm 鏡頭。我還在我的「縮片幅」單眼相機上用一顆 28 mm 鏡頭拍過很多照片。它相當於全片幅相機上的 42 mm，是最接近肉眼所見的一顆鏡頭（全片幅或 35 mm 底片相機的「標準」鏡頭是 43 mm）。

我用的是 APS-C 單眼相機——全片幅機身太大，不合我胃口。我設定在光圈先決模式，四處走動，眼睛隨時盯著 ISO 值及快門速度。

只要真正了解光圈、快門速度、ISO感光度及曝光補償，就能立於不敗之地。

——保羅・羅素

尼爾斯・楊森（Nils Jorgensen）是另一位 In-Public 攝影師（第 40-41 頁）。他追求順手及熟悉感的過程也很類似：

多年來，在試過幾乎所有面世的相機和鏡頭後，我找到了我的夢幻街頭組合。我現在用一台單眼相機配上一顆 28–300 mm 變焦鏡頭。我多半將相機設定在「P」模式（當然，這代表的是「專業」啦）。

我想，楊森可能不想為技術問題操心，只想專心拍照。並非所有攝影師都能自在地運用變焦鏡頭，但許多人確實會把相機固定在「P」模式。

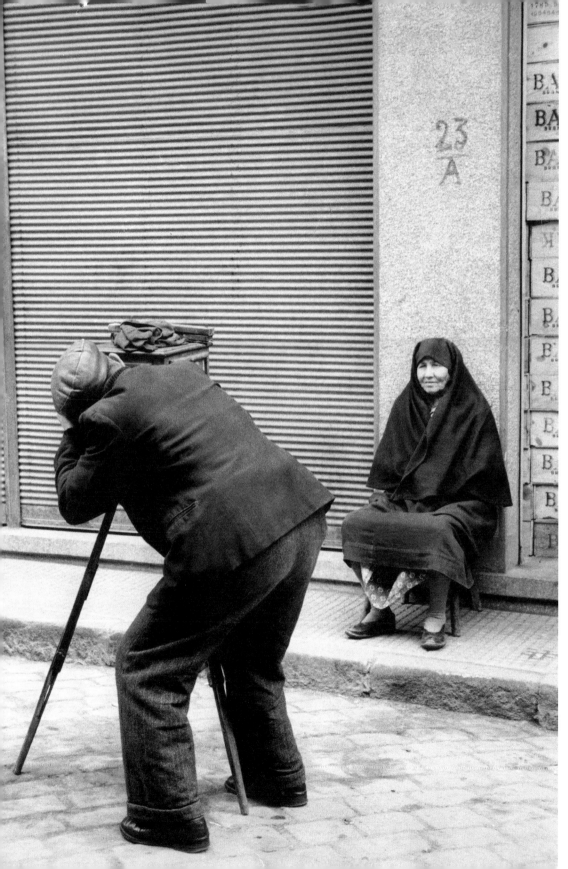

馬克·呂布，伊斯坦堡，1955

一些技術方面的訣竅

數位相機

- 相機的 ISO 感光度設定十分重要。最好的數位相機能讓你在亮度極低的條件下拍照。即使在還算亮的白天，你可能仍須將 ISO 設在 400，甚至 800，才能得到較理想的快門值。在白天拍照，就算 ISO 設在 1600 或 3200，還是能拍出畫質好的照片，但是當你在各種不同的亮度條件下移動時，必須隨時注意設定。
- 當心數位相機的自動對焦輔助燈會造成紅眼。有些地方不許用閃光燈，如捷運系統，但對焦輔助燈一樣會干擾駕駛員的視線。在某些情況下，最好用手動對焦。
- 使用數位相機時，最好用 RAW 模式來拍攝。許多相機讓你同時拍 RAW 及大尺寸 JPEG，那也很好，但應以 RAW 為優先。用 RAW 拍照能得到最佳的原始影像。
- 拍照時，最好稍微曝光不足。
- 許多攝影師聽到長焦鏡頭就皺眉頭，尤其是變焦鏡頭。他們對標準鏡頭情有獨鍾，因為那最接近肉眼的視野。這點有討論空間，但你可以試著用焦距較長的鏡頭來發揮創意（而不是因為你不喜歡太靠近人群）。開始時最好先用標準鏡頭，稍後再用較長焦的鏡頭來實驗。
- 不要隨意將彩色數位檔轉換成黑白。如果參雜在一起，所有人都會搞混，包括你自己。最好區分成不同群組。

裝備

- 每次重複使用一張空白記憶卡時，一定要重新格式化。
- 多數攝影師喜歡低調不顯眼的相機，這通常意味著體積小。常有攝影師用貼紙遮住相機上的 LOGO，以減少可能的干擾。
- 最好使用黑色相機，因為比較不顯眼。據說，布列松會用手帕包著相機放在口袋裡，而不是掛在脖子上。我自己盡量將相機低調地拿在手上，因為我知道，將相機從包包裡拿出來的動作，等於宣告我準備拍照。
- 隨身攜帶一顆備用電池及幾張記憶卡。

技巧

- 馬格蘭攝影師艾力克斯‧韋布（Alex Webb）對景深有驚人的運用（作品見第 34-35 頁）。那是他的風格，也可以是你的。
- 不要裁切影像——這可說是街頭攝影最重要的規則之一。在取景時裁切，比之後裁切要好太多。

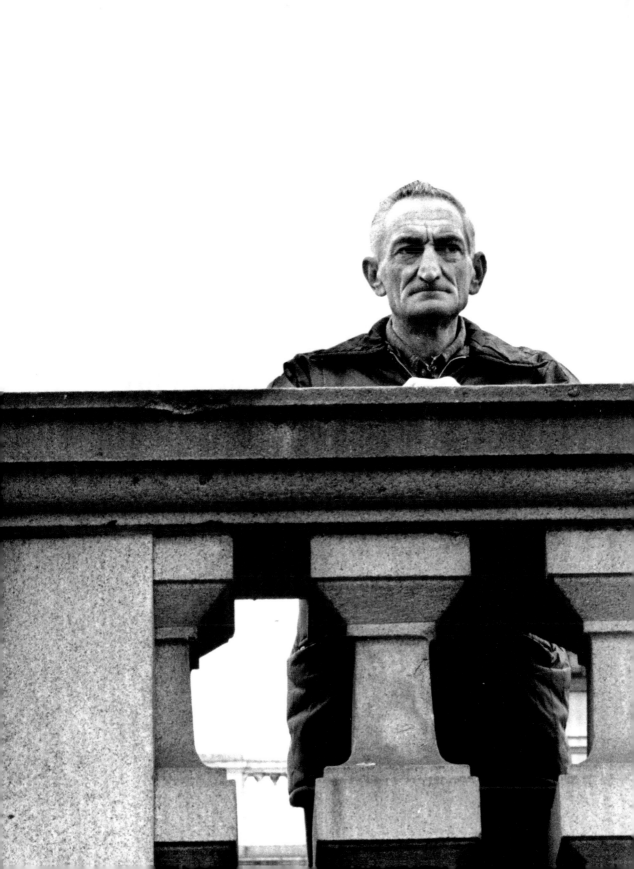

更大的背景

我開始認真接觸攝影時，認同的標籤是「人文攝影」。馬格蘭攝影師啟發了我。我還記得，在 1980 年代末期，「街頭攝影」一詞並不流行。我才開始惡補這段歷史，視野或許不夠廣，但我猜想，當時「街頭攝影」一詞正處於蟄伏期。

In-Public 的尼克·特品（第 12-13 頁）極力提倡一個概念：街頭攝影就是最基礎的攝影，其他攝影流派都應以街頭攝影為基礎來定義。他主張：

我現在了解到，「街頭攝影」就是最純粹的「攝影」形式，它就是這種媒介的本質；事實上，需要定義的是其他所有形式的攝影：風景、時尚、人像、報導、藝術、廣告……這些都是額外發展出來的攝影支派，是需要以「街頭攝影」為基礎來定義、框架及區隔的領域。

長久以來，攝影史對街頭攝影並不公平。就拿博蒙·紐霍（Beaumont Newhall）、黑木特·葛恩斯漢與愛莉森·葛恩斯漢（Helmut and Alison Gernsheim）以及伊恩·傑佛瑞（Ian Jeffrey）所編著的三部攝影史為例，沒有一部提到「街頭攝影」一詞。就連蘇珊·桑塔（Susan Sontag）的《論攝影》（*On Photography*, 1978）──攝影課的必讀書目──也隻字未提。這些作者太學院派了。

當然，街頭攝影一直存在，只是需要從更大的歷史中萃取出來。歷史總是漠視在街頭拍照的攝影師，更漠視「街頭攝影」一詞。

擁有強大韌性及廣大信眾的街頭攝影，為何被歷史所掩蓋？

歷史學家可能覺得街頭攝影很棘手，因不知如何歸類或解釋其目的。街頭攝影以化名默默存在了許久，但現在，網際網路正為它撰寫一部新的歷史，將它從一個整體中更清楚地區隔開來。

街頭攝影誕生於輕型 35 mm 相機問世之時，尤其是 1920 年代中期的徠卡（Leica）相機。出生於匈牙利的安德烈·柯特茲（André Kertész）是最早發現其潛力的攝影師之一。笨重的大相機流行於 1950 年代，但在當時已是瀕臨絕種的恐龍。到了 1960 年代，35 mm 相機普遍被多數攝影師用於外拍。科技再次依循慣常的模式，創造了一種新的態度，為另一個攝影世代所信仰。由馬格蘭攝影師佛里德（Leonard Freed）所拍下的右頁照片，為這個新生的自由，下了完美的總結。

佛里德（Leonard Freed），紐約，1963

梅因（Roger Mayne），倫敦，1956 ©Mary Evans Picture Library

在這段歷史中，一些造成許多重要影響的名字，無可避免地出現在本書描述的多個拍攝計畫及人物側寫當中，尤其是後者。這些經人轉述的證詞所強調的名字一再重複；這不可能是巧合，因為攝影師總是坦白指出讓他們感動的攝影師。因此，我在書中多處提及布列松的名字，絕對心安理得。

但是事實上，我喜歡不同的觀點。有一次，我讀到瑞典攝影師斯特羅姆霍姆（Christer Strömholm）在課堂上的教學情況，他對布列松的看法讓我吃驚。斯特羅姆霍姆的攝影課開始於 1950 年代後期 —— 那是個完美的時間點，因為一切正在起步，講課內容包括羅伯·法蘭克（Robert Frank）的「美國社會研究」、愛德瓦·布巴（Edouard Boubat）「敏感而詩意的影像」，以及羅伯特·杜瓦諾（Robert Doisneau）「迷人但刻意安排的照片」。尤金·史密斯因其「道德感及參與感」而獲得極高評價，學生們也仰慕柯特茲和布列松的作品。斯特羅姆霍姆對布列松的看法是「偉大但拘謹」——這個說法很新鮮，但確實是對布列松作品公允的評價。不過，斯特羅姆霍姆的課程不限於街頭攝影，而是讓學生沉浸在攝影的情緒當中，甚至還大量引用紀實及藝術攝影的概念。我說過，這是一個萃取的過程。

現在很難想像，對一個菜鳥攝影師而言，1950 年代的世界是什麼樣子。當時沒有任何一間書店有藏書豐富的攝影書區，更別提像 Google 一樣將歷史與靈感帶到人們指尖的科幻神話。在嚴峻的 1950 年代歐洲，有關攝影的一切都是摸得到的，包括暗房；「分享」照片是種實質的體驗。攝影集在相機俱樂部中傳閱，具指標性的書在當時是難得一見的驚喜，例如布列松出版於 1952 年的《決定性瞬間》（The Decisive Moment）。在一場關於布列松的研討會中，我聽到英國攝影師羅傑·梅因（Roger Mayne）提及這段歷史。你可以感受到，那種經驗對他們而言彌足珍貴。梅因（左頁）之後於 1950 年代後期，長期拍攝位在倫敦接近諾丁丘的一條街道。

一般公認的歷史是這麼說的：《決定性的瞬間》及羅伯·法蘭克 1958 年的《美國人》催生了這種新的攝影型態。法蘭克偏斜而隨興的照片與傳統背道而馳，出版多年後才真正受到肯定。但街頭攝影的歷史不應過度依附在這兩本攝影集上。我們現在知道，一個從拘謹中解放的社會，也同樣可能促成街頭攝影的誕生。與社會開放同步的，或許正是將攝影從棚內帶到街上的自由。除了輕型相機問世及底片感光度提高之外，一個較不拘束的社會也在追求較不刻板的事物。從許多方面來看，街頭攝影反映了社會態度的轉變。

1960 年代是個變化特別劇烈的時代，最有影響力的街頭攝影師都在這十年間嶄露頭角。布列松的影響力從未消失，他精確的幾何及驚人的共鳴仍被奉為圭臬。然而，讓街頭攝影在主流中占一席之地的人，是布列松與柯特茲所啟發的另一個世代。

柯林·威斯特貝克（Colin Westerbeck）與喬伊·梅耶若維茲合著的《旁觀者：街頭攝影史》（Bystander: A History of Street Photography）鉅細靡遺地記載了街頭攝影的興起過程，是一本精采而可靠的參考書。然而，對於像街頭攝影這種特殊現象，2001 年版的平裝本似乎已嚴重過時。這本書寫到網際網路即將改變世界之前即已停筆。後記中寫道：「在本書記載的這段歷史中，曾多次出現街頭攝影師們聚在一起分享作品、點子，甚至社會責任感的關鍵時期。」這不僅是非常真實的描述，也可能是作者對未來的期許。

熱鬧 BUSY

喬伊·梅耶若維茲將街頭攝影視為一種「樂觀的運動」。
我們必須懂得享受這種衝勁與挑戰,才能擊中目標。

為街頭攝影勘景,必須先從熱鬧的地方開始。用釣魚來比喻,你總會到魚最多的河段去釣魚。如果要攝影師選擇,週末到人多的市場或比較冷清的商務中心,多數都會選擇熱鬧的區域。

我經常被學校的喧鬧聲吸引。在大吉嶺的時候,我站在高處,俯瞰著學校操場(見右頁),雙眼被大量的藍所吸引。我其實想拉得更近,但手上只有一顆稍微長焦的鏡頭,只好將就著用。於是,這個場景成了形狀與顏色的合奏。有隻狗從中間穿過,你幾乎不會注意到牠的存在;左下角舉著手的女孩平衡了重心,但整個畫面其實都在強調藍色之美。

紐約藝術家詹姆士·奈瑞斯(James Nares)拍了一部令人著迷的高畫質錄像作品,片名叫《街頭》(Street, 2011)。在片中,他用高速攝影機呈現戲劇化慢下來的街頭活動。對任何街頭攝影師來說,這支沒有腳本的影片絕對精采,因為它展現了每一個攝影師都在追尋的、幾乎被掩蓋了的時空。

拍攝計畫

忽然間,人們移動時的每一個小動作及微妙細節都變得更加清晰;不幸的是,這種 1/2 倍速的攝影世界對平面攝影師而言並不存在——若是真的,他們就可以逐一應付每個目標了。不過,當我們走近一條熙來攘往的街道時,不妨將這種可能性放在心上,因為那些慢動作的瞬間全部真的存在,而攝影師的工作(加上一點運氣)就是捕捉這些瞬間。換句話說,在人來人往的街道上,相機凍結了我們經常視而不見的片刻。

說到街頭攝影的外向本質,我想起羅伯·卡帕(Robert Capa)的名言:「如果你的照片不夠好,是因為你靠得不夠近。」他說得有道理,但並非一體適用,因為卡帕畢竟是一名攝影記者及戰地攝影師。街頭攝影不是外向的人專屬的一種「運動」;不過,有些人確實很享受置身喧囂的快感。他們喜歡靠近人群,而且非常近。

如果你看著一幅照片,聞得到街的氣味,那就是街頭攝影。

——布魯斯·吉爾登(Bruce Gilden)

你可能也出於某種想像，對街頭攝影懷抱著一種浪漫憧憬，例如 1960 年代中期的紐約市——尤其是喬伊・梅耶若維茲、蓋瑞・溫諾葛蘭德（Garry Winogrand）及陶德・帕帕喬治（Tod Papageorge）這三個志趣相投的同好。他們結伴外拍，有時會偶遇李・佛里蘭德（Lee Friedlander）；他們認識黛安・阿巴斯（Diane Arbus），也曾遇見一個不停在人群裡鑽進鑽出的法國人——正值巔峰的布列松。他們都是傳奇人物。梅耶若維茲曾經談到，他在羅伯・法蘭克變成有名的羅伯・法蘭克之前，就已經認識他了。這句話令人鼓舞——畢竟，每個人都必須從某個地方起步。

當代攝影思潮有一群代表人物，像傑夫・梅

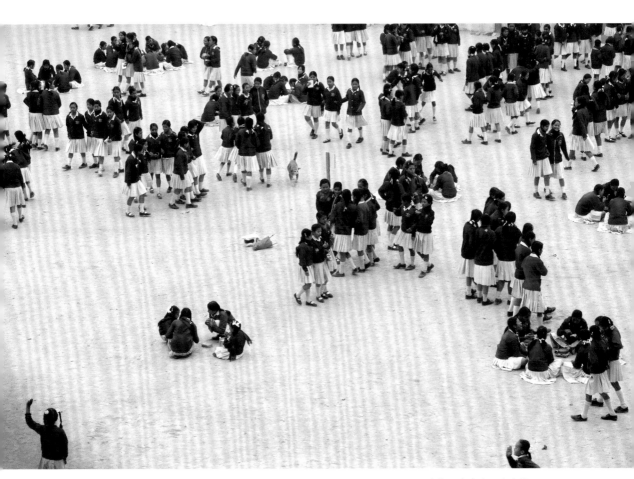

大衛・吉布森，大吉嶺，2009

莫斯坦（Jeff Mermelstein）、葛斯·鮑爾（Gus Powell）及梅蘭妮·安琪格（Melanie Einzig），但他們似乎都有一種紐約人的態度——稍嫌無禮、激情，還帶點瘋狂。至少，他們捕捉到的是瘋狂。就連紐約市的光都顯得瘋狂。

1990 年代末期，傑夫·梅莫斯坦的攝影集《人行道》（*Sidewalk*）為「咄咄逼人」的紐約風格樹立了典範。葛斯·鮑爾的作品距離比較遠，偏重人與人之間微妙的互動。他這張照片捕捉到紐約特有的光線，主角是戴著墨鏡的優雅男子，有種在白天營造夜景的感覺。

在這些街道之下是紐約地鐵。這個地下社會何以能提供如此琳瑯滿目的面孔？或許要歸功於這個大熔爐裡形形色色的族裔吧。只要看看克里斯多夫·亞谷（Christophe Agou）的《地下生活》（*Life Below*）系列便可略知端倪——

這些作品承襲了拍攝地底街道繁忙樣貌的優良傳統。喬伊·梅耶若維茲與蓋瑞·溫諾葛蘭德都是猶太裔，兩人都具有強烈的草莽性格，天生就是混街頭的料。布魯斯·吉爾登以獨特的方式延續了這種能量，他幾乎像是從馬丁·史柯西斯（Martin Scorsese）的拍片場景跳到紐約街頭來的。

不過，這群紐約攝影師究竟想透過鏡頭傳達什麼？簡單地說，他們想從混亂中找出秩序。黛安·阿巴斯喜歡看到人的慌亂甚於街頭，她被人類的怪異行徑所吸引；但對其他攝影師而言，熙來攘往的街頭才吸引人。

阿巴斯喜歡拍攝街頭人像，與被攝者互動。這種作法雖然可行，但與街頭攝影是兩個迥異的流派。這類攝影所吸引的人，一種是喜歡互動，甚至是喜歡表演的攝影師，而另一種則是

葛斯·鮑爾，紐約，2011

喜歡被腎上腺素激發「戰鬥」快感的攝影師。某些攝影師會硬生生將相機推到一個人面前，而此人的反應便成了照片。這種作法備受指責，於是布魯斯·吉爾登成了眾矢之的。但在某種程度上，他會為對方著想；他給人時間反應，不想造成衝突。不幸的是，有些街頭攝影師就喜歡衝突。那些人不是馬格蘭的成員。

因此，你可以盡量靠近，如果喜歡與人互動也無妨，但絕不應以刺激對方為目的。正面衝突並不會讓你贏得榮譽勳章，若對方是警衛或警察，就更別提了。偶爾的衝突無可避免，但羅伯·卡帕的一句名言或許有其道理：

如果拍照時被阻止，你一定有某些地方做錯了。

這個論點可以進一步延伸：如果你參加一個工作坊，主題是了解你的法律權利及如何處理憤怒情緒——你就跑錯地方了。

人們在端詳照片時，經常會說某些畫面「太擠」，或者更進一步，在沖洗照片時，可能會說「雜訊太多」。在熱鬧的地方，你會抱持更大的期待，但結果不見得如你所願。倫敦東區（East End）每週日都有花市，開得很早，即使到了下午兩、三點，花市的主要街道仍擠滿了人；事實上，那裡寸步難行，更別提拍照了。還是有人會去那裡拍照，但十分困難；一切都忙太擠，攝影師沒什麼時間或空間去捕捉好的畫面。有些攝影師或許能夠成功，但我想多數人都會失敗。

到最後，你可能會了解到，真正的攝影師會避開市集的中心地帶。有些人買超大型盆栽，你從一哩以外就可以看到他們吃力地扛回家。他們從一個擁擠的區域走出來，而那就是你要的照片。離中心以外不遠處，你更能自在地感受到一個擁擠區域的熱度。

色彩也可以很熱鬧——想到加拿大攝影師羅伯·沃克（Robert Walker）早期如何以細膩而傳統的方式處理色彩，就讓人覺得有趣。他的《紐約：由內而外》（*New York: Inside Out*, 1984）色彩運用很美，方式近乎老派。多年後，他在《色彩就是力量》（*Color Is Power*, 2002）中更大膽挑戰色彩。書中大幅的照片很有力量，有點過於炫麗，但那是他對都市人被色彩疲勞轟炸的誠實觀察。年紀更長之後，羅伯·沃克竟突然改穿色彩鮮豔的襯衫，而且樂此不疲。

馬汀·帕爾的用色也很鮮豔，他經常用炫爛的撞色來勾勒一個過於喧囂的世界。帕爾的作品很少是冷靜的，而且他經常將相機對著觀光客。事實上，一些攝影師在熱鬧的城市中會避開觀光客，因為他們希望一切看起來很道地。他們可能喜歡在東京拍照，因為那裡全是日本人，但在一個歐洲城市裡，一整車日本觀光客就另當別論了。觀光是許多城市的一部分，但與街頭攝影的目標有些牴觸。或許，當我們向內挖得更深，會發現心裡有一個想要讓世界更純粹的渴望，而在過去，在旅遊尚未普及之前，似曾有過這樣的時候。

地球上的城市越來越擁擠，這點也反映在街頭攝影上。幾乎所有攝影作品都會到世界各地展出，也會立刻上網分享。在任何地方，如果人們看到在義大利拍的街頭照片，他們會很欣慰自己能認出照片中的義大利。矛盾的是，一切都變得越來越快，而我們卻仍在追求一個理想的城市面貌。街頭攝影幫助我們達成了這個願望。

ELLIOTT ERWITT
艾略特・歐維特

1928 年生於巴黎 www.elliotterwitt.com

這是一張傑出的視覺雙關語，其中一部分趣味來自於該名婦人渾然不知相機為何對著她。像歐維特這樣的攝影師總是會不斷碰到這樣的運氣。

雖然我試著避免奉承或說一些陳腔濫調，但簡單地說，艾略特・歐維特是自攝影發明以來最優秀的攝影師之一。同樣重要的是，他影響的攝影師不計其數。他慧黠的黑白攝影，即他所謂的「個人曝光」（Personal Exposures，也是他一本攝影集的書名），是他的遺產，鮮有人能出其右。就像布列松一樣，他對自己所知的攝影不作太多解釋。他們破解了攝影界的自大陋習。

從許多方面來看，他都是一個街頭攝影師，因為他的個人作品多數在街頭拍攝。在現實中，歐維特是一位極其成功的商業攝影師，但他以個人作品聞名。兩部分相輔相成，但涇渭分明。

歐維特也是馬格蘭最為人所熟知的攝影師之一，以精準的幽默感而著稱。終其一生，他都在對生活的荒謬開無傷大雅的玩笑；他的看法樂觀，作品數量龐大，以致某些最尖銳而嚴肅的作品不幸被埋沒。他創作視覺雙關語的功力比任何人都高明。眾所周知，他喜歡捕捉狗和主人之間的諧趣對應，但他的作品遠遠不只如此。

「男人的家」（The Family of Man）攝影展是二十世紀攝影史上最關鍵的時刻之一，展出作品包括歐維特 1953 年的一張照片——妻子在微光中，慈愛地凝視著兩人新生的女兒——至今看來依舊完美。「經典」（iconic）一詞可扎扎實實

套用在他的一些作品上，包括這張。艾略特・歐維特拍過許多偉大的照片，被奉為經典，其中一些甚至有重要的歷史地位。也許「經典」真能涵蓋他作品的種種面向。

他拍過瑪麗蓮・夢露（Marilyn Monroe）、賈桂琳・甘迺迪（Jackie Kennedy）、赫魯雪夫（Khrushchev）及切・格瓦拉（Che Guevara）等人。在頭幾十年的攝影生涯中，他似乎拍過所有聲名顯赫的人，但他真正突出的作品，全是以平凡人、動物及幽默為主題。歐維特的創意源源不絕，你會不斷回頭去欣賞他的幽默感。他也開自己的玩笑；你總會看到他穿奇怪的衣服自拍，通常是在嘲弄商業攝影。

要從他的作品中只挑一張當例子很難；你會想避開書上常看到的無數關於狗的照片，也不想要典型的歐維特式雙關語。但到頭來，在他最著名的作品中，有一張讓人實在無法抗拒。這張照片攝於 1957 年的尼加拉瓜，婦人臉上的表情道盡了一切。

或許它總結了街頭攝影的真諦——當被攝者終於望向鏡頭，對攝影師的關注感到疑惑時，他興奮地捕捉到這個偶然的瞬間。當然，如果她知道原因，一定也會啞然失笑。

秩序 ORDER

**投入大量時間在街頭拍照的人，
必須相信全然的好運可能降臨在自己身上。**

從混亂中找出秩序，是街頭攝影師必須奉行的原則，尤其是面對擁擠的場景時。極少攝影師能夠成功拍出街頭亂作一團的人群之美。李‧佛里蘭德有時會讓他的照片「超載」過量的車輛及交通號誌；森山大道曾拍攝頭頂上亂糟糟的電力線。不過一般來說，街頭攝影的首要任務是找出令人愉悅的秩序。

俗話說「兩人成良伴，三人擠破頭」（two's company, three's a crowd），用在這裡十分貼切，因為一群人需要較好的安排與協調。

1948 年，布列松在上海為《生活》（Life）雜誌拍了一張完美協調的照片，捕捉到當時因幣值狂洩而造成的煉獄景象，畫面中有十人因窒息而死，但這張照片仍有著優雅的動線及對稱——隊伍自然地沿著水平線延伸開來。

我所拍攝的團體照（右頁）有點類似，但拍攝的情境當然完全不同。當時的氛圍並非壓迫或危險，而是充滿了歡樂的期待。在倫敦西區（West End），這群孩子全打扮成音樂劇《安妮》（Annie）中女主角的模樣，剛剛抵達劇院。接著，她們繞到劇院後門，我猜是要參加試演會。我尾隨她們拍了一系列照片，尤其是當她們排隊進場，咯咯說笑的時候。我事先確實意識到這個場景的潛力，因此加快動作，暗自希望一切元素都能到位。很幸運，結果如我所願。我站在對街不過幾分鐘的時間。在這幅畫面中，背景也是要角——那堵牆面和「禁止停車」（No Parking）的標語都有加分效果，但真正「神奇」的部分是照片中每個人的位置都幾近完美。以這麼大的群體而言，很難得遇到幾乎所有面孔都能看得到的情況，整體效果十分強烈。沒有任何一個人做了「不該做」的事，也沒有人破壞整個畫面的韻律——除了那個穿黑色衣服的男孩之外。作為對比，他背對鏡頭，凝聚了整個視覺；他的黑，微妙地打斷了這一串紅。

這組連續鏡頭證明，「獨眼的攝影之神」當天對我特別眷顧。在這張精采照片的背後，蘊含了二十五年踏遍街頭拍照的磨練。在 2008 年 2 月那一天，我如往常一樣，隱隱約約覺得大致上不會有收穫，不會有什麼事情發生，我會漏掉精采鏡頭等等。我覺得枯燥，但突然間有事情發生了：機會降臨到我頭上。但我寧可相信，那是我應得的。

拍完這組照片後，我有一種腎上腺素上升的快感，而那種感覺、那種篤定，這輩子可能只發生過三、四次。

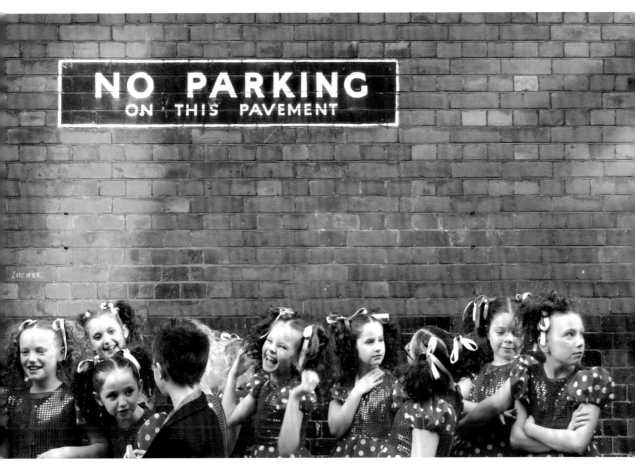

大衛・吉布森，倫敦，2008

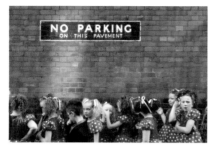

▷ 1A

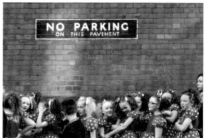

▷ 2A

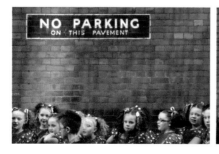

▷ 3A

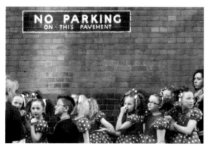

▷ 4A

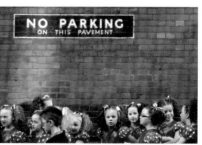

▷ 5A

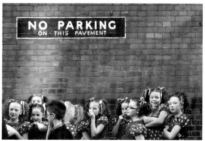

▷ 6A

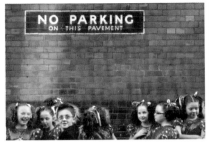

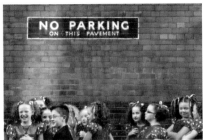

▷ 7A

▷ 8A

▷ 9A

▷ 10A

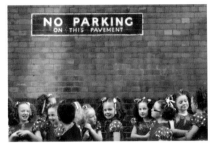

結語

照片中有九名兒童，以正常情況來說人數太多，難以有和諧之感。多數人在街上通常兩兩並肩而行或三、四人一組，在視覺上容易掌握。

■ 正式採取行動前，先試拍一張照片，檢查曝光。在繼續之前，先決定好相機設定。

■ 拍攝時要注意整個畫面，留意會分散焦點的事物，因為那會破壞一張可能很棒的照片。

■ 相信運氣及覺察能力能幫助你從混亂中找到秩序。

■ 留意韻律、平衡及動線。

■ 考慮背景：加分還是扣分？

■ 在熱鬧的街上做以下練習：讓人群川流不息地朝你走來，或站在一個定點面向火車站中某個人潮洶湧的出口。

■ 不見得每次都需要拍到清楚的臉孔，形狀也同樣重要。

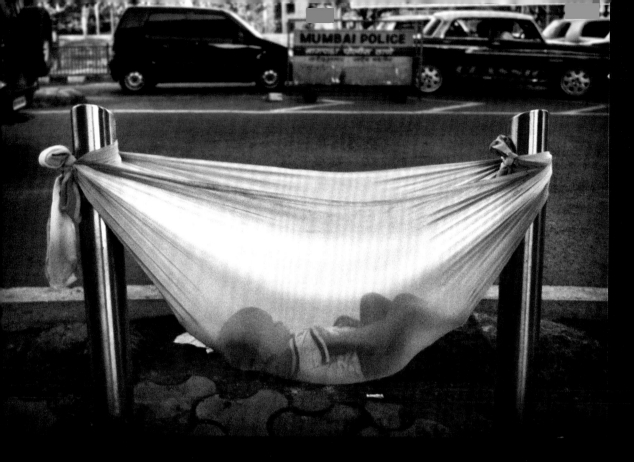

KAUSHAL PARIKH
卡紹爾 · 帕里克

這名孩童安靜地睡在孟買街頭，令人難以抗拒。半透明的吊床看起來有如子宮。

1970 年生於孟買 www.kaushalp.com

與其他幾位攝影師相仿，卡紹爾·帕里克對街頭攝影的貢獻有兩個部分：其一是他的影像，尤其是他經典的黑白作品；其二是他為串連印度其他街頭攝影師所做的努力。

首先，他在臉書開了一個專頁，名為「街頭攝影在印度」（Street Photography in India），但更重要的是，他在 2011 年成立了印度第一個網路攝影學會 That's Life，只展出在印度拍攝的照片。That's Life 的會員承諾每年在印度進行一次

拍攝。全球各街頭攝影學會全朝預期中的兩個方向發展：國際或本土，而後者經常能創作出更聚焦而純粹的內容。在印度更是如此，因為它是如此龐大而多元化的國家。

對印度人而言，帕里克的身高非比尋常，一位朋友形容他「非常溫和，相當安靜」。在印度，攝影界由洛古·雷與拉古比·辛格（Raghubir Singh）主導。帕里克的經歷是典型的「創作孤立」案例——他在銀行業工作的孤立，以及印度

最初在街頭攝影社群中的孤立。帕里克看到「市場中的缺口」，而 That's Life 一直依循著「與在地同業串連，從全球得到啟發」的傳統。

在銀行業工作的那幾年間，帕里克發現了自己對攝影的熱愛，但他當時對街頭攝影所知甚少。與許多攝影師的啟蒙軌跡相似，他突然意識到街頭才是正統的攝影舞台。2006 年，他辭去辦公室工作，開始考慮與色彩為伍。對他影響最大的人，除了史帝夫·麥克瑞（Steve McCurry）與後來的艾力克斯·韋布，還有幾位 In-Public 的攝影師。他的孤立感逐漸退去，也不可避免地在線上結識了艾瑞克·金，與他一起在孟買合辦了幾場街頭攝影工作坊，持續扮演他在印度攝影界的無聲大使角色。

帕里克依然渴望學習，也坦承在孟買街頭拍照是個挑戰。在印度任何一個大都會的市中心拍照

都是挑戰——你總是被大量的色彩襲擊，人物與背景全是一團混亂。拍出來的照片在各方面都可能過於擁擠。

上面這張作品攝於 2009 年，與他所謂的「生之循環」（circle of life）概念有關。他等了幾分鐘，等到所有元素都構成一個圓之後，趁散開之前按下快門。這張作品構圖巧妙，靠的是運氣、耐心，以及察覺所有條件將全部到位的能力。

另一張照片攝於 2011 年的孟買街頭，畫面中有個像子宮般的吊床，同樣表現了「生之循環」的概念。

這幅有力的的黑白照片蘊藏了太多訊息，會讓你的視線焦點到處移動。整體構圖很美，很有氣氛。

PROJECT 2

活動 EVENTS

**活動是街頭攝影的沃土，但你應該要避免直接記錄活動；
外圍的風景反而有趣得多。**

我們不難理解，活動、遊行、抗議及任何一種集會都會吸引攝影師，因為這些都提供了拍攝精采照片的機會。除此之外，在人群中拍照，引人注目的程度大為降低，執行起來較為容易。反正每個人都在拍照，你很容易靠得很近。

不過，我真的認為，重度成癮的街頭攝影師應盡量少拍活動本身。舉個例子，中國新年的慶祝活動理論上非拍不可，但你必須考慮自己真正想要的是什麼。當然，記錄這類活動沒什麼不對，因為這種作法始終是很好的起步：你總是前往人群及聚會的地方，尋找「觸媒」來刺激你的感官，開啟你的視野；然而你的目標應該是要在一場大的活動當中，找出你自己想要的活動。

我拍過多次活動，這些活動都為我提供了目的和起點。但一到現場，當最初的興奮感消退之後，常有隱約的失落感流過全身。從那一刻開始，我就必須更深入地挖掘，走出自己的路。我追求的是「自己的作品」，而不是為任何人記錄這場活動。

街頭攝影的主題應該要廣泛而曖昧，否則會回到紀實攝影的範疇。但在一個廣泛的主題下拍攝一系列活動，又是另一回事。東尼・雷－瓊斯（Tony Ray-Jones）來到海濱度假勝地，失心瘋似的記錄英國人在傳統市集中玩樂的情景。這一系列作品後來集結成冊，書名叫《休假的一日：英倫札記》（*A Day Off: An English Journal*, 1974）。他花了很長的時間細心規畫，並以出書為最終目標認真蒐羅素材。

或者，我們也可以想想他 1960 年代在紐約聖派翠克節（St Patrick's Day）遊行所拍的照片，那是當地最大的街頭活動之一。許多攝影師（無論知名或沒沒無聞）都曾在那樣的人群裡鑽來鑽去。紐約有許多慶典遊行，波蘭日、退伍軍人日、以色列獨立紀念日、復活節遊行及感恩節大遊行只是其中幾個而已。由此看來，住在大城市附近真的有好處。

慶典遊行是固定的活動，但大都市同時也是抗議的中心，隨時可能發生。當然，抗議活動的變數很多，現場會有警察，也可能會出現暴力，但街頭攝影師仍應秉持相同原則。你到底想拍什麼？你希望為這場活動做非常忠實的紀錄嗎？

右頁的照片是一名男子站在腳踏車上，攝於 2002 年倫敦舉行的英國皇太后葬禮。無論在歷史或情緒上，對許多人而言，那都是一場盛大的「活動」。當天有許多攝影師在場，有些在工作，而多數是想觀察外圍發生的事情，像我自己就是。我記得在匆忙中遇見 In-Public 的麥特・史都華，但我們都必須鑽回人群中，沒有時間閒聊。街頭攝影師的聚會總是發生在

活動結束或太陽下山之後。

這名單車男子看起來像是 1960 年代的人物，是非常特別的一類英國人，看他的袖釦就知道。他在看什麼？什麼時間拍的？他為何能如此優雅而自信地站在腳踏車上？

若能比較幾位攝影師拍攝同一個公開活動的照片會很有趣。你將清楚看到，那些「自私」的攝影師會拍出較獨特而值得流傳的畫面。這點或許仍有爭議，但他們確實是利用活動來拍「自己的作品」。如果有一場馬拉松穿過市中心，拍攝跑者的限制會很大；反之，將相機掉過頭來拍群眾會好一點。你或許會批評這種說法是誤人子弟，因為這可能是一場歷史性的活動。然而，所有媒體都會報導這類活動，因為那是媒體的職責。街頭攝影的特質是毋須對任何人交代。

一個特別的例子是在馬拉松結束之後拍照（純屬想像，因為我從沒拍過這種照片）。人們經常會穿好玩的衣服，所以試想若兩名男子脫離了原本的活動及主題，在地鐵上仍穿著兩人一組的乳牛裝，畫面會是什麼樣子？有的時候，拍出來的照片與想像中一樣精采，而這要靠攝影師依據自己的經驗，判斷運氣好的時候會發生什麼事情。在活動中，好運發生的機率會提高，難怪這是街頭攝影師的命脈。

左邊這張照片攝於 1995 年倫敦的「日本戰敗週年」紀念活動。拍攝這樣的活動有什麼方法？沒有，只須跟著感覺走。知道照片背後的故事會有幫助嗎？知道背景故事會很有趣，但即使不知道，這張照片一樣具有衝擊性。有人說，這對夫婦坐在那兒五十年了，而那是另一種意義的週年紀念。

結語

都市或城鎮本身就是事件。況且，多數街頭攝影師四處亂逛時，都會拍攝各式各樣的題材。不預設任何行程到處亂走，最開心的事就是遇上一群人正在從事某種活動。那是不經意的發現，事前恐怕無法預知。街頭攝影師能培養一種雷達，偵測到可能有趣的活動。同樣的，當他們抵達現場時，立刻就會知道跑這一趟是否值得。即使他們只待十五分鐘，也不算浪費時間，因為相機已經帶在身上了。

■ 查詢定期及不定期的活動。花十分鐘上網，或許就會發現哪裡可以開始你一天的拍攝。

■ 大都市會有以族裔為主的社區，他們會舉辦自己的活動，例如印度的侯麗節（Holi）。

■ 與此同時，也要沒有計畫地四處亂逛，朝人多或吵雜的地方走去。

■ 倫敦有個名為「演說者之角」（Speaker's Corner）的戶外公共演說空間，許多城市也有類似的一週一次活動。

■ 參加地方上的小型活動：園遊會、後車箱拍賣市集、社區拍賣會等。這些活動通常不會發生在大都市，而是在小鎮、鄉村及海濱度假勝地。

■ 在抗議活動中，不要將焦點過分集中在標語牌上——雖然那是最容易拍的目標。

■ 在活動中，避免直接拍攝穿著好笑裝束的人，更好的畫面通常發生在他們從活動中消失的時候。

■ 不要低估在活動中遇到其他攝影師的機會；有時，你會開始遇到同一批人。

■ 壞天氣也是一個事件，尤其是下雨和颳大風的時候，人們在街上的行為會因此而改變。

BRUCE GILDEN
布魯斯·吉爾登

1946 年生於紐約 www.brucegilden.com

吉爾登就在畫面裡 —— 非常近，非常私密。時光倒轉回 1990 年，這兩位紐約婦人的吃驚表情正是他想要的。

關於街頭攝影的研究如果少了布魯斯·吉爾登，就像違反了某個商品的使用說明。和蓋瑞·溫諾葛蘭德一樣，他讓你覺得，如果要找他，就得去街上找。

街頭是他的地盤；他並非霸占街頭，而是像在家裡一樣自在。從某個角度來看，他是完美的街頭攝影師典型——強悍、固執，有著說不完的街頭故事。然而，真正的故事是他如何處理突發狀況——毫無疑問，一定程度的魅力總能派上用場。他是曾近身接觸過東京黑道的紀實攝影師，近距離拍攝是他的註冊商標，但並非所有人都喜歡這種作法。他的風格將永遠引起爭議。

然而，他是最常被模仿的街頭攝影師，或至少是他的態度被模仿，因為極少「激進派」攝影師會被馬格蘭接納為會員。不過，除了近距離用閃光燈的照片，一旦你深入了解他的作品，就會發現他遠遠不僅止於此。你會留下一種印象：他拍攝自己關心的題材，並盡全力完成計畫。2013 年，他獲得古根漢頒發的藝術獎助金（Guggenheim Fellowship），也就是多年前讓羅伯·法蘭克得以製作《美國人》的同一個獎項。

吉爾登的作品鮮活有力，無論走到哪裡，他都在捕捉街頭的戲劇人生，並傾向於誇張的表現。

他的閃光燈就是他的技術美學。看看他 2002 年的攝影集《康尼島》（Coney Island）——在這個彷彿為他而生的地方，他跨越街的盡頭，在延伸出來的海灘上拍照。一如他慣有的風格，這些照片從近距離拍攝，隨處可見一叢叢的肉林——當然不美，但很誠實。這種風格與質感讓人聯想起威廉·克萊因。

克萊因與黛安·阿巴斯的作品都影響了吉爾登；他古怪的風格顯然來自阿巴斯，卻也揉合了克萊因擁擠而謹慎的構圖。不過，吉爾登的主體顯然是那些「角色」，而且是大街上所能看到的最佳角色。

有趣的是，這種「不囉嗦」風格在他舉辦的工作坊上大受歡迎。其他攝影師或許在直覺上不大喜歡他的風格，但他確實撼動了人們的態度，挑戰了人們的舒適圈。他教的和做的一致，而這些特質有助於任何真正想學習的人。

這兩個女人被「突襲」的照片收錄於吉爾登的第一本主流攝影集《面向紐約》（Facing New York, 1992）。這是典型的吉爾登風格——你立刻可以聞到街上的氣味，而他也對自己的風格始終有信心。雖然不美，但很真實。

連續鏡頭 SEQUENCES

**有時，許多張照片比一張好，因為可以顯示接下來發生什麼事。
意料之外的發展或許可以成為精采的故事。**

在街頭攝影中，連續鏡頭的位置很尷尬。無論有意或無意，許多攝影師從未考慮用連續鏡頭——他們不願承認這種作法的潛力，這也透露了從容拍攝連續鏡頭的難度。對好奇的人來說，連續鏡頭帶來的意外發現正是魅力所在。

艾略特・歐維特喜歡意外發現的趣味。他常拍連續鏡頭，那是他作品中重要的一部分。他有一件攝於坎城的作品，第一格畫面是一對夫妻坐在躺椅上，第二格卻不見人影。個別來看，兩張照片都沒什麼意義，但作為一組連續鏡頭，便說了一個故事。

你可能在想，喜歡拍連續鏡頭的攝影師之所以能拍得如此從容，一定是因為他們無論工作或下班後都在拍照。但事實上，街頭攝影師都已經在拍連續鏡頭了，一張接著一張拍；但我們必須體認到：真正的連續鏡頭是要讓所有「卡司」（每張照片）都有公平的表現機會。每張照片必須被分派到一個重要角色，在故事中承擔著開場、中場及結局的功能。

尼爾斯・楊森是極少數拍攝連續鏡頭的街頭攝影師。他永遠都在拍照，未公開的照片可能比大部分人都多。或許，他總是刻意在尋找這樣的機會；正如街頭攝影在許多方面的發展——第一次的成功會導致下一次更容易出現。

楊森喜歡觀察貓。在倫敦市郊街頭，一對路過的情侶為這隻貓著迷；彼此都花了時間端詳對方。沒真的發生什麼，只是街頭一段迷人而無聲的相遇，有開場、中場和結局。

結語

可惜只有為數甚少的街頭攝影師會用連續鏡頭說故事。或許因為這用影片或錄像來表現會更容易。而且連續鏡頭也需要耐心，因為你不知道要等多久。街頭攝影本來就是「差點成功」與「下次再來」不斷重複的循環。

艾略特・歐維特，坎城，1975

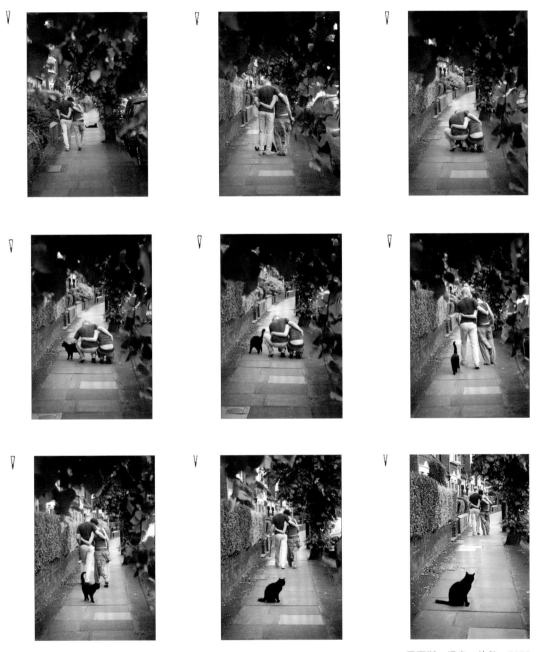

尼爾斯・楊森，倫敦，2006

■ 在沖印樣張上尋找「連續鏡頭」，或捲動
螢幕來瀏覽你的數位照片。你或許會發現，
兩張或更多張照片的效果比一張好。

■ 搞不好你已經有了現成的故事。

■ 注意人們抵達某個地點做某件事情的情
況。這本身已經是故事了，但也許有意料
之外的事情會發生。

■ 連續鏡頭在市場中「有個缺口」。

MATT STUART
麥特・史都華

1974 年生於倫敦 www.mattstuart.com

2009 年的紐約，剛好在對的時間、對的地方——這就是麥特・史都華的註冊標記。你沒辦法事先想像這樣的畫面，而那正是這張照片特別之處。當這名警察一移動，便忽然成了小白臉。

麥特・史都華拍了很多照片，而且他超「幸運」——這兩項因素是分不開的。他完全知道自己要什麼，也永遠準備好捕捉迎面而來的荒謬情境。

史都華有張已成經典的照片是街頭攝影的完美範例：在倫敦的國家人像畫廊（National Portrait Gallery）前，一隻大步邁進的鴿子（第15頁）似乎在引領著身後的一群人——全都穿著黑色，全都亦步亦趨。這張難度很高的作品突顯了他獨一無二的風格。

右頁這張「陰影大鬍子」的紐約警察照片再次展現了他的風格，還有求之不得的「運氣」！你必須仔細端詳這位警察的鬍子，才能確定那是什麼。

史都華的背景是不斷轉移的迷戀：先是小喇叭，然後是滑板，最後是街頭攝影。與這段背景息息相關的，是他父親大衛・史都華（David Stuart）的影響。他父親在倫敦創辦了一家著名的設計顧問公司，經營得有聲有色，並與人合著了一本重要著作——《心中的微笑》（A Smile in the Mind, 1996）。史都華具有極敏銳的觀察力，在某些人眼裡，他的一些作品棒得難以置信，而這本書彷彿就是他的範本。雖然在拍照時，他滿腦子想的可能是「藝術」，但這些全是真實發生的瞬間，也確實抓住了街頭攝影的精髓。廣告代理商與設計公司都知道這點，因此，史都華接到來自世界各地的廣告攝影案件。

他在攝影界的偶像多得無法計數，值得一提的包括布列松、羅伯・法蘭克、喬伊・梅耶若維茲、蓋瑞・溫諾葛蘭德、東尼・雷-瓊斯及李・佛里蘭德等人。但史都華經常提到在1998年參加了一場由馬格蘭攝影師李奧納德・弗里德（Leonard Freed）帶領的工作坊，而那一次對他特別重要。在那裡，他對未來看得更清楚，也真正對街頭攝影開始著迷。他起初拍黑白照片，隨後發現他認同的其實是彩色。這種「演進」過程並不少見，但從史都華的攝影風格中，你可以感受到他對色彩的揮灑自如。他的世界必須是彩色的。

當史都華被問到對街頭攝影新手有何建議，他用以下這句話總結自己的哲學：

買雙舒適的好鞋。隨時把相機掛在脖子上，手肘往內收，保持耐性、樂觀，還有別忘了微笑。

重疊 LINING UP

**永遠都可以用不同的角度看事情：
如果兩個人能合而為一，讓觀者困惑，這張照片就成功了。**

我常想，執著的攝影師最終會出現某種自閉性格，以脫離常軌的方式來處理所有視覺。例如，讓所有視覺元素剛好重疊在一起。街頭攝影最強烈的一項特質，是等待所有元素完美到位，就像木工或拼圖的完美接點。從某些方面來看，這種「合體」似乎是一種練習，如果做得好，你將完全看不到接點。

在街頭觀察人群時，路人的肢體語言是樂趣來源之一。舉個例子，在探索這個部分時，你可以觀察兩個專心交談的人；從某個角度望去，他們會「連」在一起，瞬間合而為一。這是一種非傳統的側面視角，像這種視覺上的小心機可以吸引觀眾多看一眼。如果一張照片需要花時間去了解，那這張照片就成功了。

這張兩名男子站在電線桿後方的照片（右頁）拍得還算到位，因為他們真的與桿子重疊，成為一個直柱體。在多次微調之後，畫面中所有元素終於合體。我當時躲在電線桿後面，因此有足夠的時間進行多次微調。

但事後看來，這張照片有點像習作：拍得還算成功，但缺乏真正的力度。下一頁的合體照片攝於斯德哥爾摩，效果比這張好得多。

事實是：有些照片就是比其他照片成功。你必須接受這個事實。別人的意見會有幫助；沒有攝影師能完全不被別人的意見影響，但你必須了解自己。

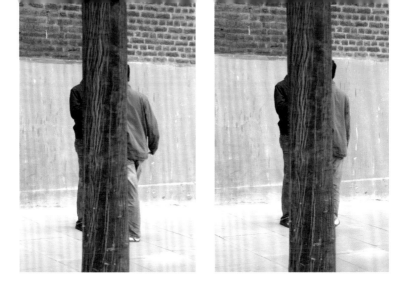

大衛・吉布森
倫敦，2006

大衛・吉布森
斯德哥爾摩，2012

左頁關於斯德哥爾摩的三連拍說明了拼圖過程。前景的紅髮女子特別突出，但在我看來，坐在階梯上的兩位朋友才是一個整體。我安靜坐在她們附近，先拍一張照片，然後迅速調整姿勢，向下移動一階，再下一階；如此一來，從我的角度看去，構圖裡的元素就完成「合體」，製造出一種錯覺。每一張照片只有些微差異，但只有最後一張真正成功。

當另一位友人朝兩人走過去時，我本有機會拍攝第四張照片，但我的直覺告訴我，如果試著拍更多張照片，那就是在賭運氣了。從事街頭攝影，你需要培養一種敏銳的直覺，知道哈利波特的那件隱形斗篷何時會倏地一下滑落。如果你拍太多張照片，或行動過於笨拙，想要捕捉的自然互動就會消失無蹤。不過，何時該見好就收，或繼續拍下去以試圖得到完美影像，這中間存在微妙的分野。

結語

看見兩個、甚至三個人重疊是一種奇怪的感覺；你必須培養一種獨特品味，才會欣賞這種荒謬感。並非每個人都喜歡這種風格。不過，就像其他街頭攝影風格一樣，你還是可以將它收入你的字典，作為備用選項。重疊是一種小心機，但正如所有的小心機，如果運用得當，效果將立竿見影。

- 看看理查·卡瓦（Richard Kalvar）的攝影集《地球人》（*Earthlings*, 2007），他經常採取新鮮的角度觀察人以及人的形狀。
- 記得，人們忙著交談時，通常不會意識到攝影師對他們有興趣。
- 跳脫傳統的思考方式：或許構圖中的某個人能夠融入背景，製造一些趣味。
- 也可以考慮讓人與動物排成一直線，腿越多越好！
- 重疊或合體的效果也可以藉由色彩來完成。例如，一件綠色上衣可以成為大自然的一部分。
- 同樣的道理，黑白照片也會消除色彩差異。綠色上衣會呈現為暗色，就像籬笆一樣；它們也可能融為一體。
- 人們靜止不動且遠離車流時，「重疊」的效果最好。廣場式的開放空間會很理想。

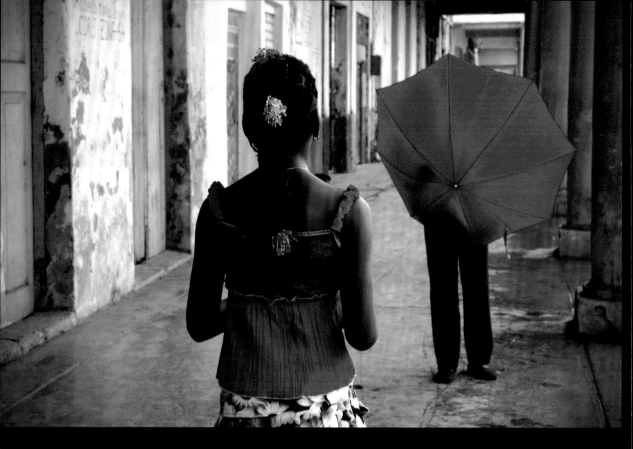

MARIA PLOTNIKOVA
瑪麗亞・普羅妮可娃

這張照片的主角是亮眼的紅色，迷人且帶有一點神祕感。她採用簡單的並置手法，效果卻極為出色。

1984 年生於莫斯科 www.mariaplotnikova.com

瑪麗亞・普羅妮可娃觀察到一個有趣現象：俄國的女性街頭攝影師很少，這點或許也適用在其他地方。她認為，女攝影師喜歡「有保證」的攝影類型，例如人像、紀實、婚禮，甚至運動攝影。但她也說，假以時日，女性將在街頭攝影中占據一席之地，就像紀實攝影一樣。

普羅妮可娃運用了多方面的訓練，是一位很有想法的攝影師。她讀的是文獻學（一種結合文學評論、歷史及語言學的學科），主攻俄國文學及語言。她說，這個背景對她產生很大的影響。她

還提到，由於俄國文化以語言為基礎，因此文字的重要性凌駕於影像語言之上。一間「外表原始」的俄國公寓，可能是藏書豐富的圖書館。她認為，「我們根深柢固地相信文字的表達，遠勝於圖像。」這是有趣的觀察，但普羅妮可娃堅信，正因如此，過剩的資訊及敘述反而促進了攝影的發展。

她擁有紀實攝影的背景，尤其是運動攝影。她愛好所有運動，是俄國足球隊的球迷；對於這點，她自己形容為「很可悲的激情」。普羅妮可

娃也提到運動與街頭攝影之間的關聯：兩者都需要在「決定性的瞬間」擊中目標。

普羅妮可娃在 2012 年加入 Street Photographers 街頭攝影師學會，成為該會會員。此外，她也提到其他學會的攝影師對她的影響，包括傑西・馬洛（Jesse Marlow）、尼爾斯・楊森及馬齊・達柯維奇（Maciej Dakowicz）等人，但她特別感謝她的「精神導師」——格奧爾基・平卡索夫（Gueorgui Pinkhassov）。另外，艾力克斯・韋布以及哈利・古萊亞特（Harry Gruyaert）對色彩的運用，也影響了普羅妮可娃的創作。

普羅妮可娃對色彩特別敏感，因為她生在一個比較「灰」的國度——除了籠罩一切的單調視覺品味，還有灰濛濛的天氣。有趣的是，她從 2010 年開始旅居南美洲（先是布宜諾斯艾利斯，現在是聖保羅），原本以為「會被琳瑯滿目的色彩和光線給逼瘋」，卻反而帶給她更多的學習機會及影響。現在她已能夠對南美的攝影界侃侃而

談，如賽巴斯蒂昂・薩爾加多（Sebastião Salgado）、莎拉・法齊歐（Sara Facio）及馬格蘭會員艾莉珊卓・桑古內提（Alessandra Sanguinetti）。對於後者，你可以感覺到她們之間有一種屬於女性的特殊連結。

普羅妮可娃崛起於 Flickr 的街頭攝影世界，在網上建立自信。她依然常常上網，但現在，她的學習範圍已超越網路。廣泛的興趣是她的本錢；她總會找到新的事物想去探索，而這對旅居海外的人尤其重要。

拉丁美洲的色彩主導了她旅居於此的作品。在左頁這張 2008 年攝於古巴的照片中，穿著紅色上衣的女孩與雨傘相互呼應。上圖這張 2010 年的照片捕捉了小小足球員在阿根廷海灘上奔跑的動態，框架式的構圖堪稱完美。

這張照片捕捉到整排線條、色彩與男孩在一瞬間構成的完美框架構圖。男孩踢球時的喜悅十分具感染力。

安靜 QUIET

城市裡擠滿了人，
攝影卻透過反思與沉澱，鬧中取靜。

有些照片會高聲喧嘩，吸引我們的注意，帶給我們即刻的衝擊；反之，另一種照片是在鬧中取靜：人比較少，空間比較大——從某方面來說，時間也比較長。安靜的照片需要慢慢拍。你花時間拍這張照片，是因為它有深度。熱鬧與安靜不必然是兩個極端，但我們不妨認識一下照片的作用原理。

照片只提供暗示，其他的留待觀者自己去參與、詮釋。安靜的照片具有一些特質：冷靜、得體、慎重、優雅與節制。你也可以再加上其他特質：靈性、悲傷、溫柔或撫慰人心——但這些特質是不固定的。就一張照片而言，還可能會有其他意想不到的特質。

有個關於性別的問題似乎未曾被探討：女攝影師拍的照片是否比較安靜？大體上，街頭攝影是男人的地盤，或許是女性比較不愛熱鬧。

《希望攝影》（Hope Photographs, 1998）是一本慧眼獨具的攝影選集，為照片提供的暗示獨立出一個類別。雖然「希望」的表現形式不見得安靜，但書中許多照片冷靜而強烈。費迪南多・沙那的《睡吧，偶爾也做個夢》（To Sleep, Perchance to Dream, 1997）在整體上表現更為安靜。沙那一直對「裹著被褥入睡的身形」十分著迷。他收集了一組照片，為這人類共通的主題配上意味深長的莎士比亞名句。這本讓人心情舒緩的攝影集突顯了安靜的照片和文字的搭配竟可以如此巧妙。

當人們看著我的照片時，我希望他們會產生那種想將一行詩再唸一遍的感覺。

——羅伯・法蘭克

安靜的照片適合配上標題，但下得不好的標題，反而限制了作品的可能性。好的標題應該要能自然地幫助我們欣賞這幅畫面及攝影師的意圖。安靜的畫面能喚起一種情緒，標題便油然而生；就像一本書的封面，好的照片暗示「內有文章」。你不妨走到書店的小說區，看看那些精挑細選的封面——大多引人遐思，封面人物的身分總是曖昧不明。這些照片幾乎都來自圖庫。不妨調查一下這些圖庫都提供哪些風格

拍攝計畫

大衛・吉布森，義大利佩魯賈，1992

的照片。許多攝影師專門為圖庫拍照，而安靜（及抽象）的照片確實有其需求。

塞巴斯蒂昂‧薩爾加多的作品始終具有強烈的史詩風格，規模有如聖經般龐大。《工人》（Workers）系列適情適景，嘈雜而擁擠。費時八年完成的《創世記》（Genesis）計畫依舊龐大，但比較安靜，沒那麼擁擠。計畫的主題是關於偏遠社區及對大自然的憂心，也是對人類破壞地球的無聲抗議。

鄉村的街頭（沒有房子的道路）很安靜。某些鄉村社區堅守不同的生活方式，例如基督教門諾會：不排斥科技，但非常強調平靜與安寧。馬格蘭攝影師賴瑞‧陶爾（Larry Towell）在加拿大與墨西哥大量記錄了他們的生活方式。這些美麗的構圖捕捉到他們生活中的單純和寧靜，其中有關童年的主題特別突出，你可以強烈感受到陶爾對門諾傳統的誠心與尊敬。

尼爾斯‧楊森（第90頁）會上街去尋找較安靜的邊陲地帶。他在那些地方拍的照片通常行人較少，有時只有一個圖案式的形狀，後面則是一片充滿氛圍的背景或各種無聲的回應；有時，這些回應只是稀稀疏疏的色彩。與許多街頭攝影師一樣，黃色在他的作品中很常見，因為街上到處都是黃色的交通標線。黃色比紅色安靜。

可以說，彩色比黑白喧嘩，尤其是搶眼的三原色。值得一提的是，布列松只有受人委託才會勉強拍彩色照片，因為他深深覺得色彩有先天上難以解決的問題。他對攝影應呈現的樣貌有自己的一套哲學。然而，只要看看索爾‧雷特（Saul Leiter，第124頁）早期的彩色攝影作品，你就會知道安靜並非黑白攝影的專利。花太多心思去分析兩種選項孰優孰劣，也會成為一種干擾。到頭來，重要的還是攝影師的意圖。攝影師應考量其作品的情緒要傾向於熱鬧、靜謐，還是抽象，而非調色盤上的色彩。

安靜對靈魂有益。觀察某些攝影師的作品，你會發現有趣的現象。戰地攝影師唐‧麥庫林（Don McCullin）花費數十年跑遍世界各地，報導喧囂而血腥的戰地景況，包括黎巴嫩、北愛爾蘭及越南。他要透過這些作品強調，在戰爭的不人道與瘋狂之中，仍然存在著人性的寧靜尊嚴。現在，他移居桑莫塞（Somerset），日復一日拍攝鄉村景色，欲藉此尋求慰藉。若知道他在戰場上的經歷，你會覺得他的黑白攝影更有力量，更能救贖人心。唐‧麥庫林是一位安靜、有尊嚴的攝影師。他曾經承認，戰爭中腎上腺素飆升的快感，已將他傷得千瘡百孔。

最安靜的攝影師可能是薇薇安‧邁爾（Vivian Maier）。她生前基本上沒沒無聞，許多人猜測何以如此——是因為她安於沒有觀眾、缺乏野心或自信，還是這反映了她成長過程中，女性在社會上所扮演的角色？她一生中大部分時間都在一個家庭當保母，私底下則著迷於記錄街頭生活。她似乎不想被打擾，但也有可能是她像許多攝影師一樣有經濟困難，沒有經費沖洗晚期的多數作品。她在2009年逝世後不久才被人發掘，從此不再沒沒無聞。然而，她「不慍不火」的攝影作品確實蘊含著一種安靜的尊嚴。她的街頭攝影作品（其中一些可視為街頭人像攝影）並不完全安靜。儘管她拍攝的是熱鬧的街頭，但她沉靜的風格已被網路時代的人重新發掘。

試圖建議到哪裡拍安靜的照片是一種誤導。當然，城市中有些較空曠的角落，有些地方在夜裡也很寂靜，但安靜的照片其實來自攝影師的心和眼，還有真正想表達的意涵。攝影師要做的是突顯自己想看到的事物，並極力避開自己不感興趣的元素。

到頭來，攝影師都是用下意識在拍照，而攝影作為長期的人格測試，能揭露攝影師不同面向的真實面貌。理論上，外向的攝影師會被熱鬧的街頭吸引，安靜的攝影師喜歡比較空曠的地方──他們不想被人群包圍。

街頭攝影師在街上到處逛，他們在喧囂與寂靜之間來來去去。多數攝影師直覺被熱鬧的街頭吸引，因為可能「有事情發生」。然而，離開熱鬧的活動現場之後，有多少攝影師曾在收工的路上拍到更好的照片？在人群中，他們感受到激動或挫折，但是在激情過後，一雙冷靜下來的眼卻能捕捉到更有價值的畫面。

安靜的照片給予人慰藉，就像是熱鬧城市中的公園綠地。

薇薇安・邁爾，佛羅里達，1957

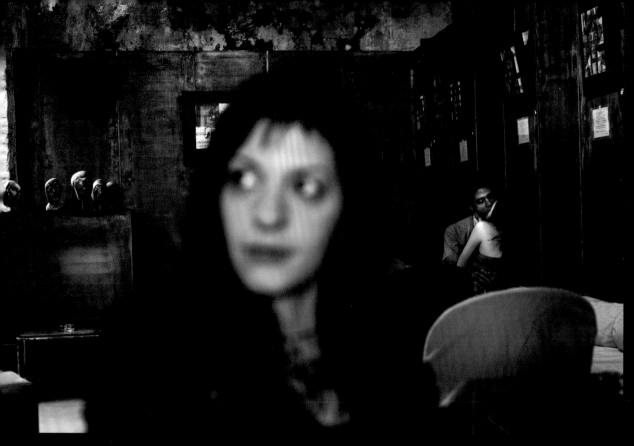

LUKAS VASILIKOS
盧卡斯·瓦希利寇斯

1975 年生於克里特島 www.lukasvasilikos.com

這張照片中有很多事情正在發生。前景失焦的年輕女子及右邊那對情侶，是一篇短篇小說的部分情節。

盧卡斯·瓦希利寇斯是克里特島人。在希臘的街頭攝影師中，他是備受推崇的新世代之一。他從事攝影的動機以及與攝影的關係頗出人意料。

首先，他的紀律及堅持令人訝異。有趣的是，你會發現這些特質是在他 11 歲到 32 歲當運動員那些年養成的。他是希臘最頂尖的十項全能運動員之一，全國排名只差一點就有機會入選奧運代表隊。他坦承，運動員需要的耐心及紀律，對他現在的攝影工作極其重要。

瓦希利寇斯還有另外一面。他 1996 年當上警察，目前是雅典機場的交通警察，這個背景讓他的作品更為與眾不同。毫無意外，他現在是 Street Photographers 街頭攝影學會的會員，參與過許多展覽。

瓦希利寇斯自認受到麥可·艾克曼（Michael Ackerman）、安德斯·彼德森（Anders Petersen）、洛伊·迪卡拉瓦（Roy DeCarava）及川特·帕克的影響——你可以從他的作品中發

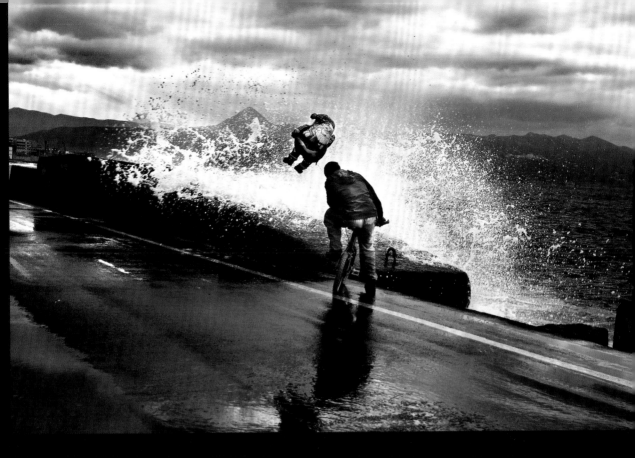

現蛛絲馬跡，尤其是黑白照片。這些作品充滿了情緒及神祕感，有時還很前衛。

不過，他似乎也拍不同類型的作品。他有時在明亮的陽光及色彩下拍攝雅典的一天，有時作品卻又比較安靜、自省，甚至抽象，頗有艾克曼的調調。瓦希利寇斯的許多作品都在夜間拍攝，他喜歡用黑暗及「情緒」來填滿畫面，包括在室內拍攝的作品。他不論走到哪裡都在拍照——海灘、餐廳，或在家與親朋好友聚會。此外，他也為女人與小孩拍攝充滿情緒的人像照。從作品中明顯的親密感，可看出這些親友對他的信賴。

對攝影師及觀眾而言，在彩色和黑白之間來回切換，有時很令人困惑，但對於這兩種角色，瓦斯利寇斯都能輕鬆駕馭。他是很用功的攝影師。我們可以這麼比喻：他用聽來學唱歌；但有一天，他突然寫了一首歌，而有自己的風格。

他的街頭攝影作品總是十分巧妙，而他的生活照片（拍攝朋友及同事在咖啡館或餐廳聚會的照片）同樣具有迷人的趣味。在這些靜止的街道上，他很自然捕捉到濃濃的希臘風情。

這張拍攝於咖啡館內部的照片（左頁，2009年攝於雅典）頗出人意料。年輕女子坐在攝影師對面，焦點卻不在她身上，而是在後面那對情侶身上——這讓她顯得十分神祕。回到街上，在海邊，一個人在大浪拍岸時作了一個驚人的翻滾（上圖，2007年攝於克里特島）。究竟發生了什麼事？

相機捕捉到多麼瘋狂的瞬間！到底發生了什麼事？攝影師應該知道背後的故事，但我們一無所知。這是用相機將人定格在空中的絕佳範例。

等待 WAITING

背景是一個出發點。如果一面背景的質感、文字或形狀有趣，你的照片就成功了一半。接下來就是等待。

透過所謂「等待」（或「守株待兔」）而拍到的照片很可能會了無新意，因為那會使並置的巧思變得制式化。這恐怕是「人類有史以來最老套的伎倆」，而攝影師會使出這種伎倆來拍攝巧妙的照片。如果能讓觀眾無法一眼看穿你的手法，效果會更好——最好看起來像攝影師一走進場景，就自然拍到這張照片。聽起來很矛盾嗎？你想要完美的畫面，卻不希望看起來太完美？

「不完美」是街頭攝影的核心價值，然而，背景確實能讓攝影師得到多一點掌控能力。場景中的元素可以先在攝影師的腦海中形成概念，但最好不要完全成形。找個有趣的背景，想像你的「完美卡司」（一個對的人走進這個場景中）應該是什麼樣子，但開放接受實際上發生的任何狀況。

第一個「雲朵」系列（右頁）是開放接受可能性的案例。在倫敦街頭的一面廣告看板上，明顯的雲朵形狀引起我的注意。當時正在下雨，經過的人全都撐把傘。我想像一個小女孩足蹬紅色威靈頓長靴，打著一把紅傘，走過雲朵下方。可惜事與願違，所以我退而求其次，拍下一名衣著顏色深沉、高度「不對」的男子；他與雲朵有些重疊，而不是從底下經過。這個場景其實需要更多顏色，但其他幾張不完美的照片還是有不錯的效果。有人說，這片雲朵形狀的漆，很像從傘裡冒出來的煙。

第二個雲朵系列（第83頁）有非常明顯的「設計」感。在偶然發現雲朵的點子之後，我在斯德哥爾摩看到了類似景象：一面牆上的灰泥被腐蝕了。令人驚奇的是，那就像大片蓬鬆的白色雲朵。那是一條熙來攘往的街，當時也在下雨，人們從雲朵前面走過；但這次等待的時間長得多，因此顯得比較刻意。這片背景不大單純，「雲朵」不只一片，整個場景需要更好的安排與協調。換句話說，許多條件對我不利。我到底在期待什麼？或許兩人或三人同行，從雲朵前走過？這一連串照片明顯透露了一絲渴望——有些構圖是水平的，有些是垂直的，但沒有一張看起來真正自然。套句布列松的話，當時的我「犯了過於渴望的錯」。右頁選出的白靴女子照片在某種程度上還算成功，但不如第一個系列來得自然。

結語

我必須再三強調，等到的照片必須以自然不做作為前提。耐心與運氣的結合是街頭攝影成功的不二法門。在多數情況下，你能等到你應得的，但有時就是注定不會發生。若遇到後者，你也只有繼續走下一步。總有那麼一刻，你會覺得自己不該再等下去；換句話說，你在這裡已經不受歡迎了。

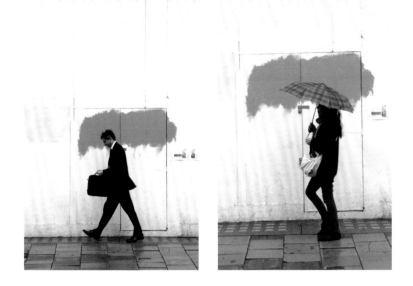

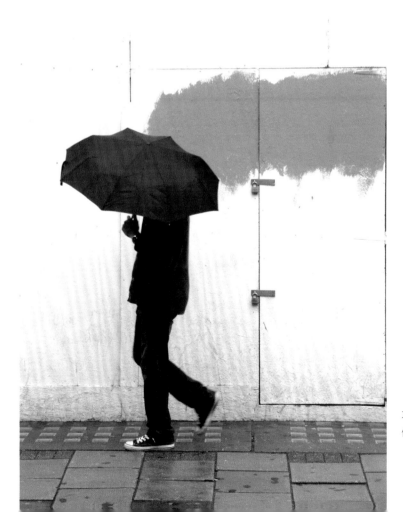

大衛·吉布森
倫敦，2008

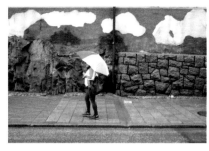

▷ 3A

▷ 4A

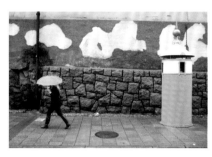

▷ 5A

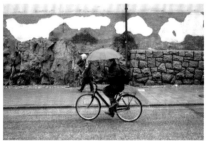

▷ 6A

▼ 訣竅

- 等一會，但別等太久；如果這個背景一直都在，你可以隨時帶著一雙休息過的眼睛再回來。
- 當你擺好相機，主角即將走進畫面時，等到最後一刻再行動。因為，如果他們看到你想拍照，會禮貌地站在一旁，甚至從你後面繞過去，以免妨礙你拍照。不要顯露你的意圖——這點極為關鍵。
- 有些背景涉及陽光和陰影，隨時都在改變。陰影可能變得很明顯，所以要注意時間。
- 有些背景不會一直都在。有一次，我拍了幾張鷹架的照片，心想擇日再來。幾天之後，鷹架沒了，照片也泡湯了。
- 通常，拍攝人物與背景，最好用平視角，不要用斜角。
- 每次都要先拍一張單純的背景來測試曝光。
- 同理，對焦也需要測試。焦點最好落在人的身上，而不是在背景上。換言之，一定要做好準備。
- 將有趣的背景記在筆記裡，有時可以回來再拍。

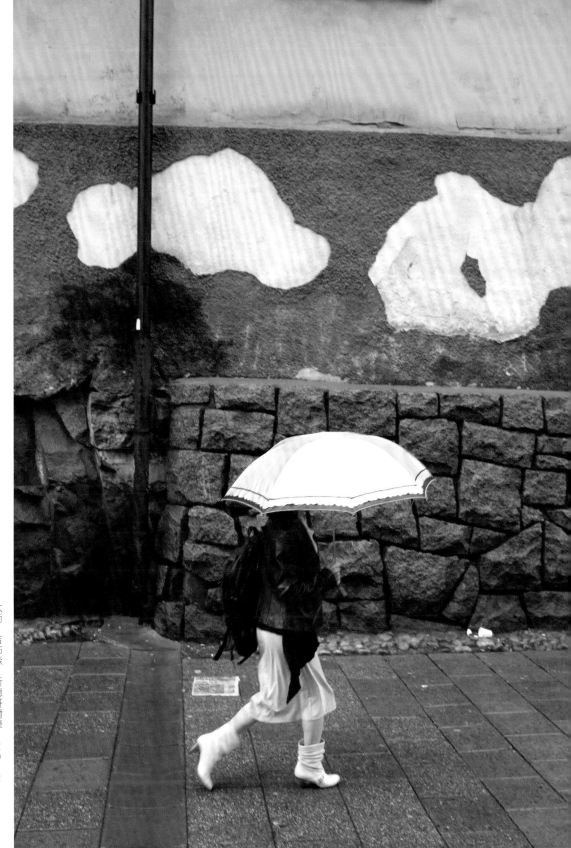

大衛・吉布森，斯德哥爾摩，2012

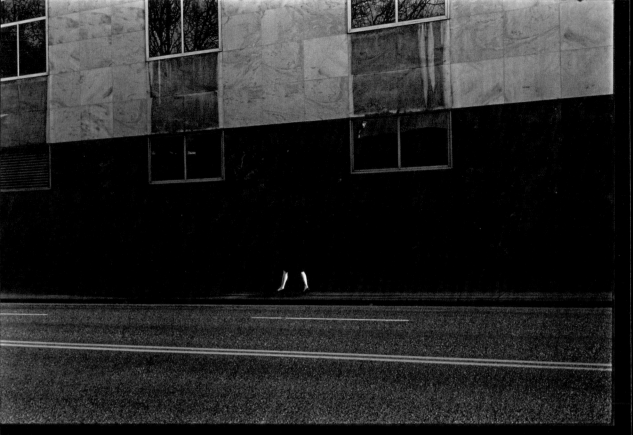

BLAKE ANDREWS
布雷克・安德魯斯

1968 年生於奧勒岡 www.blakeandrewsphoto.com

你會先看到兩條白色的腿,然後再用力一點看,才會發現一個人的形狀。這是一種錯覺,顯示了肉眼看物與相機攝物之間的差異。

布雷克・安德魯斯住的地方很適合他的「法眼」及幽默感。奧勒岡的尤金市(Eugene, Oregon)有一小群激進的外來移民[1],而這群人至今仍未融入當地社區。話說回來,許多街頭攝影師都有一種預設立場,強烈懷疑所有事情都有些詭異。

安德魯斯形容自己為「量販攝影師」。他每天都拍,「有時只拍幾張,有時拍好幾捲。」曾有人說他的網站頁面太多,建議他刪掉一些,但那些照片誠實反映了他的攝影世界。只要看一下他的「攝影須知」,就可略知端倪:

1. 除非是上床睡覺,否則相機不離手。
2. 底片很便宜。
3. 數位相片看起來很廉價。
4. 現實比想像震撼。
5. 形式會壓抑內涵,卻也少不了。
6. 旁觀者很快就會忘記你,但好照片永遠流傳。
7. 光線應該要照亮主角,而不是成為主角。

[1] 譯註:此處所指應是從 1990 年代初期開始,在尤金市西區建立社區的無政府主義者。該團體經常在當地舉行示威抗議,也涉及一些刑事案件。

8. 不要跟光線纏鬥，你永遠會輸。
9. 拍照時用右腦，看樣張時用左腦。換言之……
10. ……先拍再說，後問問題。

安德魯斯的黑白照片是如此細膩而巧妙，你需要多看多次，才不會遺漏任何細節。他的照片是對荒誕情境的無聲致敬，畫面中經常出現兒童。他自己有三個孩子，顯然也很愛他們。他有時溫柔地捕捉玩耍的場景，有時卻對死亡著迷。

上面這張 2008 年攝於佛羅里達沙灘上的照片，透過安德魯斯的鏡頭透露了一絲惡意。照片中的孩子從頸部以下被埋在沙裡；從他臉上的表情看來，他似乎正受到審問及系統性的虐待。不過，事情可能不是你看到的那樣。

左頁的「消失的女子」攝於 2010 年奧勒岡波特蘭市，是被安德魯斯犀利的眼睛捕捉到的瞬間。畫面中不見現代都市的紊亂；你必須仔細端詳那雙腿，才會恍然大悟。其他攝影師對這張照片的反應則是——他們多希望這是自己的作品。

影響他的人很多。他就像黑膠唱片行裡的「音樂控」店員，連最冷門的藝術家都能如數家珍。他將這種迷戀轉化成廣受歡迎的部落格，在攝影社群中備受推崇。他製作奇形怪狀的圖表來描述各種攝影流派的趨勢。他是「波特蘭網格計畫」（Portland Grid Project）的活躍會員，與其他攝影師一起用攝影來記錄城市。2008 年，他成立了地方版的「尤金市網格計畫」（Eugene Grid Project）。「網格」一詞很符合他的風格，因為他做的每件事乍看之下都很複雜。他是一個選曲廣泛的攝影 DJ。

你或許會將他的作品形容為理查·卡瓦（Richard Kalvar）、李·佛里蘭德及布列松的混合體，但這麼說對他並不公平。他的風格原創而細膩。

這是一張普通的家庭海灘照……是嗎？攝影師發現，好像有人被作弄了。

85

6 跟蹤 FOLLOWING

**攝影師會自然而然跟蹤一個有趣的人，
而這個人可能會走過一個完美的背景，構成一張完美的照片。**

顯然，你不僅可以從一個定點拍攝「等到」的照片，還可以反過來做；但你需要一個背景，加上一個移動中的主體，才能拍到一張完美的照片。「跟蹤」的不同之處在於，攝影師也在移動，而且事情發生的速度更快。攝影師經常得連跑帶跳才能就定攝影位置。

棚內的攝影師喜歡用乾淨的背景，因為他們不想被干擾。有時，拍出來的主體像在外太空飄浮。在街頭，一切事情都發生都是偶然，背景也許可以豐富主體的意涵。因此，街頭攝影師有了更大的野心，希望能憑著運氣和直覺，拍到超乎想像的背景。在倫敦攝政街（Regent Street）上，一個頭頂床墊的男子突然從店裡走出來——這是好的開始。主角本身已經讓你有理由按下快門，但真正替照片加分的是背景。櫥窗裡的女子似乎在平衡著床墊的另一端。看看三張照片中的第二張，男子雖只走了一小段，但拼圖又再次拼上了。

在第 88 頁的照片中，我「跟蹤」這位條紋洋裝女子的時間比較久，雖然也只有幾分鐘而已。我看見她的洋裝，立刻聯想到行人穿越道的斑馬線；如果運氣好，遲早會等到她過馬路。我想讓事情單純化。照片中只需要兩個要件——兩組線條。顯然，直拍的效果最好，但頂著床墊的男人則適合橫拍。場景中央的形狀自然會告訴我們正確的方向。

有些突然從附近竄出來的人會吸引你的注意力——他們看起來有趣，或手上拿著特別的東西，你直覺想跟蹤他們。這種拍攝手法可稱為「拼圖」：你知道哪裡缺了一塊拼圖，而突然間，那塊少了的拼圖就出現在眼前。

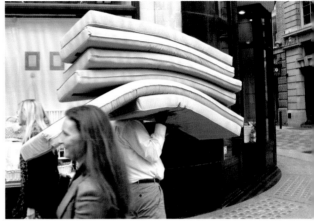
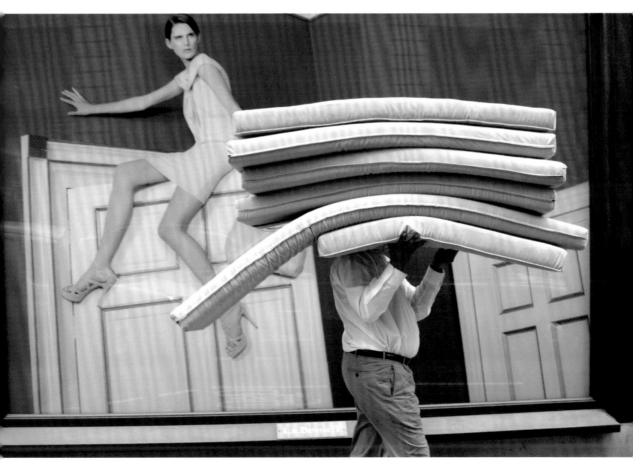

大衛・吉布森，倫敦，2010

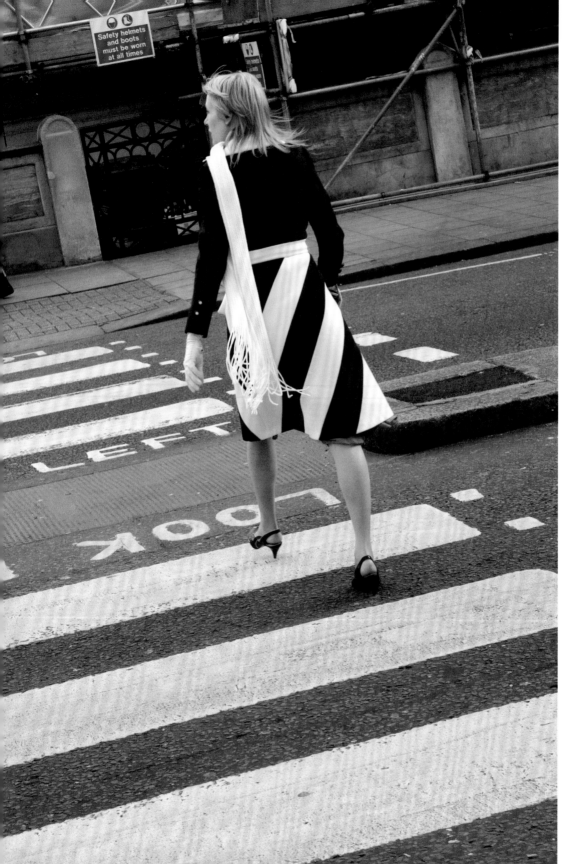

大衛・吉布森，倫敦，2006

在最後兩張照片中，你看到的是拼圖沒拼起來的案例。這兩張照片分別攝於劍橋和倫敦，中間隔了幾年。兩張作品各有優點，但不難想見，若兩相結合，將會大大加分。這兩項元素（鷹架「架設」[1] 專家和拎著吉他走向它的男子）結合，將成為一張值得等待的照片，但需要無比的好運才能遇上。如此這般的照片之「不可得」是在提醒我們，你不見得每次都那麼走運，所以好運來臨的時候，要更加珍惜。我們應該隨時準備好，抓住眼前的任何機會。

[1] 譯註：原文為「erection」，亦指男性生殖器勃起。

結語

只有在你預計能迅速拍幾張照片的情況下，才應該跟蹤。跟蹤某人太久（例如五分鐘），不僅不實際，也很怪異。一般而言，這些照片若非很快就能拍到，就是完全拍不到，你最好接受這個事實。同樣的邏輯也適用於其他街頭攝影情況。要隨遇而安，不要強求。

- 想像你在拼圖，留意各種可能的背景。
- 設定好相機，尤其是快門和 ISO 值。
- 了解你的城市並做筆記。
- 或者，只要隨處亂逛就好；體驗一個陌生城市的新鮮感。
- 有時你只想突顯主體。這時候，一個沒有特色的背景，例如一道牆，也就夠了。
- 跟著形狀走。
- 也可以跟著人的影子走。

大衛·吉布森，劍橋，2009

大衛·吉布森，倫敦，2006

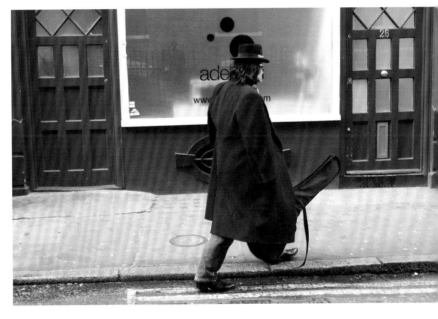

NILS JORGENSEN
尼爾斯·楊森

1958 年生於丹麥 www.nilsjorgensen.com

尼爾斯·楊森似乎是安靜攝影師的典型代表。他為人安靜,作品也安靜,但這卻掩蓋了他拍照時的鍥而不捨。他總是在拍照,沒錯,就連前往拍攝地點的途中也在拍。他的正職是新聞攝影師,曾為雷克斯攝影通訊社(Rex Features)效力多年,近來恢復自由身,然而對街頭攝影的喜愛未曾稍減。他經常感嘆,多數新聞同業都不了解這個奇怪的攝影流派。這並不是新聞攝影,主角可能是一般路人或身體的部分特寫,也可能是窗台上的貓或盒子裡的鞋。楊森那些沒有目的的照片,是對他追逐名人或馬不停蹄追趕新聞的一劑解藥。

他的街頭攝影步調緩慢,沒有急迫性,所以他常將照片擱置許久,有時長達數年。他讓照片靜置一段時間,回頭再用全新的眼光來看。有些攝影師會這麼做,他們喜歡遺忘。

就新聞攝影而言,楊森特別喜歡到藝展開幕式上,以街頭攝影師的眼光來發掘並置及古怪的元素。他與藝術頗有淵源;母親熱衷繪畫,而街頭畫家勞瑞(L. S. Lowry)是他最喜愛的藝術家之一。楊森多元的品味還包括衝擊合唱團(The Clash)及詩人菲利普·拉金(Philip Larkin)。

他對攝影的迷戀始自父親的《時代-生活攝影》(Time-Life Photography)年鑑,尤其是有保羅·史川德(Paul Strand)、黛安·阿巴斯、安德烈·柯特茲、艾略特·歐維特及東尼·雷-瓊斯的那一期。楊森的父親是一名業餘攝影師,1976 年將自己的一台老徠卡相機送給兒子,開啟了楊森的攝影之路。

楊森曾經多年開著車到處跑,若有什麼抓住他的視線,便會在路邊臨停拍攝。有時,他甚至不嫌麻煩將車停在遠處,徒步折返。近年來,他改搭倫敦的大眾交通工具,依然多產。現在,他更常拍地鐵上和巴士上的人,以及從巴士頂層俯瞰地面的人生百態。生活周遭就是他的創作地盤。在他眼中,那才是真正的新聞。

幸運之神似乎很「眷顧」他。還有什麼例子,比他 2002 年在倫敦泰德現代美術館(Tate Modern)拍的那張遠景照片(右頁),更能說明運氣會降臨在做好準備的人身上?在那一瞬間,一個人的閃光燈神奇地亮了起來。沒有人能真正準備迎接這樣的片刻,但當它發生時,你會點點頭,對天上的攝影之神致上謝意。

這張神奇的照片需要花點時間才能看懂,因為所有人都在暗處,只有一個人被閃光燈打亮而有了色彩。楊森憑直覺抓了一個很棒的構圖,卻也留給幸運之神揮灑的空間。

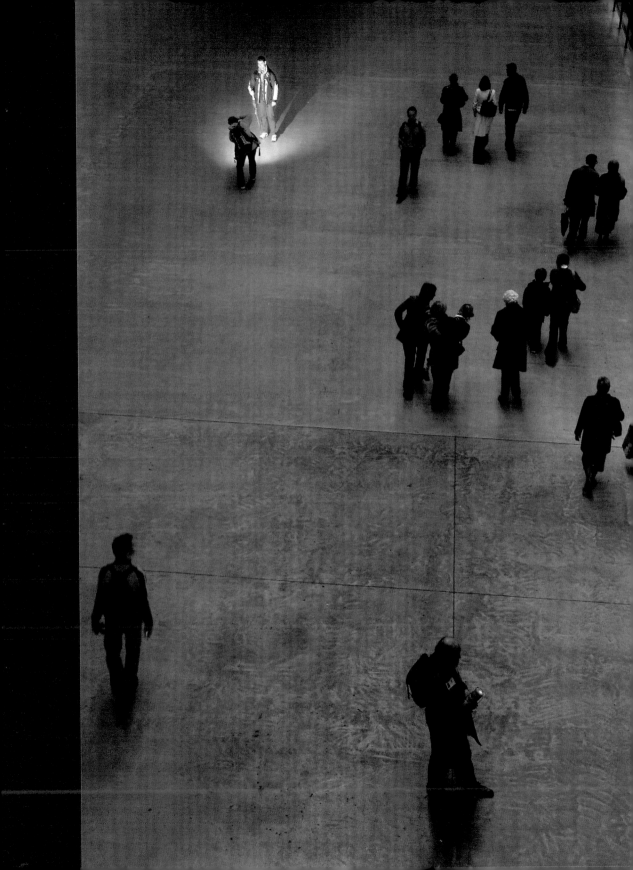

7 背影 BEHIND

攝影師自然會想捕捉人的背影，因為拍起來更自由，
但觀眾就必須運用更多的想像力了。

傳統觀念認為，拍人像一定要看到臉，例如棚內攝影師若老對著人的後腦勺拍照，會是件奇怪的事。但在街頭，這個概念基本上不成立，因為街頭活動沒有經過排練；在棚內，被攝者好整以暇，有意識地對著鏡頭表演，攝影師甚至會指導他們。

許多人喜歡在街頭拍攝人像。街頭攝影毋須互動，反而讓攝影師多了許多角度可以取捨。拍攝背影的傳統由來已久，我立刻想到在安德烈・柯特茲的鏡頭下，一名男子看著破長凳的照片。這張照片有太多可能的詮釋，主角沒看到攝影師，或許是成功的原因之一。

街上對對佳偶吸引攝影師的原因很多，其一是他們全神貫注於對方，較不易警覺有攝影師在拍照。右頁這張黑白照是很好的例子：在倫敦大橋上，一對戀人交纏得難分難捨；女方整個人埋在男方的懷裡，兩人融為一體。這是驚鴻一瞥的畫面，渾然天成，完全毋須等待。這張照片只能從背後拍，其他角度都不可行。拍攝的難度不高，照片中心的主題顯然就是那三條腿。取景必須緊一點，以免四周有其他元素干擾。你走在街上必須留意的，就是這種從天上掉下來的禮物，而且動作要夠快。像右頁這對情侶的照片，我並未拍太多張，樣張上沒有太多可選，因為場景靜止的。我有充裕的時間靠近一點，調整好我的位置。就街頭攝影而言，十秒就很奢侈了，而且經常發生在拍攝背影的時候。

儘管處於有利位置，但拍攝背影不見得是比較容易的選項，也絕對不代表膽小，只不過是讓攝影師更自由罷了。看到的少，但說得更多。

大衛・吉布森，倫敦，１９９９

在黑潭海濱步道拍攝的這張照片中，一對父子正享受著寧靜時光。我們不需要看到他們的臉，背影反而更有力量。四周單純的背景突顯了父親呵護的臂膀。

結語

拍攝人的背影絕非膽小或懦弱；我承認，這樣拍容易多了，但與傳統的正面拍法相比，結果或許更吸引人，更有想像空間。常常，少即是多，況且我們習慣從背影來解讀一個人的性格。我們的想像力經常比現實更有趣。

- 從背後觀察人們如何緊扣雙手。
- 記住，人是直立的，直拍可能最好。
- 拍攝人的背影真的比較容易，請好好利用。
- 無法全見或有暗示意味的照片通常更吸引人。
- 從背後看去，人的形狀與肢體語言經常更為明顯。
- 在熱鬧的場景中，讓鏡頭靠近，把畫面填滿，因為四周的元素會造成干擾。

大衛・吉布森，英國黑潭，1999

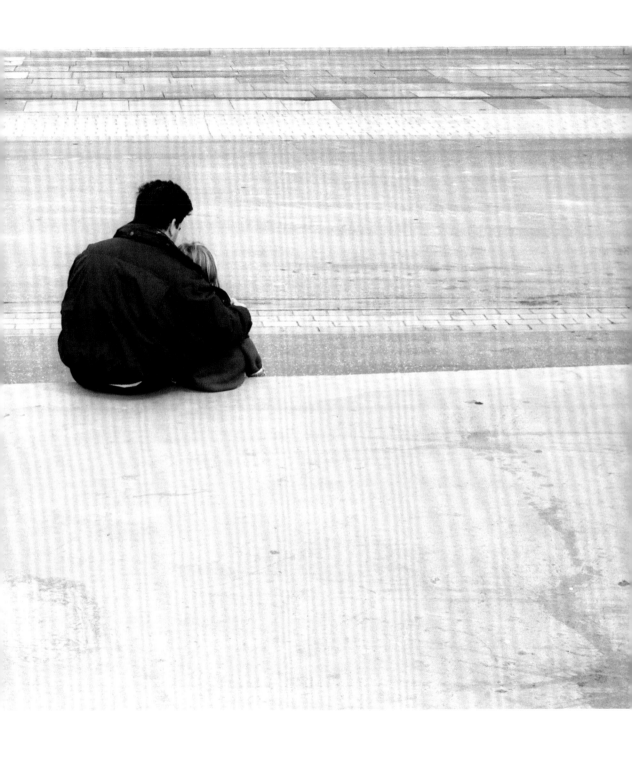

MARC RIBOUD
馬克‧呂布

1923 年生於法國里昂 www.marcriboud.com

馬克‧呂布的照片可能比他的名字更為人所熟知。在「經典」一詞被濫用的今天，呂布有幾幅作品真正擔當得起這個頭銜。

「經典」是個懶惰的措辭，它到底是什麼意思？或許「經典」描述的是與一個歷史事件的關聯、一種懷舊情緒，或某種難以定義的共鳴？呂布的作品除了涵蓋這幾種特質，還帶著一種深沉的優雅與尊嚴。他的本業是紀實攝影師，但「人道主義攝影師」的稱謂可能更適合他。就像他許多馬格蘭的同行一樣，他也在街頭拍照——通常是為了工作，同時也為了自娛。出版家勞勃‧德派爾（Robert Delpire）曾形容呂布為「熱愛生活的人道主義者」；當然，樂趣與熱情都是呂布生活哲學的一部分。他曾說：

使用相機很容易，但要能正確使用雙眼，則需要很長時間的見習，但過程中充滿了極大樂趣。

呂布多年的攝影生涯，讓他目睹了世界各地的動盪。1967 年，在美國華府的反戰示威行動中，他拍了一名女子將花插在步槍槍管上的照片，後來成為越戰期間最有力量的攝影作品之一。

一幅真正「經典」的影像是 1953 年，一名男子以芭蕾般的姿勢在巴黎艾菲爾鐵塔上作畫的照片。這優雅、精緻而美麗的構圖將一直被傳誦下去。

呂布有幾本回顧作品集，最被忽略的一本是《中國的三面紅旗》（*Three Banners of China*, 1966）。他是第一位獲准進入中國的攝影師，書中仍散發著當年排外的異國情調。

回顧他生涯中的作品，你可以明顯感覺到這些作品如此隨心所欲，在技巧上完全不著痕跡。他的作品屬於另一個層次，與他的同事布列松並駕齊驅。儘管這些作品運用了安靜的並置及對應，而且構圖始終縝密，但其中唯一的技巧，就是他透過高尚的眼睛看到的人道主義。

第 38 頁的照片攝於 1955 年的土耳其，上面標註了一行說明文字：「攝影師拍攝時用腳架，照片將於三天後交付。」雖然你只看到一張和善的臉，但你會猜想攝影師也很和善。這張照片是如此簡單；場景中的一切都很簡單，沒有現代街景的紊亂，所有元素都恰到好處。他慧黠的話語值得我們銘記於心：

各式各樣的驚喜正等著攝影師去發現。這些驚喜會讓熱切尋找的攝影師眼睛一亮，心跳加速。

烏龜為何要過馬路？因為牠很閒。這張獨特而迷人的照片攝於 1955 年，地點是土耳其凡城（Van）附近。

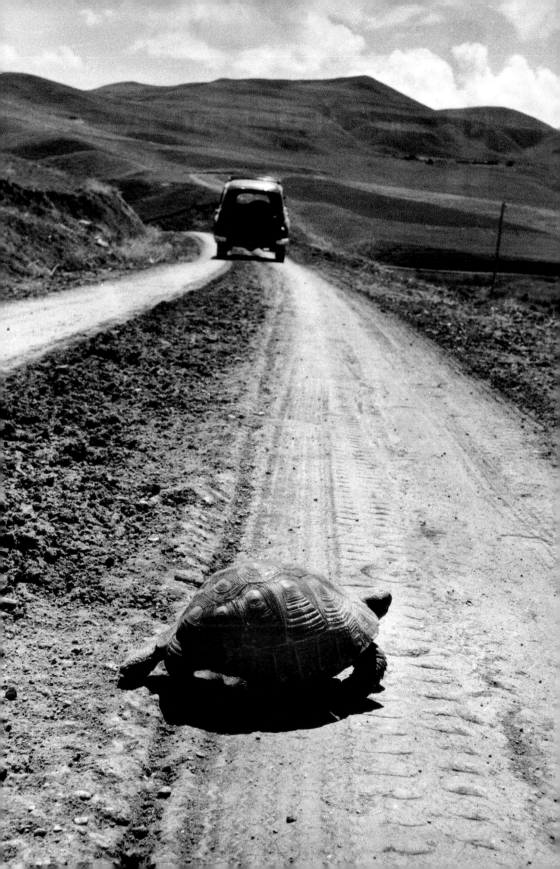

PROJECT 8 俯瞰 LOOKING DOWN

相機擺放的位置跟拍攝的內容一樣重要。
在街頭拍照，視角的選擇攸關重大。

我們應該把城市想成有很多層：上層是天空及樓頂，接著是視線水平，然後是腳踩的地面。幾乎所有城市連腳下也有街道——地下道和地下橋。從這裡往下走，我們會看到更多層。照片可以從樓上往下拍，也可以從雙層巴士上層往下俯瞰。尋找最佳視角，就好像狙擊手在尋找一個完美的制高點。

從高處拍照，自然不能亂逛。我們站在定點，與腳下的世界趨於同步；我們有時間慢慢觀察，不被人發現。許多攝影師都會這麼做，只不過我們忽略了。舉個典型的例子：安德烈‧柯特茲曾捕捉到距離所帶來的寬闊及寧靜美感。在 1954 年一個白雪皚皚的夜裡，他從公寓窗戶旁拍下了這張經典的華盛頓廣場（Washington Square）照片。廣場上空無一人，只有街燈宣告著自己的存在，整個畫面充滿了沉思的情緒。拍攝照片時，柯特茲正在家裡休息，而非身處擁擠熱鬧的白日街頭。

這種休息的狀態是關鍵，因為我們對窗外發生的事保持開放態度。從這個角度看出去，平坦的地面或漸層的光影成為背景，畫面更好掌握。我們不需要考慮光線及形狀參差不齊的天際線，擔心會干擾視覺；沒有天地之分，所有元素都平均散布在場景中。就像在下棋——你需要從高處俯瞰，才能看到下一步該怎麼走。

我很喜歡尋找制高點，倫敦的特拉法加廣場（Trafalgar Square）就是這樣一個地方。許多都市都有這種可以從街面俯瞰的開放空間，是值得停駐之處。有時俯瞰廣場所拍的照片，比在廣場上拍到的更為有趣。

這組連續鏡頭攝於特拉法加廣場，拍攝的位置就在長凳上方。我有足夠的時間為這幾張照片取景，好讓兩個坐著的人各有一條腿入鏡，看起來以為是同一個人的腿。四處移動的小女孩讓畫面有了變化。最大的那一張照片只有腳入鏡，衝擊最為強烈，因為它讓人滿頭霧水，想再多看一眼。

第 100 ~ 101 頁的另一組照片攝於吉隆坡的武吉免登（Bukit Bintang）單軌電車站。當時距離較遠，等待的過程較為專注；粗線條的黃色箭頭令我著迷，便成了這組照片的固定角色。吉隆坡是一個多層次城市；除了單軌鐵道，購物中心之間還有天橋。道路被車子占領，行人出於需要，經常在高於路面的地方走動。

戴著紅色面紗的婦女呼應了三角錐，但真正成功的是手拿黃色購物袋的紅衣婦女那三張直拍照片。整體構圖很舒服。

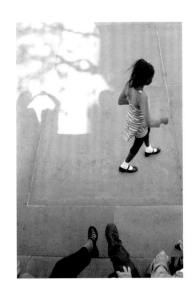
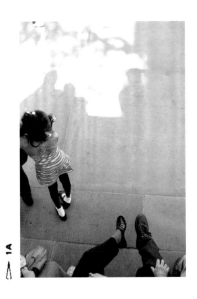

大衛．吉布森，倫敦，2010

⇨ **5A**

⇨ **6A**

⇨ **7A**

⇨ **8A**

結語

當我們俯瞰一座擁擠的城市時，會從緊張的步調中抽離。譬如你可以直接跳上雙層巴士，看著世界從身旁掠過。轉眼之間，我們高高在上，可以自由自在地觀察，完全不被人注意。我們應偶爾仰頭登高，尋覓最理想的俯瞰位置。這是個好玩的遊戲，因為許多城市（不僅是亞洲）都會有意想不到的天橋或制高點。

- 連我們的身高都可以是制高點 —— 看看腳下的路面。
- 仰拍也不錯；天空與樓頂也可以很迷人。
- 停下腳步，找一個制高點；你會有更多時間拍照，而且不被人注意。
- 將觀景窗當作平面圖來練習構圖；注意圖形、角落及平衡。
- 透過俯瞰來體會空間所能為攝影帶來的可能性。

大衛・吉布森・吉隆坡・2012

SHIN NOGUCHI
野口伸

這張結合抽象色彩及玻璃質感的神祕影像有種純粹的美。如果少了玻璃,視覺衝擊將不會如此強烈。

1976 年生於東京 www.shinnoguchiphotography.com

野口伸說自己是愛好爵士樂的街頭攝影師,住在日本的鎌倉及東京。爵士和攝影有什麼關係?難道是因為爵士樂經常旁敲側擊地詮釋每個樂句,而不直接演奏主旋律嗎?野口還特別提到爵士小號演奏家克里夫·布朗(Clifford Brown)——他二十五歲即死於車禍,只留下四年的錄音作品。

野口毫不遲疑地承認布列松是他的偶像。在他最好的作品中,總可以看到一種似曾相識的簡潔感,而非被大量亞洲攝影師模仿的森山大道狂野

風格。野口的調性較類似木村伊兵衛(Ihei Kimura),他形容木村的作品「洋溢著美感及人道主義」;從野口的作品中,你可以看到他也有這樣的野心。或許野口的感性中帶著一種詩意,還有他對圖案線條、空間、優雅形狀及一點點超現實主義的偏愛。

有趣的是,他的兩個拍攝計畫《甜美夢境》(Sweet Dreams,拍攝睡中人)及《傘》(Umbrella)都混用了黑白與彩色作品,而且相當成功。主題的一致性克服了原本難以處理的衝

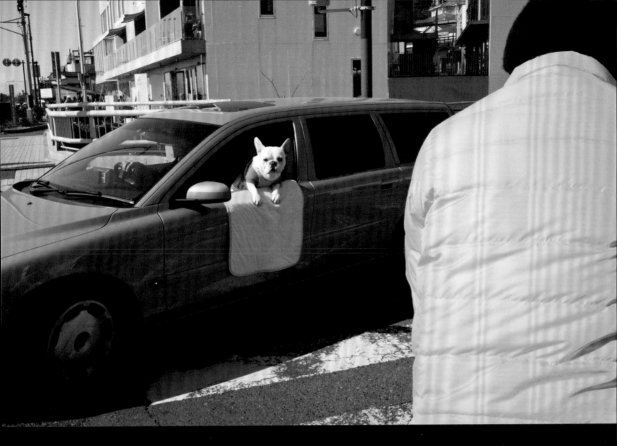

突。一般而言，在拍攝計畫中混用彩色及黑白照片是自找麻煩，很少攝影師會這麼做。

他在彩色與黑白之間來去自如，但和許多從黑白起步的攝影師相似，野口逐漸發現他的視野其實是彩色的。野口始終對馬格蘭的攝影師很有興趣，因為他們是他的啟蒙恩師，但他真正的街頭攝影動力來自《當代街頭攝影》選集，以及從這本書衍生而來的線上活動。

你可能會將野口視為新近崛起的攝影師。每個人都需要有起步階段，但在短短幾年間，野口已累積大量優秀作品。他對自己的產量似乎很謙虛，堅決向一群「網路新世代」的街頭攝影師看齊。這群攝影師活躍於 Flickr 和臉書之上，並從大量湧現的街頭攝影學會中尋求啟發。

值得一提的是，野口在 2012 年加入擁有最多網路粉絲的 Street Photographers 街頭攝影學會，甚至還入圍了 IPA 亞洲街頭攝影獎（IPA Street Photography Asia Award）的決選名單。

從攝影師在 Flickr 上的作品，你會更了解他們，有時也會失望。他們會測試網友對照片的反應，對網上分享的內容很有實驗精神。野口在 Flickr 上的收藏集透露了他對哪些事物著迷：拿著東西並看起來奇怪的人、黃色、明亮大街上的深沉陰影，以及一片玻璃後面的人或倒影。

在左頁這張照片中，這名似乎穿著和服的黑眼女子有種簡約之美，被簡化成毛玻璃後各種形狀的色塊。上圖以車上小狗為主角的照片顏色十分突出，有種超現實感。除了強烈呼應的黃色，小狗的眼神也是照片的重點。一隻有態度的狗始終是攝影的好題材。

兩塊呼應的鮮黃色是如此簡單，但在這個街頭生活的趣味片段中，真正的主角其實是小狗滑稽的表情。

CHAPTER 3

抽象 ABSTRACT

抽象也可以是街頭攝影的一部分。
這種藝術手法讓我們得以脫離傳統視野，暫時喘一口氣。

「抽象」通常不會跟街頭攝影聯想在一起，其實跟任何攝影流派都不會。或許是抽象被根深柢固地視為一種藝術流派，因此很少被當成一個小的分類。舉例而言，馬克·羅斯科（Mark Rothko）就被認為是抽象表現主義畫家。或者，也可能是因為攝影從來無法完全自由，無法與繪畫相提並論，因為攝影畢竟在記錄現實。攝影是一種創作、一種藝術工具，視野可以很廣，但終究脫離不了與生俱來的記錄功能。

美國攝影師亞倫·希斯金（Aaron Siskind）拍攝過「類抽象」照片。他的「剝落油彩」系列很抽象，但其實不過是一些表面材質的照片罷了。無論什麼表面——破敗的牆，甚或人的頭髮，都讓人納悶這些照片到底想表現什麼。事實上，曖昧不明的「主體」會削弱衝擊力度，但為事物戴上面具，激發觀者的思考，或許正是抽象攝影吸引人之處。運用不具藝術功能的事物來創作「藝術」，看來似乎比藝術創作本身聰明許多。

拍攝計畫

我一直非常喜歡抽象攝影。它讓我能放手實驗，脫離常軌，得到我迫切需要的喘息機會。拍攝「傳統」的街頭照片從來不能滿足我，況且藝術帶給我的啟發幾乎與攝影一樣多。如果一個攝影師不欣賞藝術，這人不僅反常，更是劃地自限。你只須稍微涉獵一些攝影大師的生平，即可發現他們與藝術家的關聯。

許多街頭攝影師提到影響他們的人時，總是說布列松或艾力克斯·韋布等人。或許，問哪些藝術家影響他們，而不是哪些攝影師，會是一個更好的問題。

許多攝影師也是卓有成就的藝術家，例如布列松就真的放棄攝影，重拾畫筆。有些人則是攝影及藝術並進，例如索爾·雷特。攝影與藝術的共通點在於創作能量，但不一定都會從同一種媒介釋放出來。你可以說，多樣化的創作管道極為重要；無止境的重複會使任何藝術家的創作黯淡。

在攝影史上，許多攝影師曾試圖「逃離」他們賴以成名的風格，擺脫那帶來的限制。在 1930 年代美國大蕭條期間，沃克·艾文斯（Walker Evans）為農場安全管理局（Farm Security Administration, FSA）記錄了窮人及當時的社會情況，藉此建立了名聲。到了 1970 年代初期，他年事已高，卻開始以當時剛發明的拍立得來玩攝影，拍出來的作品大異其趣——很有實驗性，還有點抽象。

大衛・吉布森，倫敦，2010

我向來仰慕義大利攝影師馬里歐．賈克梅里（Mario Giacomelli）。他的作品具有明顯的藝術及抽象風格，招牌的高反差是他的情緒出口——但刻意為之的成分不高，因為他沒有攝影背景，不清楚一般公認的攝影法則。他主要拍攝義大利史坎諾鎮（Scanno）的街頭。在1950年代末期，這個童話般的小鎮尚未受到現代化的影響，還沒變得千篇一律。賈克梅里很少離開義大利拍照，他不需要。也正因此，他的作品有更高的整體性。藝術家盧西安．洛伊德（Lucian Freud）曾說，他寧可「往深處旅行」（travel downwards）——用這句話來形容賈克梅里從一而終的創作模式，似乎再適合不過了。

賈克梅里是「前數位時代」的人，著名作品還包括神父在雪中玩耍的「類抽象」照片。《小神父》（Little Priest, 1961-63）系列作如詩如畫——年輕神父的黑色身形彷彿在純白雪景上漂浮；沒有犀利的對焦，效果卻令人驚豔，耳目一新。事實上，賈克梅里的一切似乎都讓人耳目一新：他起先是個畫家，快三十歲才涉獵攝影。他對商業買賣不感興趣，只為自己而拍。偉大的藝術家讓一切標籤和規則都變成無稽之談。

由此看來，快門必須設為1/250秒的說法，也是無稽之談；還有對景深無止境的爭論。偉大的美國攝影記者及人道主義攝影師尤金．史密斯曾斬釘截鐵將景深問題作了了結：「要是情感深度不足，要景深又有何用？」

不同的快門速度彷彿是平行宇宙，尤其是慢速快門。如果我們拍攝七天，每天調一種快門，會有什麼結果？影像會有些差距，可能看起來像拍壞的照片，讓人想立刻刪除。但是否有可能從中浮現某個點子，反而成了意外的收穫？「抽象」一詞的意義帶來這種可能性，因為它是理論上的、假設的、不真實的、精神上的、模糊的、概念的、想像的、不確定的、深刻的、哲學的。

現在的相機可在極低亮度下拍出高畫質照片，但探索的欲望不應被數位科技發展支配。高畫質能滿足需要，但與抽象攝影背道而馳。現在的相機或許能拍得更清晰，卻不一定能說得更多。

抽象攝影應該要有療癒功能，能重新定義攝影，挑戰制式攝影。抽象攝影必須有靈魂，但不是所有攝影師都對這種理想產生共鳴。畢竟，你可以說，布列松與薩爾加多都被他們公認傑出的風格給困住了。一個不對的人來搞抽象攝影，到頭來恐怕徒勞無功，因為抽象攝影將成為沒有心的影像實驗。靈魂是抽象攝影的本質。

羅伯．卡帕1944年拍攝的D-day海灘登陸影像有點模糊。在戰役中拍照需要很大的勇氣，況且顯然受制於現場條件；悲慘的是，一些底片後來不慎被摧毀了。留存下來的一些照片模糊得迷人，為這一系列動人心魄的歷史影像增添了一絲前衛創意。在動態中，一切突然顯得更有生命力。

羅伯．卡帕是個直來直往的攝影記者，作品很有力量，因為他畢生都在報導這類重大事件。英年早逝的韋納．比肖夫（Werner Bischof）也是馬格蘭攝影師，卡帕與比肖夫同樣逝世於1954年，但風格大異其趣。比肖夫是位卓有成就的素描畫家，早期攝影作品大量以攝影燈打在裸體模特兒及靜物上做實驗。對同一個主題，他可以輕而易舉用素描或攝影表現出來。

我要再次強調，這種攝影流派不適合所有人。有些攝影師堅守著熟悉的風格，發揮自己所長，表達方式專一。再以布列松為例：你很

難想像他會刻意晃動相機或使用超慢快門,因為那會毀了他的畫面,讓人們對他用心構築的創作世界失去信心。他的攝影總是有一點超現實,但不抽象。

話說回來,對馬里歐‧賈克梅里或恩斯特‧哈斯(Ernst Haas)這類攝影師而言,無論程度多寡,他們對周遭世界的詮釋必少不了抽象。在許多人眼中,傳統攝影有其限制,眾所公認的規則並不管用。攝影師有自己一套規則。

馬里歐‧賈克梅里,義大利史坎諾,1957

模糊 BLURRED

**刻意的攝影實驗或許能打開一扇通往桃花源的門。
模糊不見得是失誤。**

PROJECT **9**

許多攝影師偏好絕對犀利的高解析影像世界，「模糊」可能被聯想成失誤。模糊（還有失焦）有程度之分，有時真的是失誤，但若刻意為之，或許能為你在街頭打開一扇通往桃花源的門。

在這個前提下，我們也該考慮動態。動態也有程度之分。動態在何種情況下會變得抽象？奧圖・史坦納特（Otto Steinert）於 1950 年拍攝了一幅知名作品，畫面中是一個行人模糊的腳。看起來如此簡單，卻又抽象而超現實。這提醒了我們，街頭也能從如此不同的角度去詮釋。

瑞士攝影師恩斯特・哈斯是 1960 年代彩色與抽象攝影的先驅；他是紀實攝影師，作品被視為藝術在畫廊展出。他用淺景深、似有若無的對焦及模糊的動態開創了攝影新頁。1956 年攝於西班牙潘普洛納（Pamplona）的鬥牛士照片看似一幅油畫，至今依然令人大開眼界。

洛古・雷攝於孟買火車站的黑白作品（第 10 頁）有如史詩。焦距範圍內有兩名男子正在讀報，四周是一片流動的人海。技術上的細節我們不得而知，但我大膽猜測快門大概是 1/4 秒。

我外拍時，偶爾會用同一台相機造訪這個平行宇宙。拍出來的效果取決於相機的快門速度，一般設定為 1/250 秒，可拍清楚正常走路的動態，但若同時改變感光度（ISO 值）及快門，例如 1/8 秒，效果便完全不同。還有許多設定組合可以一試。

我發現，拍攝模糊的照片是一種解脫，能平衡我中規中矩的攝影風格。

此處選的照片是控制下的實驗。這組連續鏡頭的主角是一位韓國傳統音樂家，我當時在倫敦大英博物館的大廳向下俯拍。她始終站在一個定點，我希望她或多或少在焦點內。旁邊經過的模糊人影，讓她看起來有如童話裡的魔笛手。這裡用的快門是 1/8 秒。

▷ 1A ▷ 2A

▷ 3A ▷ 4A

大衛 · 吉布森，倫敦，2013

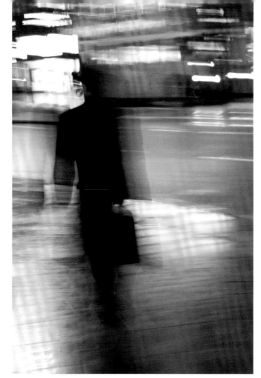
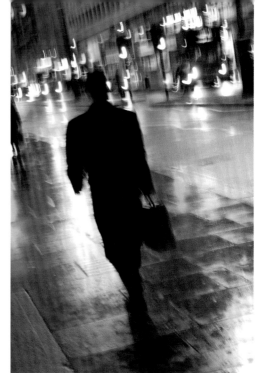

這張夜拍的主角是一個穿著黑大衣、戴著帽子、手拿公事包的模糊男子。我用慢速快門並晃動相機，製造些微的殘影效果。當晚剛下過雨，地上映著大量飽和的色彩。這名外貌優雅的黑帽男子突然現身，讓我有機會捕捉到一種情緒及形狀。有時，只要有一個迷人的形狀就足夠了。

主體必須醒目，才能從模糊的影像及色彩紋路中跳脫出來。

結語

攝影界永遠都在追求「更佳畫質」，但希望攝影的靈魂不會因此而改變。這就像繪畫：畫布和畫筆基本上仍和百年前一樣。針尖般犀利的

街頭攝影世界就像高畫質電視，到頭來，最重要的還是節目品質。

- 做實驗。用幾種不同的慢速快門拍攝——例如集中一段時間只用 1/8 秒的快門。
- 從一個定點捕捉動態——人群經過的流動性可提供模糊的影像。改變快門速度來找到你要的模糊程度。通常，主體最好要能夠辨識。
- 近距離拍街景時可以晃動相機，用人群的形狀來填滿畫面，而非他們的細節。
- 看看恩斯特‧哈斯及馬里歐‧賈克梅里拍攝的照片。兩人都是抽象／模糊攝影的先驅，而且作品仍未過時。
- 拍攝模糊的照片時，加強原色系的運用，效果通常會更好。

大衛‧吉布森，倫敦，2007

GUEORGUI PINKHASSOV
格奧爾基·平卡索夫

1952 年生於莫斯科 www.instagram.com/pinkhassov

翻閱一位攝影師的作品集，你有時會不斷回去看那幾幅特別震撼、有啟發性的照片。許多詞彙能形容這種現象，其中一個著名的例子是羅蘭·巴特（Roland Barthes）在《明室》（*Camera Lucida*, 1980）中提出的「刺點」（punctum）概念——亦即能「戳刺意識」的事物。但這種感覺同時也在肯定某些事物仍能帶來驚喜，而格奧爾基·平卡索夫的作品做到了。

發現這樣的樂趣，部分是因為平卡索夫較不為人所熟知。雖然他是馬格蘭會員，但不如其他人有名。舉例而言，塞巴斯蒂昂·薩爾加多、艾力克斯·韋布與馬汀·帕爾等人的名氣，都比他大得多。

平卡索夫的一些「刺點」照片收錄於《視行道》（*Sightwalk*, 1998）攝影集中，其日式裝幀及用紙非常獨特。不過，平卡索夫的作品何以能如此不同？他對光線、色彩及扭曲的意象有敏銳的直覺，而且被低調及不尋常的事物所吸引。他似乎擁有自己的攝影時空。

你可以將它形容為一個朦朧的世界。在這裡，平卡索夫避開一般日光，偏好黑夜或暮色，也運用減弱或被遮蔽的自然光。他自有一套光線邏

平卡索夫的另一個特色，是不按牌理出牌的取景與對層次的偏好，尤其喜歡隔著窗戶拍攝。感覺上，他似乎想將周遭的世界抽象化。你很難對平卡索夫下一個簡單定義，而他自己的話也證明了這點：

靈感的力量來自於不帶任何意圖。即使是風格也會成為枷鎖。除非有意逃脫，否則，你注定將重複自己。唯一重要的是好奇心。若只是害怕不斷重複，而非不想走曾經走過的路，好奇心將不會頻繁現身。

1996 年攝於東京地鐵站的這名女子，是平卡索夫典型的多層次抽象照片；圖中的色彩及點狀的反射美得毋庸解釋。

如此令人驚喜的照片，提醒著我們街頭蘊含了無限可能。平卡索夫展現了典雅的色調及圖框般強烈的線條之美。

隔層 LAYERS

透過玻璃或其他材質拍照，能增添一種自然的藝術層次。
轉眼間，畫面又多了一層意義。

攝影器材都是透過在鏡頭前加濾鏡來創造層次，增添藝術效果，但在街頭偶然發現的「濾鏡」還更有趣。就像尋找視角與制高點，我們值得花時間去尋找「街頭濾鏡」，透過它來拍照。你會發現很多濾鏡：玻璃（最好是髒的、濕的或毛玻璃）、鐵絲網，以及任何種類的材質或流體。即使透明玻璃也能增加些微的層次感，甚至連耀眼的陽光都能加以運用。對著太陽拍照，你或許會捕捉到一束束灑下來的陽

光，將畫面切割開來，創造出多層次效果。這種實驗或許與一般攝影原則有所牴觸，但拍照其實沒有任何限制。你甚至可以「拿掉」層次，拍攝黯淡、低調的照片。在考慮層次時，不見得只能加，也可以減。

安德烈·柯特茲在 1972 年攝於法屬馬丁尼克（Martinique）的一張照片中，只加了半邊隔層；畫面中有一半是玻璃後的男子剪影，而另外一半是線條、天空及地平線；兩者合而為

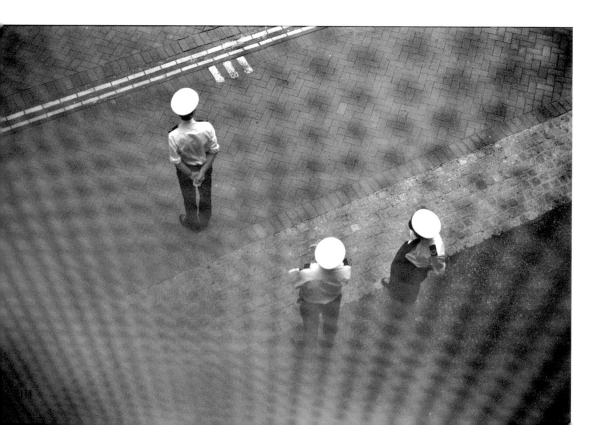

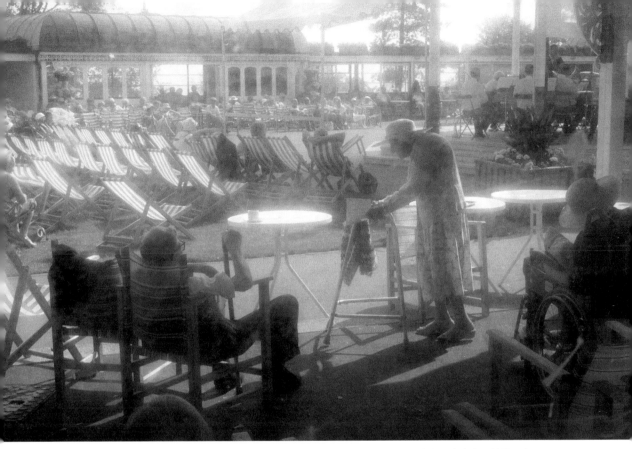

（左頁）大衛・吉布森，倫敦，1995；大衛・吉布森，英國西崖，1994

一，成為令人驚豔的作品。柯特茲擁有深厚的超現實主義背景，在漫長的生涯中對扭曲的影像做過很多實驗。

玻璃最常被拿來當隔層，尤其是各式各樣的窗戶。在《東京壓縮》（*Tokyo Compression*）系列中，麥可・沃爾夫（Michael Wolf）拍的是彷彿被困在地鐵車窗後頭的通勤者。他們的不舒服、尊嚴及詭譎的美，悉數凝結在這些照片中。你可以將之形容為有層次的街頭人像。

隔層能熨平一般的干擾元素，豐富質感及情緒，像頭紗般添上一縷神祕氣息。隔層也是一種屏障，能讓攝影師像俯拍時一樣不被看見，有更多時間構圖。

本頁照片是我在 1994 年透過一片骯髒窗戶拍攝的老舊音樂台，具有天堂般的情緒，故命名為《天堂》（*Heaven*）。照片中的曝光不甚均勻，反差稍大，背景一些細節因過曝而爆掉，使前景老人的身形被突顯出來。

左頁（114 頁）的黑白照片是從車站走道俯拍的畫面，不過，這次是透過一排網狀欄杆拍。這片隔層的紋路較為明顯；十字形的圖案彷彿有濾鏡效果，突顯了三名警衛頭上大量吃光的帽子。這張照片的重點是帽子、情緒、身形、線條，以及（最重要的）質感。

4A

2A

3A

116

大衛·吉布森，曼谷，2013

最後的例子是一組攝於曼谷的系列照片。這次用的是彩色數位相機，但概念完全相同。我站在步道上，隔著一片滿布刮痕的毛玻璃拍照，主角不是行人，而是五顏六色的計程車。其中的趣味就在透過玻璃而變得抽象的鮮明色彩。我必須承認，在這種情況下，玻璃隔層可能會濾掉「該有」的顏色。突然間，我們有藉口不去呈現那些平常在街上看到的顏色，可以更大膽地實驗。在這組照片中，色彩的平衡可以改變，怎麼做都不會錯。

結語

透過隔層拍照的最大特點，就是沒有人會在意自己用了什麼方法——無論當時看起來多奇怪，只要能拍到照片就好。你該謹記這句忠告：破格思考，尋找不同的方式拍攝街頭。

- 把自己藏起來，透過隔層拍照。
- 考慮「空氣中的隔層」，例如霧靄、飄雪、蒸氣及煙，這些都能包裹並戲劇性地強調一個主體。
- 做實驗：用另一種相機濾鏡——自製的「濾鏡」。當你在咖啡館時，拿一個水杯，隔著它拍攝街道。
- 不乾淨或有質感的隔層通常最有趣。
- 將焦點分別定在隔層（可能是玻璃）及後方的主體上。兩種不同的作法，會產生不同的結果。

JACK SIMON
傑克・賽門

1943 年生於紐約 www.jacksimonphotography.com

街頭攝影其實毋須招兵買馬,不過,偶爾有不一樣的人加入,也十分可喜。傑克・賽門的出現證明了這點;他給人的感覺既聰明又耳目一新:

我當了四十年的心理醫師。八年前,我對攝影的可能性著迷,開始自學。現在,我幾乎到任何地方都帶著相機。

攝影與精神病學的世界互相撞擊(或攜手作戰)是多麼有趣的概念,但街頭攝影本來就一直在挑戰已知及揭露未知。在他網站的相片藝廊中,有《瀕臨……邊緣的女人》(*Women on the Verge...*)及《飛越杜鵑窩》(*One Flew over the Cuckoo's Nest*)等標題。你以為他是在強調自己與精神病學的關聯,但其實只反映了他對電影的喜好。

賽門在言談中似乎不願為自己的作品下定義或給予絕對的解釋,但人們總想將他的心理醫師背景與攝影綁在一起。他承認,多年來他觀察人們(診所中那些奇特的人們)強化了他的直覺。不過,出了診所,你可以感覺到他的思考過程比較抽象,而非全然憑藉認知。

奇怪的是,我想起了時尚暨紀實攝影師包羅・希默(Paul Himmel)。他失去對攝影的熱情,回到學校受訓,成為一名精神治療師。1967 年,他拍了最後一張照片。一個人的靈感何時萌芽或消退,沒有一定的時間表。

傑克・賽門對街頭攝影產生熱情,主要是因為他參加了 2011 年在 Flickr 上舉行的「當代街頭攝影」(Street Photography Now)計畫。衍生出這項計畫的同名攝影集在全世界引起共鳴,啟發了許多未來的街頭攝影師。自 2011 年起,作品被收錄在這本攝影集中的幾位攝影師,每星期為參與計畫的會員提供一項指示,整整持續一年。傑克・賽門是第一年的兩名大獎得主之一,這給了他更多信心,讓他很自然就成為 Burn My Eye 的會員。Burn My Eye 是藉著這股網路動能竄起的街頭攝影學會之一,也是這波新浪潮最有野心的一個,創始會員包括茲西斯・卡迪安諾斯(Zisis Kardianos)。

看過賽門的所有作品,你會驚訝地發現,這些作品的創作時間總共不到四年,但深度及原創性讓人覺得至少花了兩倍時間。他的作品似乎全多了一個具個人特色的層次。他喜歡倒影及某種程度的曖昧。

不過短短數年,2008 年在東京拍攝的《遠離日本》(*Leaving Japan*)幾乎已成了他的註冊商標。

傑克・賽門有了一幅傳世之作;這張超現實而美麗的影像,將讓他持續受到關注及引起共鳴。他的運氣與視界在那天交會,奠定了他晚熟的攝影野心。

PROJECT 11

陰影 SHADOWS

街上的陰影會吸引人按下快門，但你應將陰影看成探索另一個世界的機會。

陰影是攝影的一個重要部分。在十九世紀初，攝影的概念誕生自人們想「消去陰影」的欲望。

你可以將街上行人的陰影視為單純的陰影，也可視之為一個「黑暗世界」。陰影有時被動現身，有時也能成為攝影主角。攝影師追逐陰影，因為陰影扭曲變形，而且能創造氛圍。陰影在彩色或黑白照片中都是暗的，能為畫面帶來平衡感。有趣的是，攝影師可以把玩自己的陰影——陰影是攝影師形影不離的可愛伴侶。陰影通常無法「從畫面中消失」，但其實是好事。

人會造成陰影，人的身上也有陰影。陰影不是天天都有；當陰影出現時，會變化及移動。沒有什麼比都市裡秋日午後的修長陰影更顯迷人。在晴朗的日子裡，攝影師會等待陰影變長；他們不喜歡烈日當頭。

我在雅典的時候，一位攝影師曾告訴我他拍攝〈18:38〉的過程；每天大約這個時間，一個影子會投射在定點，與原本就在這裡的事物交會，成為一幅很棒的畫面。這種「日晷式」的手法很有創意，而時間與陰影移動的關係也很值得記錄。

最傑出的攝影師總會拍攝自己的影子，幾乎像簽名一樣。艾略特‧歐維特以一貫的冷幽默，讓草地上的身影與花重疊，使雛菊變成他

的兩隻眼睛。很簡單的手法，很直白的創意，但也十分有趣。

我這張「自拍照」想同時表現陰影及場景之美。那是愛丁堡現代美術館外的一小塊湖畔綠地，很簡單，卻也頗戲劇化。彎曲的手臂是熟悉的自拍姿勢，只有在直拍時才會出現。

在第 122 頁的照片中，女子變形的臀部陰影又是另一種情況。照片攝於 1996 年的一場「皮繩愉虐」（S&M）示威活動，但避開了活動本身。真正的主角不是這名女子，而是影子所帶來的驚喜及戲劇性。畫面中左右兩側的元素自然適合橫向構圖。

從第 123 頁的照片可以看出偶爾倒拍陰影的好處。陰影常讓你覺得可以倒拍，因為它自有一套規範，但其他類型的照片多數行不通。這張照片攝於巴塞隆納，主角是一個拿著馬形氣球的小女孩。拉長的陰影呈現扭曲的透視，倒拍更增添了一些戲劇性。

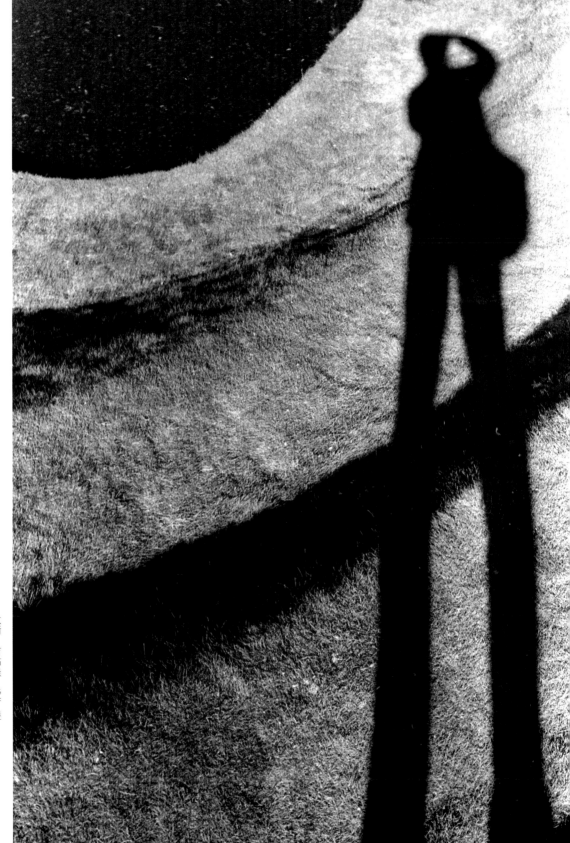

大衛・吉布森，愛丁堡，2003

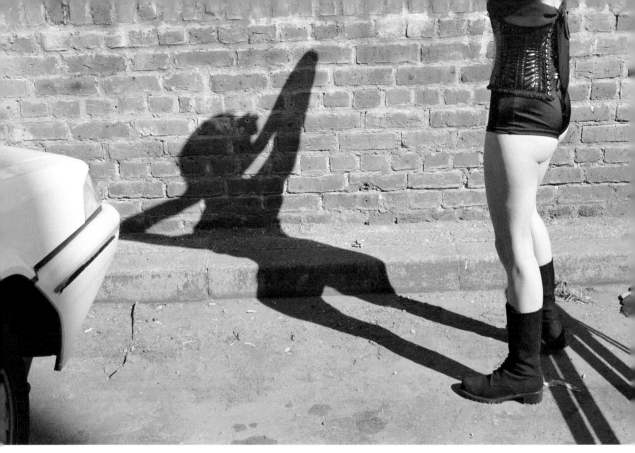

大衛・吉布森，倫敦，1996；（右頁）大衛・吉布森，巴塞隆納，2003

結語

在明亮的燈光或陽光下，陰影伴隨著路人、樓房、物體等出現，而且會移動。陰影是街頭攝影中真正重要的元素，不應被忽略或視為理所當然。有時，陰影比投射它們的人或物還更有趣。我們應展現街頭陰影之美，而不是將陰影當作照片中偶然出現的配角。陰影應從畫面中跳脫出來。

- 想想「日晷」的概念。陰影整天都在移動，或許有一個時段特別適合拍照。
- 陰影中沒有色彩，所以更戲劇化。
- 追逐午後向晚的修長陰影，尤其是秋天。

- 拍攝自己在各種情況下的陰影，包括單獨的陰影，以及投射在安靜或熱鬧場景中的陰影。
- 人的陰影會扭曲變形——拍下來。
- 可考慮將相機顛倒過來拍攝陰影。

SAUL LEITER
索爾·雷特

1923 年生於匹茲堡，2013 年逝於紐約

在 2013 年一部關於索爾·雷特的紀錄片《別太急》（*In No Great Hurry*）中，藝術史學家麥斯·科茲洛夫（Max Kozloff）將雷特的作品簡單歸納如下：

說他在紐約攝影界的奧林帕斯山頭綻放光芒，是很貼切的形容。他的地位已達與攝影史齊頭的驚人高度。他的作品比很多人抽象，比一些人有建設性，同時也比多數人深沉。

說得沒錯，該如何定位索爾·雷特？或許，他受到布列松與羅斯科的影響，融合了兩者的視野，而我們應該滿足於這種說法。或者，你想誇張地宣稱，沒有任何一個攝影師像他一樣懂得欣賞一把傘的簡潔之美。雨傘出現在他許多作品中，顏色通常柔和，但始終富有生命力。還有他隔著窗戶拍的許多照片：窗玻璃上斑斑的雨水和霧氣，為窗外的街景增添了豐富的質感。

出生於匹茲堡的雷特，1940 年代末期來到紐約，本想成為畫家；他混跡於一群畫家中，似乎從他們身上感染到一些波西米亞世界觀。他成為一名成功的時尚攝影師，為《Elle》、《Nova》及《君子》（*Esquire*）等雜誌拍照。他以平常心看待這份工作，從不認為值得大肆宣揚。那是他早年在某些人眼中的形象，但他涉略所有類型的攝影，拍過裸體、人像、靜物及街頭照片。

有時，最有智慧的人也最沉默寡言，雷特安於讓別人詮釋他的作品。

我不為我的攝影作品貼標籤。我寧願讓麥斯·科茲洛夫去做這件事。他很了解、也很會描述我的作品，比我自己厲害得多。

他曾說我其實不是攝影師，只是用攝影來完成我的目的。我不確定他這話是什麼意思，但聽起來滿不錯的。

這張照片並沒有拍壞；如此大片的留白，僅有半身入鏡，完全是刻意營造的效果，展現了在覆雪的紐約大街上，紅傘女子的優雅之美。

相對而言，雷特很晚才被世人以書籍、展覽及紀錄片的方式，給予他應有的肯定。你感覺他並非毫不在乎；他當然享受這種肯定，同時也覺得茫然。事實上，他說過自己安於被忽略，就像他的一些作品；他對名氣的看法很抽象。不過，讓所有人欣慰的是，他得到了自己想要的肯定。近幾年，他繼續從事美術創作，畫了一些水粉畫，但最近才開始被人看見。

在攝影方面，他對數位相機的得心應手出人意料。身為 1950 年代彩色攝影發展初期的重要開拓者，無論科技如何變化，高齡九十的他竟能保持同樣的色感，令人大開眼界。他展現真正的智慧，永遠保持一顆年輕的心，是所有人學習的榜樣。

12 倒影 REFLECTIONS

街上的倒影將另一種視野回饋給我們；
倒影打破常規，時而深具魅力。

倒影和陰影一樣，都是常見的攝影概念。傳統攝影的機械原理來自於相機與鏡頭內的鏡像，但在相機之外的街頭，也有各式各樣的反光表面，如玻璃（窗戶或太陽眼鏡）、水（或任何流體）、任何物體的亮面（如油漆或金屬）等，不勝枚舉。其中許多我們早已習以為常，視而不見。

倒影讓人迷惑，也可能帶來驚喜。路易斯·福勒（Louis Faurer）有張攝於 1960 年紐約時報廣場（Times Square）的照片，其錯綜複雜的倒影有如一部電影。[1] 在畫面中，一個看起來寒冷或憂傷的男孩似乎反映在櫥窗上，旁邊還有繁忙的街道及新婚夫婦的倒影。你目不轉睛想看懂這張照片。

在晴天的都市中，辦公大樓的玻璃帷幕會反射一排抽象的方形光點，映照在到對街大樓上。這是現代都市特有的現象，值得用一系列照片來記錄。我想，某時某刻某處，一定會有人這麼做。

天氣是影響拍照的因素；如果遇到雨天，街頭的色彩會變得飽和，濕漉漉的表面將顯得五彩繽紛。你是否經常看到在下過雨的路面上，一小片油漬反射出絢麗的彩虹？

右頁攝於皮卡迪利圓環（Piccadilly Circus）的照片是個雨天；要是沒下過雨，照片就拍不成了。彩色的馬路標線構成了一幅抽象畫面，

正中間是一名被紅框圍住的男子。這確實是我肉眼看到的樣子，但我用 Photoshop 調高了飽和度及對比——不太多，只是讓影像稍微鮮明一點。

下一頁的照片攝於倫敦特拉法加廣場，情況跟上一張類似，也是雨天，但照片翻轉了一百八十度。在現場看時，倒影中的路人頭下腳上，但倒轉過後，問題便「修正」了。我想表現的重點是因雨水而飽和的色彩及形狀。撐著傘的行人是拍攝倒影時常見的主題。

這也是攝影趨近於繪畫的案例——輪廓變得模糊，整體帶著點印象派畫風。我對藝術的興趣從一些作品中浮現出來，這並非巧合。

拍攝倒影（及陰影）的樂趣在於，兩者開啟了另一個世界。重要的是，攝影師的鏡頭毋須正對著人群——這有時能讓人喘一口氣，因為比較好拍，也有較充裕的時間，卻並非是拍攝倒影的主要理由。拍攝倒影也不應被低估為「業餘攝影師」的專利。舉個例子，河面上有美麗的船隻倒影，街頭有較晦暗而深沉的倒影。同樣的技巧，但後者有趣多了。

[1] 譯註：據 2010 年 4 月 22 日《紐約時報》報導，這張照片其實擷取自路易·福勒的黑白無聲電影《時光膠囊》（*Time Capsule*）。影片在失蹤了數十年之後被找到。

大衛・吉布森，倫敦，2005

結語

拍攝倒影並不是老套的攝影伎倆，完全要看倒影的內容而定，而非手法本身。拍攝倒影一樣可發揮原創性，一樣能讓人眼睛一亮。就像陰影，我們應隨時意識到倒影的存在。

- 隨時注意周遭的倒影，如窗玻璃、金屬欄杆、路面水窪，或任何能反射街景的東西。
- 拍攝自己在鏡子及櫥窗中的倒影，薇薇安・邁爾和李・佛里蘭德等人都這麼做。這也是一種記錄方式，因為你看得到自己使用的相機。
- 可以考慮拍攝較少見的反射表面；在對的光線下，閃亮的漆面會反射出誇張的輪廓。

- 拍攝街上一面或多面鏡子，可以只占整張照片的一部分；若照到路人，照片將會更有趣。
- 在市場裡面，如果一整組鏡子全映滿了東西，會是張有趣的照片。
- 記住：雨水能強調街面的倒影，讓色彩更飽和。
- 當你在街頭亂逛時，參觀畫廊，欣賞一下繪畫，看看對你的攝影會有什麼影響。

大衛・吉布森，倫敦，2007

TRENT PARKE
川特·帕克

1971 年生於澳洲新堡

紀實、純藝術或街頭攝影師——無論將川特·帕克形容為哪一種，都過於簡化。他是馬格蘭會員，作品掛在畫廊裡銷售，創作範圍通常是街頭。但這些描述，都沒能觸及他作品的真正核心。

他與澳洲有緊密的情感連結，完全活在當下。他挖掘題材的深度與力度，會讓其他攝影師汗顏。帕克不是普通的攝影師，即使在馬格蘭，他也是比較特別的一個。他執著不懈，腳步停不下來；在他眼裡，沒有半套作法。套句他的話，唯一重要的是置身其中。

他出過幾本攝影集，最著名的是《夢境／生命》（*Dream/ Life*, 1999）及《午夜前幾分鐘》（*Minutes to Midnight*, 2013），後者充滿了典型的帕克風格——黑白色調的犀利觀察，無論在城市裡或樹叢間，都融入了澳洲光線的脫俗之美。在獻給雪梨的《夢境／生命》中，我們看不到這個城市以尋常的色彩出現。例如，港灣波光粼粼的蔚藍海面，在他的鏡頭下變得陰鬱而深沉。貫

並駕齊驅，儘管歷史地位不如後者。

帕克認為自己是說故事的人，閱讀是他創作過程中不可或缺的一部分。他不喜歡「訴求單一」的攝影。每說完一個故事，他便頭也不回地繼續下一個故事，只想沉醉在當下。值得一提的是，他行事相當低調，遠遠超越了社群媒體世界。他對名氣似乎不感興趣。他的板球技術高超，一度考慮當職業選手，後來曾隨澳洲板球隊巡迴比賽（擔任隨隊攝影師）。他青少年時期的排名與一些知名選手相當；他曾提到近距離觀察那個魚缸世界時，所感覺到的不自在，所以他的結論是：「無論何時，只要把我放在一個不知名的街角，我就能如魚得水。」

帕克最新的故事《黑玫瑰日記》（*Black Rose Diaries*）檢驗了澳洲生活的幾個主要方面：郊區、海灘、荒野及城市。最後一部分攝於阿得雷

這幅影像竟如此迷人，你會立刻想知道攝影師是怎麼辦到的。這張照片富有實驗性，有吸引力，拓展了街頭攝影在創意上的可能。

13 鏡射 DOUBLES

**走過玻璃帷幕大樓或任何反射影像的表面，
你可以湊上前去貼近外緣，看看街景的鏡射潛力。**

另一種倒影是所謂的鏡射或萬花筒效果，或叫「對影」（doubling up）。我經常不知不覺使用這種技法，因為在街頭拍照，不能老是追逐顯而易見的題材。你必須眼觀四面，尋找不同的攝影視角，養成思考其他選項的習慣。

就攝影而言，我們周遭的表面及建築物並非總是「就此打住」的不透明背景，有可能是透明或半透明的；更重要的是，還可能反射及扭曲影像，帶給你意外的驚喜。有時，我們對這樣的平行世界視而不見，只因我們知道它並不真實，便理所當然地忽略。想像一下孩子的視野：當他們在街上看到自己的倒影時，自然會被吸引並玩起來；街頭攝影師也是如此：他們比孩子懂得多一些，但也在周遭尋找玩耍的機會。

倒影會將照片一分為二，其中一半逆向模仿著另一半。許多攝影師愛用這種小技巧，因為這可以很單純，又有點超現實。在地面上，你必須緊挨著反射面，才能讓分隔線大約位於正中央。這組「對影」系列（右頁）是我在曼谷以高視角拍攝的作品。這個系列延續了先前的高視角概念，但主要的趣味是玻璃帷幕大樓旁的清潔工。她的藍上衣、藍水桶和拖把，是這組作品的核心元素。

當時，她反映在玻璃帷幕中的身形令我眼睛一亮。我立刻有了中心對稱點，可以再加入路過的行人。我時間充裕，且沒人看見——這始終是很棒的組合。我渴望將景框的角落填滿，讓畫面得到平衡，同時呈現好看的萬花筒形狀。

我拍了二十張，是很合理的數量。和平常一樣，我感覺已經拍到所有可能性了。還要再待多久？何時會開始覺得勉強，拍了太多照片？我想，每個人心中都會有一種微弱的聲音，像是在提醒自己不要過分賭上運氣。運氣很珍貴，該等它自然出現。

這個場景中有大量而均勻的自然光。我希望路人也很清楚，所以將快門設為 1/500 秒。

第 134 ～ 135 頁的另一個系列攝於倫敦，取的是水平視角。我想拍這名男子在公車站旁的倒影，但意識到這樣太單薄，還需要其他元素。不久，我看到一個賣報紙的小販走了過來。一切都已就緒。當他瞬間走進畫面時，我只拍了一張直式照片。這張效果好一點，更有萬花筒的感覺。

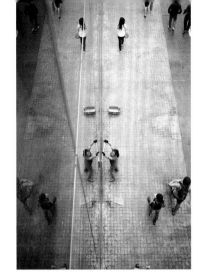

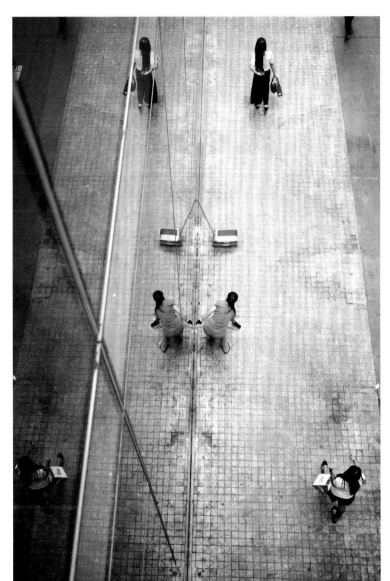

大衛・吉布森
曼谷，2013

大衛・吉布森，倫敦，2012

結語

鏡射很適合用來鍛鍊構圖及平衡感，但我承認，很多人只視之為習作。太多這樣的照片會顯得索然無味，因此，如何讓每張鏡射照片看起來耳目一新，會是個挑戰。鏡射提供了另一種探索攝影的方向——你經常需要站在一個定點，步調會慢下來。對經過的行人（可能是你的主角）而言，他們會以為你的焦點在鏡子裡面，而不是在他們身上。你很容易給人這樣的印象，但當那一刻到來時，只要畫面一轉，便可讓他們入鏡。

訣竅
- 「緊挨」著反光的牆面或玻璃一直走，尋找可能的鏡射素材。
- 標出有反光表面的街角，尋找萬花筒效果，趁有人經過時捕捉下來。
- 畫面比例各占一半時，鏡射的效果最好。
- 用拍陰影的方式來玩鏡射，也可以拍動物。色彩也可以成為鏡射的主角。

JESSE MARLOW
傑西・馬洛

墨爾本街頭的一個決
定性瞬間——完美的
時刻，完美的對應；
饒富趣味的作品。

1978 年生於墨爾本 www.jessemarlow.com

傑西・馬洛於 2001 年加入 In-Public 學會，是當中最令人驚喜的攝影師之一。他傳統的黑白街頭攝影作品比較傾向紀實攝影，有自己的格調；但隨著他改拍彩色，風格也隨之轉變。

在他的作品中，原本被人群填滿的街景，逐漸讓位給更抽象的原色風格。人忽然變少了，色彩與形狀漸成焦點。

攝影師基本上都必須成長。起初他們可能先吸收外來的影響，但終究會找到自己的聲音。在成長中，馬洛找到了屬於自己的個人風格，在街頭攝影界得到迴響。他的名字經常被人提起；值得一提的是，在澳洲最傑出的街頭攝影師當中，有三位都在 In-Public：馬洛、川特・帕克與娜瑞兒・奧提歐（Narelle Autio），而他們都是 In-Public 的元老。馬洛總是大方感謝學會所給予的鼓勵（尤其在瘋狂的草創時期），並讓他有機會看到其他攝影師的作品，如東尼・雷－瓊斯。

馬洛的起步與許多人一樣，是先從布列松及約瑟夫・寇德卡（Josef Kouldelka）的作品中汲取靈感。但激發他逐漸改變方向的火花，則來自於

艾力克斯·韋布的彩色作品。翻開韋布的《熾熱的光／半完成的世界》（*Hot Light/Half-Made Worlds*, 1986）攝影集第一頁，你將看到一名縱身拍牆的男子照片。馬洛說，這張照片對他有決定性的影響。韋布糾結而豐富的影像持續影響著馬洛的創作。有趣的是，影響他甚巨的還包括澳洲現代主義畫家傑佛瑞·史瑪特（Jeffrey Smart）及美國寫實主義畫家愛德華·霍普（Edward Hopper）。馬洛也提到他年輕時，曾看著從事家庭製衣工作的母親蒐集古董布料，並加以重新詮釋。早年的耳濡目染，顯然培養了他對色彩與設計的品味。

馬洛在創作上的真正轉變，發生在他開始投身彩色攝影之時。由於一路走來與色彩越來越多的連結，他本來就不像某些攝影師只對黑白有感覺。他出過幾本攝影集，最著名的是名為《傷者》（*Wounded*, 2005）的黑白作品選。當時，

他對家鄉墨爾本街頭任何打上石膏或綁了繃帶的人體部位相當著迷。

馬洛似乎對自己的攝影計畫《口說無憑，眼見為真》（*Don't Just Tell Them, Show Them*, 2014）很自豪，這本攝影集收錄了他最成熟而複雜的彩色作品。馬洛喜歡創造視覺謎題，利用視角來玩些花樣，這裡的兩張照片就是證明。上圖拍的「白馬」是墨爾本著名的地標，但他捕捉到背景那名工人時，馬的大小卻頓時讓人感到疑惑。左頁包頭巾的婦人也同樣令人驚喜：她看起來似乎具有透視一切的超能力。

然而——吊大家的胃口，他又回去拍黑白攝影——這無疑是出自他的好奇心，以及他對初戀不減的熱愛。我們無法預知他接下來會用哪個調色盤，畢竟，這把鑰匙握在他自己手上。

馬洛用了一個視覺上的小心機：無論你怎麼看，都無法確定馬的高度，加上神奇的光線，造就了這張成功的作品。

靜止 STILL

街頭攝影不一定需要拍到人。人類生活的跡象，無論以何種稀奇古怪的方式呈現，也一樣具有張力。

歷史上最早的街頭攝影，或許是路易·達蓋爾（Louis Daguerre）在 1839 年拍攝的巴黎大道榮景。詭異的是，照片中幾乎不見人影。由於曝光時間長達數分鐘，唯一清楚的人，只有一個讓鞋童擦鞋的男子。他像個木頭人般一動也不動，以致在長時間曝光下，還能在照片中留下永不磨滅的身影。

這張照片引人入勝，構圖嚴謹，但真正吸引目光的，還是那個站立的人影。這個部分經常被放大，只為了看清楚「第一個在街頭被拍下來的人」長什麼樣子。

不過，我想討論的不是人，而是在「空蕩」的街頭，人與物存在的「跡象」。當然，人與人跡不免交錯，但我試著劃分開來討論，對拍攝會有幫助。

在實務上，許多街頭攝影師並不會刻意區隔兩者；當然，在拍照過程中，他們可以在擁擠和空曠的場景之間任意移動，唯一在乎的是發現值得拍攝的有趣景象。

有一點必須再三強調：街頭攝影不盡然需要人；你永遠有其他選項。

對街頭攝影師而言，假人模特兒是最好的拍攝主體。這些假人作為人的替身，完全不介意被拍，經常身首異處，躺在其他有趣的人造物旁，蘊含了無限可能。難怪許久以來，一直是街頭攝影的要角。有經驗的街頭攝影師都會將目光落在假人身上。只要看看馬格蘭多年來集結的攝影作品，就會驚覺在街頭攝影師的鏡頭下，假人模特兒竟如此多變而富生命力。假人模特兒除了從櫥窗內安靜瞪著窗外，還可以與真人互動，是街頭的最佳道具。

拍攝計畫

大衛・吉布森，倫敦，2006

有時，假人模特兒的斷臂殘肢被當成垃圾，棄置在路旁。垃圾並不美，但從某個角度來看，也可以很特別，例如一疊空箱子。形狀可以是一張照片的起點，也可以成為拍攝計畫的點子。人們將垃圾留在街頭，既然如此，何不拍下來呢？並非所有垃圾都是骯髒、不吸引人的。

我想補充一點：一股腦兒拍攝有人的照片，即使是畫面中最不起眼的元素，也會讓觀眾和攝影師覺得疲乏。重點是節奏感，例如在一本攝影集中，沒有人的空景能提供呼吸的空間。

在扉頁上，靜物照片是標點符號。在這種狀態下，街頭沒有急迫感，拍起來輕鬆，卻不一定容易遇到。

常有街頭攝影新手覺得，照片裡如果沒有人，就好像缺少了什麼，哪裡都不對勁。他們拍攝人物時容易感到焦慮，總是怯生生地把鏡頭移開；自此之後，所做的每一件事都是妥協。這不是辦法。每個人都有自己的特點，如果你真的對拍攝人物感覺不自在，這種情緒會顯露在作品上面，造成負擔。就像一次很糟的高爾夫揮桿——你可能要回到原點，想清楚自己到底想做什麼。如果你真的想拍人物，唯一的辦法就是改變自己的心態。不過，也有人喜歡拍攝街頭，但不見得喜歡聚焦於人物。讓他們著迷的可能是街頭塗鴉、街頭藝術，或意外發現的有趣事物——臨時或固定的。你可以說，他們喜歡發掘生活周遭的街頭設計元素。在街頭攝影中，招牌字型就是一個龐大而豐富的主題。另外，「街頭家具」也是——這是對街頭各種裝置的親切稱呼，例如公園長凳、公車站、交通號誌、噴水池、紀念碑、郵筒等。

牛奶瓶曾是西方街頭的固定裝飾。送牛奶的人開著牛奶車，送著裝滿牛奶的玻璃瓶——是靜物，也是人類生活的跡象。當牛奶瓶被留在門口讓送牛奶的人收走時，裡面已空無一物。在倫敦這樣的城市，牛奶瓶曾隨處可見，人們也習以為常，如今卻已徹底從街頭消失，只能從照片中回顧它的存在，宣告它的缺席。美國攝影師強納生‧拜爾（Jonathan Bayer）從1970 年代開始就在拍攝牛奶瓶。2004 年，他為牛奶瓶製作了一首安魂曲——《煙中的瓶子》（*Bottle in the Smoke*）攝影集。這些物體再平凡不過，但一旦集結成一本攝影集，你會突然發現牛奶瓶竟如此美麗。這些從未失去意義的空牛奶瓶，是街頭物體被遺忘的典型案例。

喬漢娜‧紐拉絲（Johanna Neurath，第144 頁）是倫敦一家大型出版社的設計總監，喜歡在街頭尋找「有設計感的東西」。她的專長之一是到倫敦東區的哥倫比亞路（Columbia Road）花市，待人潮散去後拍攝溝渠裡蕪雜的花屍。相對於花藝的端莊之美，她捕捉到另一種可能：她的花朵、花瓣及葉子組成了迷人的街道裝飾——儘管並不持久。這些作品極具啟發性，尤其能讓人理解到，你不一定非拍人物不可。

這類作品也以樹木為語彙：樹木在街上一字站開，是最重要的街道裝置之一；樹木的枝幹也像人體一樣彎曲。在布列松 1953 年的一張照片中，一排彎曲的樹沿著塞納河畔排開，只有一個渺小的人影坐著，彷彿不小心入了鏡。這排樹就像一彎弓起的背影。

布列松的作品並非總是仰賴人，他也同樣在

意形狀。你甚至可以說，布列松首先看到的是形狀。不過，人是最常出現的形狀，所以他也總是樂於運用。

只要看過幾本布列松的攝影集，就會發現他真正的主題其實是幾何。從英倫運河上方海鷗飛翔的天空，到日本一條小溪中強烈暗示陰陽概念的漩渦，甚或他在 1960 年代拍攝自己亂亂的被窩和一份報紙，都可以看出這個傾向。布列松的攝影不需要人；這是個驚人發現。

個性才是關鍵。如果一個空間或物體具有某種姿態或性格，就值得拍下來。

在照片裡，時間是一項因素；一張空蕩蕩的照片可以填滿時間。十九世紀初，在攝影發明的頭幾十年，這種媒介尚未真正具備表現人物的能力，除非他們能在很長的曝光時間下完全不動。這些無人的照片並非有意為之，但十九世紀的街上確實看不到車子，不像現在，車已是生活中不可或缺的一部分。今日的街頭攝影中可能滿滿都是車，卻不常有加分效果，反而是攝影師經常在街頭發現有趣的事物，卻被停在路邊的車輛擋住視線。

前幾年我造訪雅典，有人帶我到布列松 1953 年一幅名作的拍攝地點。在這張照片中，兩名女子與樓上的兩尊雕像互相呼應（見第 192 頁）。現在，建築物保持良好，但大部分時間卻有一輛車子停在門外，實在令人扼腕；布列松的作品完全不可能重現。太少人談到車子在街頭攝影中引起的破壞作用。哈瓦那街頭的古董車本身就是主角，但今日，街景總是被現代化的汽車填滿。一條停滿了車的街道並非我們所要的空蕩。

瀏覽 Flickr 上專拍空曠街道的社團，你會發現一些好玩的現象。有些照片真的空空如也，沒有企圖，也沒有意義，唯一的價值只在於符合社團宗旨。可以想見，其中一些是夜拍，因為黑夜會吞噬整張照片。

在白天，萬里無雲的天空算不算空蕩？藍天也有一種姿態，但是否值得拍攝？或許，奇形怪狀的雲與街上的形狀互相呼應，而使一條空蕩的街道有了戲感。街頭攝影師始終應留意天空的變化，包括陽光，因為陰影和倒影會讓照片變得不再空蕩。

在街頭，空的椅子或長凳正因為空著，反而宣告了它的存在。但沒有人坐，它的功能就不算完備。所以，當空椅子或長凳被拍到時，從不會完全空著。椅子是一種物體（當然！），是裝置在街頭及公共空間的家具，原本不被認為值得拍攝，但椅子也可以有個性，就像人一樣。你該學著去發現無生命物體背後的性格，並記住，無生命物體就像人一樣，也有故事要說。

PROJECT 14 空蕩 EMPTY

少了人、車或凌亂景致的街頭攝影，不見得就沒有感動或興味。

少了人、車或凌亂景致的街頭攝影，不見得就沒有感動或興味。

「空蕩」對於街頭攝影有另一層含意——暗示有東西不見了。一條空蕩的街永遠都在等著人們的到來。街道有功能性，需要被使用，但無人的街確實可以成為一張照片。只要觀者感受到人從畫面中缺席，空蕩也會是很棒的主題。

問題在於拍攝無人的街頭，需要多刻意？在 1970 年代中期，杜塞爾多夫攝影學院（Düsseldorf School of Photography）採用了「新客觀主義」理論，將人物出現的比率降至最低。這些單調的照片刻意如此空蕩，空洞到了毫無希望的地步。然而，在街頭拍照至少要有一點靈魂，因為那才是街頭攝影的本意，而不是完全空無。

這裡所謂的空蕩必須能提供暗示，激發想像，而非懶惰地拍張主題空泛的照片。

我在格拉斯哥（Glasgow）夜裡拍的這條石頭路空空蕩蕩——只有一輛車，完全沒有人，卻映照著滿滿的光和情緒。那陰暗而沉重的調性，立刻讓我聯想起比爾·布蘭特（Bill Brandt）的作品，甚至呼應了他某一張照片。攝影師的腦海裡總是裝滿了其他攝影師的影像，每隔一段時間，就有一個畫面意外跳出來。假使有個黑暗的人影走過這個場景，例如戴帽的優雅男子，會為這張照片加分嗎？或者一隻貓，還是一隻展翅的鴿子？可能會吧。

或許，真正的問題在於，空蕩的場景是否讓我們感覺自在？我們預期深夜的街道是空蕩蕩的，但同樣的空蕩在白天則顯得突兀。不過，照片成功與否，也取決於線條所表達的情緒。此外，這張照片裡還裝滿了時間。起初你感覺不到，直到你注意到那輛車。如果沒有那輛車，在想像力翻攪之下，這也可以是 1930 年代的街頭。

結語

空蕩的概念有另一層含意，但真正的問題或許在於，照片中有什麼元素讓人感到自在？攝影師（還有觀眾）是否對留白的空間感到自在？我們需要在意的是如何去理解及處理空蕩，以及該多麼刻意去做。在刻意做一件事之前，先釐清自己的動機，如此產生的結果若不能更有力量，至少也會更有趣。

- 在夜裡拍攝一大片光，或在白天拍攝陰影中的光。
- 要特別去拍夜裡的空蕩感。
- 以空蕩作為拍攝計畫的主題。拍攝空蕩的建築物、街道、箱子或任何空蕩的東西，例如空蕩的店舖等。
- 拍攝杳無人跡的街頭。
- 試著排除鏡頭中凌亂的元素；了解將影像簡化到極致的過程。
- 做構圖實驗；將人或物擺在空曠畫面的角落。

大衛・吉布森，格拉斯哥，1994

JOHANNA NEURATH

喬漢娜・紐拉絲

看看腳下那些平凡或被忽略的事物，也會有很大收穫。這好像一幅以街邊溝渠為畫框的大膽藝術作品。

1963 年生於倫敦

喬漢娜・紐拉絲自稱「書本和影像成癮者」。身為全球知名出版商之女，她天生就流著設計的血液；在從事多年圖片編輯、字型設計及封面設計工作之後，紐拉絲成為一家獨立藝術圖書出版社的設計總監。

沉浸在設計及藝術中如此之久，她不免用相機來「速寫」人生。她很早就成為 Flickr 的熱情信徒；隨著相片分享網站的興起，她自認的「嗜好」也愈發強烈。與此同時，她的出版工作適時反映

了相片分享的盛行，尤其是街頭攝影的爆炸性成長。她堅信，若沒有線上讀者，像《當代街頭攝影》（2011）這樣的攝影集不可能出版。

這群觀眾為 2011 年登場的倫敦街頭攝影節（London Street Photography Festival）提供了原動力。在這場聯展中，紐拉絲獲邀與安娜西塔・艾薇洛斯（Anahita Avalos）、寶莉・布蕾登（Polly Braden）、蒂芬妮・瓊斯（Tiffany Jones）及唐穎（Ying Tang）等人一同在「女人觀點」（A

Women's Perspective）單元中展出，確立了她在街頭攝影界中的地位，無關性別。

紐拉絲喜歡各式各樣的影像媒介，但她曾特別提到艾力克斯・韋布、康斯坦丁・馬諾斯（Constantine Manos）、史蒂芬・蕭爾（Stephen Shore）及威廉・伊戈斯頓（William Eggleston）對她在攝影方面的影響，尤其是色彩運用及拍攝主題的選擇。

她的街頭攝影主要是關於設計。她將自己的作品細細分類，彷彿像在編書。其中最特別的一組作品攝於倫敦東區的哥倫比亞路花市。在那裡，她拍攝花朵被棄置於街頭，在原地形成了一種另類花藝。花朵的單純之美令人驚豔，也可以說十分女性化。這些令人耳目一新的作品似乎在提醒人們，街頭攝影不見得需要仰賴人群。這個花市每逢週日出了名的擁擠，但紐拉絲總在接近收市

時前往；她略過逐漸散去的人潮，專心捕捉自己感興趣的事物。

紐拉絲的另一個主題是雪。在她的鏡頭下，雪地就像一張白紙，極簡的曲線或植物就像揮灑在紙上的筆觸。她也對花瓣有種特別偏好，因為花瓣能為書頁添妝。在上方這幅作品中，一輛車上鋪滿了一層花瓣。這張照片並不難拍；她很少拍攝運動中的主角，但作品都很成功。花瓣就像夾在日記簿裡的葉子，非常私密，非常精緻。

她的作品有一個重要特點：總能與人產生共鳴。在所有了無新意或「巧妙」的街頭照片中，紐拉絲的作品就像一股清流，提醒了我們，人不必是照片中的主角。

紐拉絲不斷提醒著我們，日常景物也可以很上相。有多少人會想到要拍這張照片？真的很美。

15 物體 OBJECTS

街頭川流不息的人潮間夾雜著許多物體。
若獨立呈現，也會有人一般的個性。

若試圖將街頭攝影的概念及主體分門別類，會遇到一個問題：多數攝影師的調色盤包羅萬象。在街頭亂逛時，他們絕不會惦記著畫面中是否需要有人。

看遍多數街頭攝影師的作品之後，你可能會發現，其中至少四分之三有人，無論是主角或配角。對多數街頭攝影師而言，物體是照片中偶然但自然出現的一部分。

唯一需要考慮的是，這個東西值不值得拍攝。

攝影師通常在一天中的空檔拍攝物體，當他們從人多的場景走到無人的地方時，也不會放下相機——不過，這只是一般人的看法，有些攝影師對物體與形狀的興趣反而遠甚於人：即使出現一個人，都會破壞他們想要的畫面；就連人跡也顯得礙眼。

加州攝影師崔佛‧賀南德茲（Trevor Hernandez）就屬於這群獨特的街頭攝影師，他語不驚人死不休的網名「Gangculture」（幫派文化）較為人熟知。他的鏡頭極少帶到人物，即使照片中的狗也是獨立的。他的重點是被忽略的事物。街角確實有些物體，例如被拋棄的箱子或垃圾，但他著迷於拍攝別人連看都不看的東西。他的視覺意象始終如一，以至於如此迷人。人行道的局部特寫看似平凡無奇，但他注意到了，並收入他的統計圖頁面中。這些圖表有一種特殊美感，完全適用於這類照片的收集與分享。有人收集垃圾來幫助社區，有人則收集物體向他人展示。

收集物體的影像有其樂趣，而且一系列照片的視覺衝擊遠大於一張照片。雪莉‧波登（Shirley C. Burden）的攝影集《椅子》（*Chairs*, 1985）就見證了椅子攝影的悠久傳統。全書只收錄椅子的照片，內頁有句獻詞：「在巴黎，椅子是活蹦亂跳的。」

我承認，物體（object）、計畫（project）與主體（subject）用在街頭攝影上，可能指同一件事，但「被渴望的物體」（objects of desire）或許更能形容收集的精神。不過，街頭的物體並不像擺設在生活空間中的物體。椅子可以很漂亮，門或窗戶也是，但這些物體的破敗狀態也同樣迷人。

不只靜止的物體，一顆在街上驚險飄過的氣球也同樣迷人。倫敦街頭似乎常看到氣球。我常舉一個例子：史蒂芬‧麥拉倫（Stephen McLaren）曾在倫敦東區街頭拍到一顆被風吹跑的藍氣球。那「只不過」是一顆氣球，但永遠能激發人們的共鳴。或許你無法確知那顆氣球的大小——那是一顆墜落在街尾的熱氣球

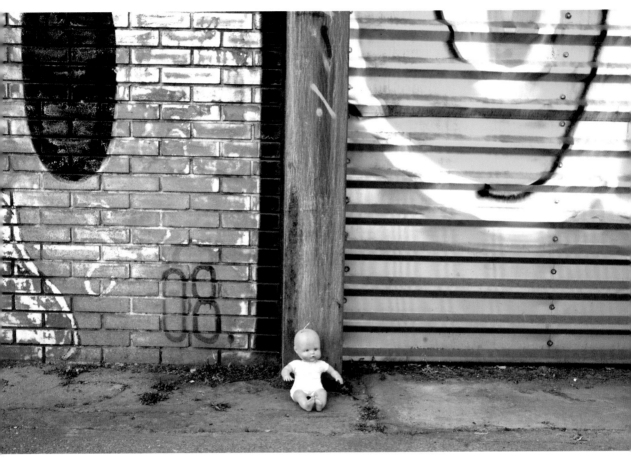

大衛・吉布森，雅典，2012

嗎？或許有人只聯想到電影《美國心玫瑰情》（*American Beauty*）裡的那個長鏡頭。[1]

你問我還收集哪些物體的影像？雨傘當然是其中之一。雨傘可以成為一個拍攝計畫──不光是雨天撐開的傘，還有半開時像花一樣含苞待放的傘，甚至是被拋棄時的慘狀。我經常拍到單車，也常被假人模特兒和洋娃娃吸引。洋娃娃是縮小版的人，拍起來很容易。許多人曾在那個被遺棄的娃娃（第 147 頁照片）面前經過──或者，它是被商店或攤販丟棄的嬰兒模特兒？無論如何，這是「收集」物體的好範例。只要精心構圖，娃娃也能成為要角。這是需要橫拍的畫面，四周的空間強化了所有視覺元素。照片攝於雅典近郊，圖中的小人肯定很快就會不見。

另一張照片是一組古舊但優雅的餐具（第 149 頁照片）。那是在倫敦西區的一個工藝品市集，當時正下著雨，攤商用透明塑膠布蓋住這些餐具，於是我拍了這張照片。這是一張有層次的照片，多了一種質感，看起來幾乎像負片。

結語

拍攝物體時，我們有機會拍攝自己真正感興趣的事物──我們的作品集必須誠懇而貼近自己，就像一本日記。最重要的是，物體攝影有悠久而豐富的傳統。我們總是看著各式各樣的物體，然而當物體躍然紙上，卻有了不一樣的意義。物體是街頭攝影的重要元素。

- 看看某個攝影師收集的物體影像，例如 Gangculture。
- 想想有哪些街頭攝影師原本主要拍人，後來因改拍物體而聞名。尼爾斯・楊森有一系列古怪的鞋子照片。
- 想想有哪些物體具有功能性，卻被人視而不見。
- 拍攝人與物在一起的照片，以物體為主角。
- 拍攝街道上腐敗的物體，例如花或水果。
- 拍攝被拋棄的物體，作為人類存在的跡象。
- 回顧攝影史，找出所有拍過物體（如假人模特兒）的攝影師。

[1] 譯註：電影《美國心玫瑰情》中最著名的鏡頭之一，是男主角用 V8 攝影機拍下一個塑膠袋在風中飛舞的樣子。

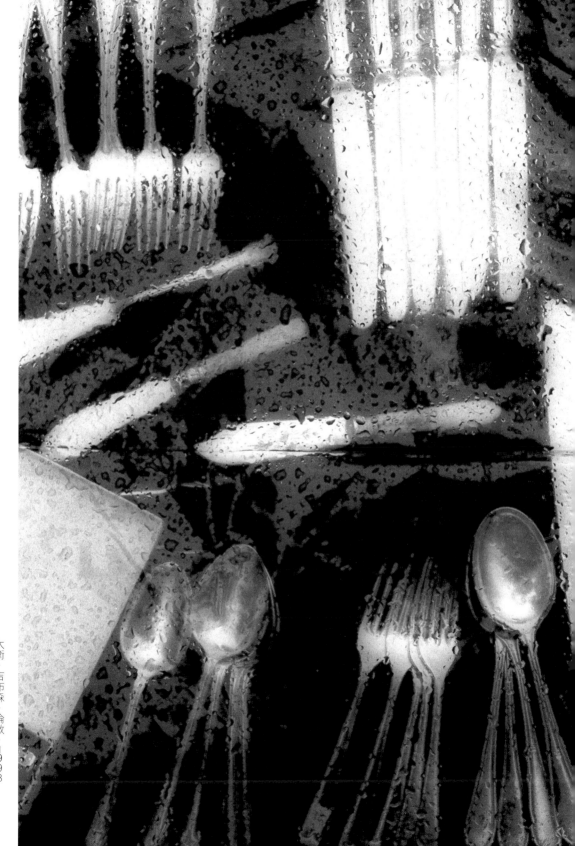

大衛・吉布森，倫敦，1998

CASPAR CLAASEN
卡斯柏·克拉森

1975 年生於阿姆斯特丹 www.casparclaasen.com

卡斯柏·克拉森的街頭攝影具有安靜的魅力，每張照片均經精心構圖，能抓住你的視線。他的作品一致而穩定，有時還暗藏小小驚喜——仔細看，你會發現微妙的並置。沒有任何喧鬧的成分，攝影師與被攝體皆顯得怡然自得。你覺得克拉森似乎不想打擾別人。有些攝影師因保持距離而受到批評，但克拉森的距離恰到好處。

設計、極簡與幾何都是克拉森作品中的元素，人物通常是中心的平衡點。他傳達的訊息很單純，而且只拍彩色。克拉森對色彩的運用相當篤定，理由很簡單：「人生是彩色的。我希望人們認為，他們可以看到我當時看到的景象。那樣看起來更真實。」

不過，他的作品還包含其他意涵。他承認，這些照片透露了他的個性，有他設計類作品的「痕跡」，但拍照的動機則來自「人們在環境中的行為，以及與環境的互動」。除了精心的構圖，他也承認這些作品帶有「詭謫的孤獨」及「錯置感」。不過，這種孤獨並不悲傷，反而像是人物被優雅安插在都會風景之中。這些作品不但有明亮的原色系，也有溫和的幽默感（或許是屬於設計師的幽默感），還有他偏愛的重複形狀或單純的怪異情調。

他的作品中沒有太多臉部特寫；他在意的是整個身體，尤其是腿，但這些人物幾乎總像不小心入鏡，甚至多半時候不見人影。克拉森喜歡用「死的物體」來扮演人的角色。在沙灘上，一根木柱立在畫面中央，就像真人般冷冷凝視前方。

空曠的海灘上只有一根木柱，但也遠遠不止如此。鏡頭靜靜欣賞著這片空間及情緒，洗滌了心靈，也帶來希望。

影響克拉森的攝影師包括馬格蘭、艾德·馮·德·艾爾斯肯（Ed van der Elsken）及安東·寇班（Anton Corbijn）等人。他也提到自己受到 In-Public 一些攝影師的影響，其中尤以尼爾斯·楊森的簡樸風格最為明顯。此外，他多方面的興趣也反映在作品中，如荷蘭的繪畫、大衛·林區（David Lynch）的電影及村上春樹的小說。在種種影響之下，他作品中最突出的仍是那種單純的簡約。

克拉森有個特色，就是能將人的背影拍得很美，而且不帶窺視感。他捕捉人們好似陷入沉思的狀態。第 152～153 頁的照片是很好的例子：在渡輪甲板上，一個女孩直挺挺站著，非常冷靜，有點像海灘上那根木柱。她在思索著什麼？女孩凝視海面，我們感受到她的迷惑，最後還注意到她的泰迪熊。整個畫面有完美的光線和細膩的色彩。

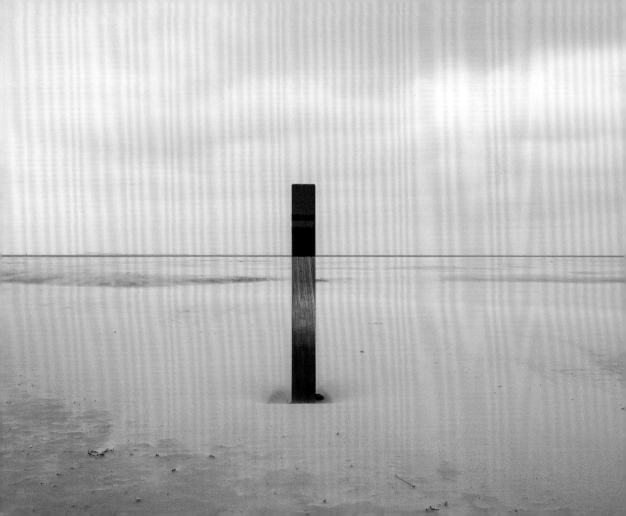

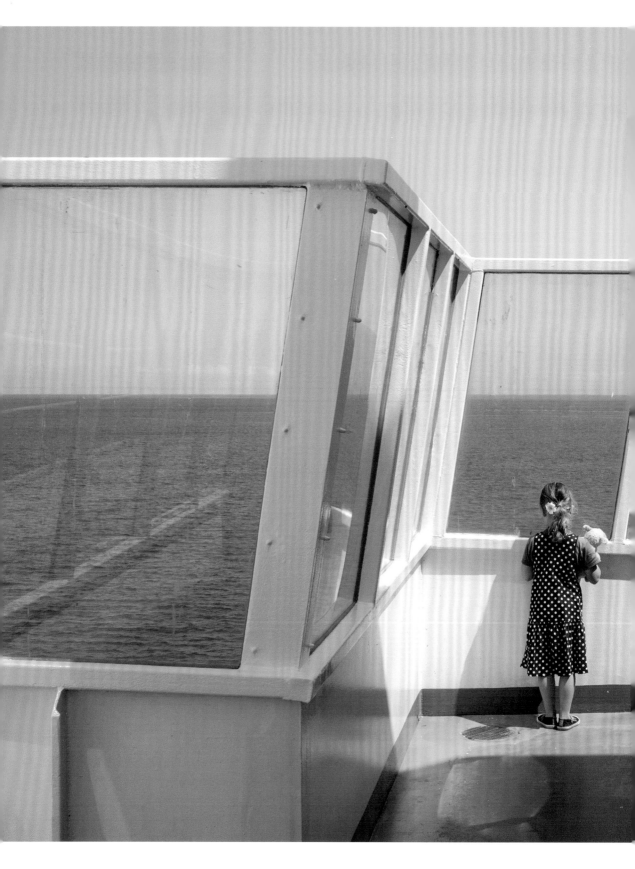

16 圖案 GRAPHIC

**在街頭攝影中,有個特別的支派喜歡尋找線條及圖案;
這些不見人影的照片有時反而更強烈。**

只要想想「攝影」(photography)一字的希臘字根——光與圖畫的組合,你就會開始欣賞深藏在照片中的各種圖案。

你可以形容一名攝影師的風格很圖案化,比如說,勞勃·豪賽(Robert Häusser)與雷夫·吉布森(Ralph Gibson)的作品都包含強烈的圖案元素。我的攝影風格也很圖案化,因為我喜歡乾淨清爽的畫面,也欣賞建築物及招牌的圖案形狀。對我而言,手寫字、印刷字及紋理,甚至一塊磚,都是圖案。

這裡討論的是街頭攝影中那些獨特的圖案元素,尤其是已經畫上街頭的圖案。藝術家亨利·馬諦斯(Henri Matisse)將繪畫比喻為「帶著線條去散步」,生動形容了創作過程的偶然。街頭攝影師的畫布一開始就有了線條:功能性的交通標線隨處可見,目的雖在輔助駕駛人與行人,但同時也是街頭攝影的一部分。在有人的照片中,交通標線可作為背景,有時也可用來強調框線及平衡構圖;若作為主角獨立出來,或許能展現圖案之美。每個國家都有自己的交通標線,西班牙的行人穿越道就和英國的不一樣。

一般而言,街道的交通標線最適合用黑白來表現。典型的街道標線是在黑色柏油路面上,漆上間距精準的白線。在適當燈光下,這些標線更顯迷人,尤其是被打濕的時候。有人認為,一定要下過雨才拍照,乾的路面沒那麼好看。雨水能洗淨空氣,讓標線更突出。雪也能淨化畫面,留下視覺強烈的圖案;當街道鋪上一層白雪後,一切將被簡化為線條和形狀。你可以拍攝剩下的東西——破雪而出的黑色輪廓。

天空可以提供圖案化的背景;在黑白照片中,純白的天空能強調前景物體的形狀。想想天上的電線:通常六條一組,有如空白的五線譜,等著小鳥畫上音符。

在我眼裡,最棒的街頭圖案是箭頭。除了形狀,箭頭也具備視覺功能,因為箭頭暗示了人類的活動。除此之外,三角錐也是一種標點符號。活動的三角錐經過刻意排列,具有包圍及分隔的功能。你可以把這些想像成街上的棋子——尤其是從高處俯瞰的時候。

這張箭頭的照片(右頁)攝於 1996 年,地點位於倫敦滑鐵盧車站附近。起初我被交通標線吸引,但後來路過的婦人讓它變得完整。她從畫面底側的完美位置入鏡,彷彿箭頭正在召喚她。

下一頁的照片攝於愛丁堡。這張照片中,箭頭也展現強烈的個性。這是一張等到的照片——等著對的人入鏡。不可能有人理所當然地拿著箭頭,但這名工人手上的東西是一條直線,打破了畫面中的圓。

大衛‧吉布森，倫敦，1996

結語

「圖案」一詞在各類攝影中司空見慣，是拍照及解讀時非常重要的元素。

　有趣的是，平面設計師經常是很棒的攝影師；即使亂拍一通，至少也是有趣的圖案攝影練習，而攝影師經常也對平面設計師的工作有濃厚興趣。的確，他們有時會合作商業案子。

- 觀察交通標線及號誌，想想能如何拍攝，無論有人或沒人。
- 看看雷夫·吉布森拍圖案的作品及一旁的圖説。
- 閱讀好的平面設計雜誌，例如經常結合攝影的《Baseline》。
- 進行有關箭頭的拍攝計畫。
- 試試三分法構圖，有些攝影師發現這十分有用。這套法則並非鐵律，卻反映了人類觀看與解讀影像的習慣。
- 用不同的角度來解讀圖案形狀。舉例而言，街上到處都可以看得到的英文字母。

大衛・吉布森，愛丁堡，2002

CHAPTER 5 主體 SUBJECTS

街頭攝影的主體是什麼？
人、物體、表面、光線……
多到難以定義，攝影師各有所好。

本書最後將從幾個角度繼續討論街頭攝影的幾種主體。其中一些稍早已有涉略，但現在，我想針對幾個可能引發疑問的主體或狀況，做更深入的探討。另外，我們也將更單刀直入地討論街頭攝影的幾個問題。

舉例而言，我們先前將兒童當作一般路人處理，這是理想情況。兒童有個特點，那就是在西方國家，孩子曾自由自在地在街上玩耍，但現在，孩子多在室內玩耍，街頭攝影某種程度上也失去了一個傳統的主體。

反之，幽默依然如故。各種程度的幽默仍是街頭攝影的主要元素（或主體）。對於人生的荒謬及自然浮現的幽默，街頭攝影師會做出回應。不過，如果專為拍攝好笑照片而設計一個計畫，又會顯得矯揉做作，因為幽默必須自然發生──這點從未改變。小孩子會做好笑的事，有更無厘頭的幽默感，但很可惜，在街頭拍攝兒童已不再如此自由。

動物不會刻意搞笑，卻能為我們的世界添加色彩及反諷趣味，尤其和主人在一起的時候。牠們總在街頭擔任「配角」，但有時也會成為明星。例如，許多最優秀的街頭照片是以鴿子為主角。我先前提到，麥特·史都華那張著名的鴿子照片很難拍，但我自己攝於特拉法加廣場的照片（第161頁）卻很好拍。我只是在那裡目睹了這隻鴿子莫名其妙將頭卡進了保麗龍杯。

在蓋瑞·溫諾葛蘭德著名的攝影集《動物》（*The Animals*, 1969）中，他問道，誰才是真正的動物──動物園裡的動物，抑或是看動物的人？在書裡一張照片中，籠子裡的狼鬼鬼祟祟地埋伏，但真正的掠奪者卻是站在籠外、用不懷好意眼神看著女伴的男子。

和街頭一樣，動物園也為溫諾葛蘭德偏斜而超現實的世界提供材料。在附註文字中，紐約現代美術館當年的攝影策展人約翰·札考斯基（John Szarkowski）提出了質疑：從照片中種種跡象判斷，溫諾葛蘭德好像不喜歡動物園？但那不是重點。溫諾葛蘭德就是知道，對他的攝影風格而言，動物園是很棒的「獵場」。

另一本向「人看動物／動物看人」的主題致敬，但較不知名的攝影集，是安迪·莫雷－霍爾的《請勿餵食》（*Please Do Not Feed*, 2003）。這位英國攝影師以更感性而溫柔的眼光觀察動物園裡的生活，作品詩意而迷人。他真的喜歡動物園。

拍攝計畫

大衛・吉布森，挪威，1991

動物園裡有各式各樣的動物，但街頭的動物主要是貓和狗——郊區多是貓，市中心多是狗。狗是很合作的對象。狗擁有個性和態度，若在主人旁邊，牠們總能讓人類表現出最好（或超現實）的一面，就像艾略特·歐維特的許多作品所呈現的樣子。在歐維特眼中，那些主人看起來真的很像他們的狗。

在雅典，許多狗都是野狗，但很溫馴。牠們住在街上，被人們好心照料著。大狗過馬路時會跟人一樣等紅燈，因為牠們也是守法的公民。

與動物「合作」拍照沒有特殊技巧，但從審美觀點來看，攝影師偏好貓或狗。狗很忙碌，貓很安靜。

意外出現的動物經常是最棒的攝影題材。舉例而言，紐約曾有一頭大象，愛丁堡曾有一隻企鵝，分別在不同的時間被吉瑞·馬柯維克（Jirí Makovec）與韋納·比肖夫拍了下來。這些情況始終有合理解釋，通常與馬戲團或動物園有關，但攝影師抓住了這些難得的瞬間。這是長期拍攝計畫的極棒題材。

值得一提的是，照相手機不僅是街拍工具，也是街上隨處可見的主體。手機改變了人們的肢體語言，所有人都成了低頭族，我們早已見怪不怪。但試想，若想在熱鬧的街上拍照，卻不想拍到一絲手機存在的跡象，會是什麼情況？我想，那會像避開眼鏡一樣困難。我有一個拍攝計畫建議：在街上拍完全看不到手機的照片——那將是個挑戰。

當然，有一種是從街頭延續下來的室內空間。街頭攝影的範疇可延伸至任何公共場所，包括機場、美術館、畫廊、火車站、捷運站、室內市場等，不勝枚舉，你可以稱之為沒有天空的街頭攝影——熟悉的陰影留在室外，室內的光可以是人造光或自然光，而低亮度的環境會產生不同情緒。

街上的行人多半從甲地移動到乙地，但在美術館和畫廊裡，人們的步伐較不急促。街頭的焦躁不見了，取而代之的是徐緩與專注。這裡也是街頭攝影師的固有地盤。艾略特·歐維特有一本攝影集，拍的全是人們在美術館中凝視的樣子。

畫廊有乾淨的線條及空間，所有展品都鑲在畫框中讓人欣賞。尼爾斯·楊森也是位「室內街頭攝影師」。在他的一幅作品中，一名禿頭男子站在一幅風景畫前，畫中有棵樹；人與樹重疊時，樹葉竟成了男子的假髮，天衣無縫。手法雖然老套，但一件作品促成另一件作品的誕生，不也挺有趣？

比起來，機場及火車站則忙亂許多。人們抵達登機口，接著便開始一段時間的等待。這樣的場景顯然平淡無奇，但也有種異於街頭的趣味。這是另一種公共空間，人們的舉止和模樣跟平常不大一樣。蓋瑞·溫諾葛蘭德經常在機場觀察人群。最後，這些作品在他過世後集結成冊，成為 2004 年出版的《入境與出境》（Arrivals & Departures）。

街上大多數的主體或情境都有成為拍攝計畫的潛力。海灘是都市人放鬆的角落，不僅是一個主體，也是一個疆域，因為人們在此的表現與平常不同。海灘與海濱道路有一套完整的街拍傳統，東尼·雷－瓊斯及馬汀·帕爾的作品就是最佳範例。

結論是，在拍照前，很難去談論主體，正如一句諺語所說，「一張照片勝過千言萬語。」先拍了一些照片之後，主體自然浮現；這將指出方向，督促我們拍更多照片。

當然，有時必須先有一份主體清單，因為有非常清楚的目標作為前提。一些紀實攝影計畫便是如此。沃克·艾文斯為農場安全管理局拍

攝 1930 年代的美國時，就有一份清單。這是一項歷史性計畫，目標是記錄經濟大蕭條期間美國人的生活狀況，所有受聘的攝影師都需要根據一份主體清單拍攝。

最傑出的攝影師通常都有自己的一套方法。他們不拍照時，會寫下自己想拍的題材。不過，這些清單在外人看來平常之至，例如沃克‧艾文斯的清單寫著：「汽車與汽車風景、廣告、電影等。」農場安全管理局的拍攝計畫是紀實攝影，但對任何攝影師而言，事先釐清拍攝主體也可以成為一種動力，並讓眼睛調整就緒。基本上，你告訴自己要拍那些東西。對某些街頭攝影師而言，這種紀律卓有實效。

1950 年代，艾文斯與年輕的羅伯‧法蘭克交好，並鼓勵他申請古根漢獎助金。在申請書中，法蘭克將自己的想法清清楚楚列成一張清單，其中包括「夜裡的小鎮、停車場、超市」，以及充滿畫面的「一個有三輛車的男子和一個沒有車的男子」──聽起來有趣得多。

拿到獎助金之後，法蘭克開始了橫越美國的公路之旅，並拍了近七百捲底片。他從中洗出三百張負片，加以分門別類，例如「標誌」、「車」、「城市」、「人」、「招牌」、「墓園」等。知道他的工作方法之後，最後的成品似乎就顯得不那麼即興了。那些照片乍看之下很隨興，但編排過程卻花了許多心思整理。

東尼‧雷–瓊斯很喜歡列清單，這對他來說很重要，能幫助他在拍攝時釐清思緒，知道下一步該怎麼做。他 1960 年代末期的筆記透露了一些方法：

- 更積極一點。
- 更融入一點（與人交談）。
- 不要偏離主題（要有耐心）。
- 拍簡單一點的照片。
- 看看背景的所有元素是否與主題有關。
- 多改變構圖及角度。
- 更留意構圖。
- 別拍無聊的照片。
- 更靠近一點（用 50 mm 以下的鏡頭）。
- 看著相機抖動（拍 250 秒或更久）。
- 別拍太多。
- 別全都拍平視角。
- 別拍中等距離的照片。

最棒的一句是「別拍無聊的照片」──聽起來像廢話，但很實在。東尼‧雷–瓊斯從不滿意自己的作品──其實許多攝影師都是如此。他們試圖了解照片中的主體，藉此強化自己的信心，也更清楚下次該怎麼拍。

大衛‧吉布森，倫敦，2008

PROJECT 17

兒童 CHILDREN

兒童和所有人一樣，都是街頭的元素。
雖然拍攝兒童並無一定法則，但他們是特別敏感的主體。

如果有人問，在街頭攝影中，哪一種主體能帶來最多的歡樂及和陷阱，答案非兒童莫屬。不過，在世界各地，這種主體的敏感性因地而異。例如在泰國或印度，拍攝兒童被認為是「無害」而完全可接受的，但在某些歐洲國家，人們卻感覺很不自在——情況幾乎恰恰相反。在西方，拍攝兒童是一項嚴肅而複雜的課題。

街頭攝影的要點之一是避開障礙，無論是相機設定或法律問題，因為這些都會妨礙拍照。首先，我要澄清：在公共空間拍攝兒童，並沒有特殊的法律規範，和拍攝成人完全一樣（至少在英國是如此）。不過，拍攝兒童時應顧慮某些人的態度。我們活在一個詭異的時代：臉書占據了世界每個角落，許多人上網分享私人生活，包括兒童的生活；但在公共場所，人們對拍攝兒童卻有種莫名的恐慌。這種恐慌來自於一種悲觀的看法，無關乎隱私問題，而是對人心不再信任。西方人越來越覺得拿相機對著兒童的人很可疑，尤其是男人。家長擔心，學校擔心，孩子心裡有陰影。

我們該老是惦記這個問題嗎？倒也不必。唯一的辦法是，當你在街頭拍攝路人時，應運用常識，表現你的尊重；尤其在拍攝兒童時，要更敏感一點。

我們應展現兒童的純真，捕捉童年的歡樂。過去，孩子經常在街頭玩耍，但在英國，這景象已不復見。改變大約發生於 1960 年代或更晚，確切時間難以認定，各地也不盡相同。看看海倫·李維（Helen Levitt）1940 到 1950 年代在紐約拍攝的照片，呈現出一個兒童在街頭玩耍的歡樂舞台。過去，人們在街上從事活動的比例比現在高許多。拍攝兒童絕不應被視為鬼祟或怪異的舉動，兒童仍是街頭攝影最棒的主體之一。

我這裡的兩張黑白照片都有兒童，但不是以兒童為主。這麼說吧，畫面中的人物就像是整個場景中的道具，而他們的年紀都剛好未成年。在蘇格蘭古羅克鎮（Gourock）拍攝的這張（右頁）緣起於一架古怪的騎乘玩具，那本身就是個有趣的主體。但基本上，這是一張等到的照片。男孩後來入鏡，他那有點笨拙的姿勢——尤其是他伸直的手指彷彿模仿著玩具鳥的翅膀——造就了這件作品。

在西班牙人行道上拍到的這一張（第 164-165 頁）讓我等了滿長一段時間。令我著迷的是從高處俯瞰（我拍照慣用的策略）的斑馬線形狀，而說時遲那時快，男孩突然入鏡。他的肢體語言呼應著斑馬線，為畫面提供了張力。

這兩張照片中的兒童都不在正中央，但整體視覺依然平衡。

結語

我在拍攝計畫「秩序」（第 52-55 頁）中所舉的系列作品範例，說明了兒童攝影應呈現的樣貌。那幅包含多位「安妮」的畫面輕鬆歡樂，完全展現了童年應有的模樣，而我也以同樣歡樂的精神捕捉這個畫面。但我必須承認，女攝影師拍兒童要容易許多——這是真的，女街頭攝影師似乎自然就會被兒童吸引過去。

最後要提醒大家，兒童與大人不同，會自然對著鏡頭玩耍，如此畫面中的動態立刻改變。兒童對著鏡頭笑是很美的畫面，但那會變成人像攝影或旅遊攝影，而非街頭攝影。

- 拍攝兒童時，注意他們的家長（或老師）是否也在附近。
- 拍照的原則與多數情況相同：動作要快，適可而止——拍個幾張，然後繼續前進。
- 萬一被「抓到」，笑一個。微笑表示你拍的畫面令人愉悦；這樣所有人都會放心。
- 如果你自己的孩子同行，會有很大幫助。
- 不需要把兒童當作「小孩」來拍攝；他們和一般人一樣，也是街頭生活的一部分。
- 發掘成年人童心未泯的一面；有時，這就是街頭攝影要捕捉的。
- 要敏感一點，但不要因拍攝兒童而焦慮。你的行為合法，而且百分之百正常。
- 看看羅傑‧梅因的攝影作品。他捕捉到1950 年代在倫敦街頭玩耍的兒童樣貌。

大衛·吉布森，西班牙帕馬市，2003

PROFILE

DAVID SOLOMONS
大衛·所羅門斯

1965 年生於倫敦 www.davidsolomons.com

一條喧鬧街上的一個沉思片刻，與所有優秀的攝影作品一樣，值得被捕捉下來。照片中女子的姿勢是如此優雅，而咖啡館內與之對照的明亮燈光，為畫面增添了幾分情緒。

若有街頭攝影師堪稱「正統」，大衛·所羅門斯勢必名列其中。就像許多街頭攝影師一樣，他不靠攝影賺大錢；他拍照不光是為了賺錢。他為人謙虛、務實而誠實，後期只為自己而拍。就連艾略特·歐維特都是因為在馬格蘭有份正職，才有能力拍自己的作品。有時，攝影師的個人作品為他們帶來賺錢的工作，讓他們能繼續拍攝自己真正想拍的東西。有此境遇的攝影師不多，也不應被視為攝影師「成功」的標竿。

2008 年加入 In-Public 的所羅門斯是個多產的街頭攝影師，在攝影界備受尊敬，而且他不斷超越自己。進步不見得會發生在每個人身上，有些攝影師因興趣缺缺而原地踏步。有趣的是，他只拍橫式照片，這點頗不尋常，但他似乎真的不知其所以然；反正，這就是他的工作模式。他總對自己做的事情很有信心，也不怕自費出版攝影集。他喜歡將作品發表出去，以便進行下一個計畫。兩本 2009 年出版的攝影集《驚鴻一瞥》

（*Happenstance*）與《地下社會》（*Underground*）均銷售一空。

求學期間，他曾在南威爾斯新港市（Newport）上過著名的紀實攝影課程——他急著整理照片及開展計畫的個性可能源自於此。他對攝影的興趣，最早是受到1990年倫敦海華畫廊（Hayward Gallery）的馬格蘭攝影展「我們的時代」（In Our Time）所啟發。

所羅門斯住在倫敦東區。他引起廣大迴響的攝影計畫《上西城去》（*Up West*），是以他每天前往繁忙的倫敦西區從事攝影工作為主軸，成功捕捉到饒富興味的畫面。這是拍攝計畫應具備的概念——創造一種渴望被滿足的飢餓感。其中一張照片（第166頁）攝於蘇活區（Soho）舊康普頓街（Old Compton Street），精采捕捉到一名靜靜坐在咖啡館外的女子身影。儘管周遭一片

喧鬧，她依然享受著寧靜片刻。

所羅門斯曾遠赴他鄉拍照，其中最知名的是希臘及巴西；近幾年來，他的足跡遍及兩個更遠的國家——美國和中國。他到美國經歷了一趟典型的公路之旅，並且到中國拍了三個城市；兩次都是為了拍照而特意安排。

他的《三城中國》（*China in Three Cities*）之旅並不輕鬆，因為拍照時間有限，但在這個系列中，一些優秀作品已成為他眾多的代表作之一。

上方這張照片中的中國女子，與倫敦的女子遙相呼應。她在做什麼？她站在一堵矮牆上，是在等人或只是打發時間？她在想什麼？這張照片與上一張相同，也散發出一種寧靜的特質。

典型的所羅門斯風格，有點時尚攝影的味道，但很安靜。那道矮牆為畫面增添了一點不尋常的趣味。

PROJECT 18 拍攝計畫 PROJECTS

許多攝影師的拍攝計畫是他們「每天必須帶出去遛的狗」
——你需要一個動機或藉口去某個地方。

拍攝計畫在街頭攝影中很常見，但「進行一項拍攝計畫」常變成先決條件，而不是直接拍攝一片亂糟糟的景象。不過，紊亂的街頭生活，不正是街頭攝影的重點？話說回來，拍照跟任何藝術的追求一樣，也需要動機。如果你「有隻狗」，就需要每天出去遛一下。這不是在耍心機。

街頭攝影的初學者常洩氣地問：「你出去都拍什麼？」簡單說，我的回答是：花一段時間密集地拍，你真正想拍的東西自然會從這些照片中浮現。你可能會發現，其中有許多單車或雨傘的照片，或包含一個更大的故事結構、一種特定的情緒，或一個地方。

艾略特·歐維特累積了一些純為興趣而拍的照片，後來集結成冊。雖然出版商看到將這些照片分門別類的可能，但以歐維特這樣的攝影師而言，單純出版他的「一堆照片」也是很有趣的想法。除了狗，他還有以手、美術館、海灘及兒童為主題的攝影集。另一位擅長運用主題的美國攝影師是希爾薇亞·普萊契（Sylvia Plachy）。她的攝影集《徵象與殘跡》（Signs and Relics, 1999）包含多個不同主題的章節，例如飛行、坐姿、框架、煙霧、執迷、圓弧及樹。我懷疑她訂出這些主題的方式，是先把所有照片分揀成幾疊，再刻意去發展各個主題。該這麼做才對。

安德烈·柯特茲的攝影集《關於閱讀》（On Reading, 1971）被他低調形容為「就是幾張各式各樣的人閱讀的照片」。到了今天，這個概念依然鮮活有趣，只不過多了電子書——這可以成為一項拍攝計畫：重新詮釋一本經典攝影集。

拍攝計畫可以成為街頭攝影師的創作泉源。如果攝影師在腦子裡裝進幾個拍攝計畫——無論籠統或縝密，他們在街頭遊蕩時就有了目的。

我有一些拍攝計畫正在進行，其中一個是「收集」愛心。這是全人類共通的主題：牆上刻著被箭刺穿的心，宣告某某人愛某某人。但更讓人滿足的是，當愛心自然或意外出現之時。

一名男子走過倫敦一家商店，手裡抓著一顆心——紅色塑膠袋，彷彿剛從櫥窗裡的襯衫上摘下來。作此聯想需要豐富的想像力，但如果你一直在收集愛心，機會便躍然眼前。一名女子輕撫著一株大樹，樹幹上有顆心；兩輛單車顯然在戀愛，背景櫥窗上的心就是證據。我原打算收集十二顆愛心做成情人節月曆，但這個計畫將如何發展，無人知曉。

愛心

大衛・吉布森，倫敦，2006

（右下）雅典，2011

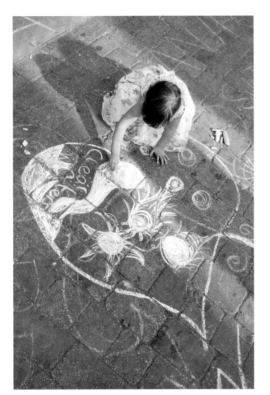

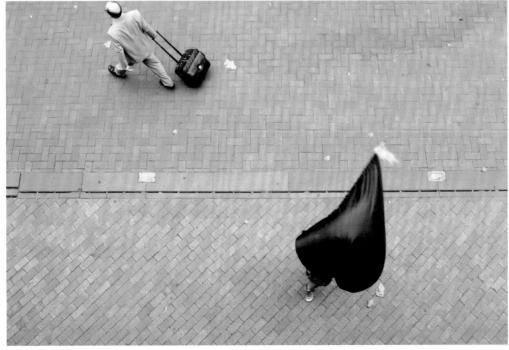

大衛·吉布森，倫敦，2006

勾子

大衛・吉布森，倫敦，2008

大衛・吉布森，倫敦，2005

來沒有手的樣子。我拍到兩張很好的照片作為
「開頭」，但就現實而言，這個點子不可能迅
速取得進展。不過，既然構想還在，只要出現
第三張好照片，或許就能起死回生。

我的腦子裡有著滿滿的拍攝計畫，這些都是
需要遛的狗。

結語

看看幾位攝影師的網站，你會發現，他們多半
會為每個拍攝計畫或主題建立圖片藝廊。在這
些網站中，有些相簿的標題籠統，有些鉅細靡
遺，而拍攝計畫的廣度及深度反映了作品本身
的要求。從這點，我們可以判斷誰是比較好的
攝影師。

我們無法像薩爾加多一樣，花好幾年時間將
一個「計畫」發展成聖經般的規模。只要有一
個簡單而誠懇的想法，即使只拍幾張照片，也
值得去做。

我承認，我擅長構思拍攝計畫，但不見得能
執行到底。我有一個「躺了很久」的計畫，暫
名為「勾子」，主題是路人拿著東西，但看起

- 計畫沒能完成並不要緊，你或許仍有機會
 拍到更多不錯的照片。
- 讓拍攝計畫自然發展，不要勉強。
- 找出有潛力發展成一個系列的「開頭」照
 片。
- 不要因為你的點子有人用過就放棄。你的
 版本肯定不一樣。
- 看看其他攝影師的拍攝計畫；不要照抄，
 但可以從中吸取想法，看看他們如何完成
 一個計畫。
- 可考慮為一個計畫配上文字，讓概念更清
 楚，也更有趣。
- 參加有主題設定的比賽，想成是自己的拍
 攝計畫。

NARELLE AUTIO
娜瑞兒・奧提歐

1969 年生於阿德萊德

澳洲攝影師娜瑞兒・奧提歐所藉以成名的，是攝於郊區海邊那些色彩濃烈而溫暖的作品。感覺她似乎從未離開海邊很遠拍照，而這個特點也讓她的攝影更嫻靜美麗。

偏飽和的色彩是奧提歐的註冊商標。無論攝於海面、海灘或陸地，她的許多作品總有天色忽然變暗的感覺，彷彿風雨欲來的前奏。包括色彩、光線及情緒在內，所有元素都變得更加濃烈。

她的人物處理讓人想起艾力克斯・韋布的作品，但同時，畫面中似乎總有劇情在上演。在她的一幅作品中，一名男子走過一棟工業大樓，四周盡是濃烈、陰沉的色彩。男子臉上沾了像血的東西，鮮紅色，可能是傷痕。

奧提歐與川特・帕克這對夫妻共同完成了一些作品，最著名的是 2000 年得獎的《第七波》（The Seventh Wave）。在這本黑白攝影集中，沒有一張照片註明拍攝者。他們親自下水探索澳洲的海灘文化，甚至經常潛入海中。套句傑夫・岱爾的話：「這本書不是用看的。你將書翻開，接著就跳進去。」

奧提歐跟帕克一樣，也得過一些獎；這對夫婦無論合體或單飛都很成功。奧提歐個人曾兩度獲得「世界新聞攝影獎」（World Press Photo Award）首獎。此外，她也是著名的歐洲圖片社（Agency VU）的會員。

在她最怵目驚心的影像中，《非來自地球》（Not of this Earth）是從雪梨港灣大橋俯拍公園的系列作品。首先映入眼簾的是強而有力的構圖及濃烈的色彩；所有元素都是靜止的，卻充滿了生命。她以簡單的「俯瞰」概念搭配不尋常的觀點，捕捉到的畫面令人驚豔。我想，只有女性的眼光才能如此深刻地欣賞這片景致。真是如此嗎？

澳洲城市離海灘都不會太遠，奧提歐的攝影作品也是如此。2001 年的〈大斑狗〉（Spotty Dog）是對海灘文化的讚美詩。你看到一大片翻湧的雲朵掛在天上，一道彩虹劃過，所有顏色皆飽和濃烈，接著便是那隻捲著尾巴的狗。牠的頭被刻意留在畫面之外，尾巴平衡了彩虹——畫面中真正的重點。彩虹在她的作品中很常見。她承認自己有些浪漫。她說：

有點過於飽和的色彩、蜷曲的狗尾巴、雲朵、陰影——所有元素達到奇妙的平衡，沒有什麼是偶然的。那道彩虹有畫龍點睛之效。

我的攝影作品就是我想像中的世界——這個世界應有的模樣。

直拍／橫拍
VERTICAL／HORIZONTAL

**在街頭拍照，直拍或橫拍須視情況而定，
但怎麼拍攸關重大。**

對街頭攝影來說，直拍或橫拍絕對重要，卻最容易被新手及有經驗的攝影師忽略。我在看別人的作品時經常暗忖：「拍得還不錯，但為何不直拍呢？」你目睹了那個畫面，卻用了錯的方式烹調；很可惜，沒有機會重來。無論怎麼裁切，都無法救回這道菜。

的確，在某些情況下，你可能在直拍或橫拍之間猶豫不決。你偶爾會遇到一張照片用兩種拍法皆可行，但最重要的是，一個場景會告訴你正確的方向。攝影師必須將自己的雷達調到正確頻道，才能拍出最精采的一面。

我的直拍比例超過六成，或許不太尋常。我自然就會多拍直式照片。對我來說，這種拍法讓街拍更容易，畫面比較乾淨清爽。如果不考慮這種拍法，我會像少了一隻手一樣。

右頁兩張範例是我直覺選擇最佳構圖的典型範例。在倫敦特拉法加廣場上，一對新人正在拍婚紗照。徘徊在婚紗照拍攝現場的外圍總是很有趣，因為你不必拍「美美」的婚紗照。和其他時候一樣，街頭攝影師總是有不同的盤算。真正的婚紗照攝影師不可能讓另一對男女入鏡，但對我而言，這才是趣味所在。

橫拍的版本在某種程度上還算成功，但右上角空間太多，元素太雜，成了干擾。你的眼神會自然飄移到其他地方，而非專注於那兩對佳偶身上。在直拍的版本中，構圖緊湊，沒有這些干擾。兩對男女填滿了整個畫面，主體更為清晰，你自然會領略到並置的趣味。前景男子紅色T恤上的三條線加強了照片中的線條感——這張照片的重點就是線條，包括畫面下方兩隻平行的手臂。

基本構圖並非一成不變的科學定理，但你必須意識到它的存在。如果你看過足夠範例——包括你自己拍的照片以及一些成功街頭攝影師的作品（後者更為重要），就會明白構圖的重要性。

在下頁中，兩張紅傘女孩的照片導向類似結論，不過，這次橫拍效果較好。在直拍的版本中，照片上方有太多空間被浪費掉，而橫拍的版本與建築物的形狀合成一氣。這張照片有左、中、右三部分，符合了三分法構圖原則；此外，它也讓觀者能夠閱讀門簷上的那排字，決定了這張照片的效果。上方空間稍微多了一點，但整體來看，橫拍的效果還是比較好。

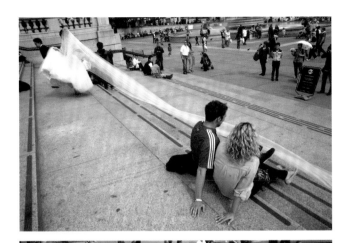

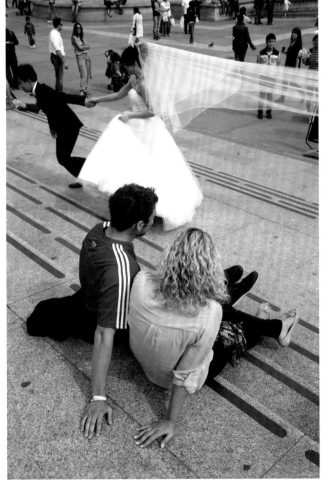

大衛・吉布森，坎特伯利，2011

結語

永遠都要考慮直拍的可能性。幾乎沒有攝影師有充分理由只拍橫向照片。

- 人是直立的，所以一定要考慮直拍。

- 九成的街頭攝影素材會自薦以直向或橫向構圖呈現，請讓它自己選擇。
- 直拍讓你更能控制照片的頂端和底端。
- 書籍和雜誌多半是直立的。
- 直向照片的英文也叫「人像」（portrait），而橫向照片的英文也稱為「風景」（landscape），其邏輯顯而易見。

大衛・吉布森，坎特伯利，2013

OLIVER LANG
奧利佛‧朗

1983 年生於雪梨 www.oggsie.com

在本書介紹的所有攝影師中，奧利佛‧朗可能是最令人驚奇的一位。以這張照片為例，拿著心形包包的女子被優雅地框在一片光線沉鬱的背景中，而且還是用照相手機拍的。這張照片與多數傑作相比毫不遜色，但我們立刻面臨兩個需要討論的問題：朗的攝影美學，以及他所用的相機。

一般而言，街頭攝影師用什麼相機無關緊要，前文已略有探討。但現在，值得花些篇幅去思考這個問題，因為這對朗非常重要。他對街頭攝影懷抱著滿腔熱情，也是大力提倡手機攝影的十字軍。

朗為兩群截然不同的攝影觀眾搭起了一道美麗的橋梁。談到靈感的啟發，他提到一些熟悉的名字，例如曼‧雷（Man Ray）、海倫‧李維、艾略特‧歐維特、艾力克斯‧韋布及娜瑞兒‧奧提歐等人；但他也提到一些較不熟悉的名字，而這些攝影師全用手機拍照。他特別提到米修‧巴蘭諾維奇（Misho Baranovic）對自己的啟發，兩人還在 2007 年合作創立了「手機攝影網」（Mobile Photo Network）。

朗對手機相機的宣傳很有說服力。他說，那是一種「能讓你拍照、編輯和分享」的裝置。他最早在學校學習暗房技術，開啟了他對傳統攝影的興趣，但如果不是因為社群媒體的興起，他對傳統攝影的興趣恐怕早已隨風而逝。這種腳踏兩條船的狀態對他非常重要。朗在攝影中有兩次起步，但他發現自己的真愛是手機攝影；不過朗也深深了解到，在社群媒體的世界裡，分享經常比攝影本身重要。顯然，他發現「只為發表意見而發表意見，而非給予建設性的意見」是個常態。他並無批評之意，只是希望手機能被多加利用，徹底發揮日益強大的潛能。

他現居倫敦，給自己的任務是提高手機攝影的水準。他一方面希望教育社群媒體的使用者，一方面要對抗經常來自傳統攝影的排斥。

基本上，他的主張雖有道理，但其實沒太大意義，因為攝影總會回到影像本身。朗承認自己只是「另一個追著光線跑的人」，這點令人放心。手機真正的優點在於，街拍的人越來越多，行動力越來越強，不會總是回到電腦上作業。更重要的是，在街頭用手機拍照，也不易讓人起疑或感到威脅。朗提到，戰地攝影師用手機拍照較容易取信於他人。一般而言，手機在公共場所是被信任的裝置，這對所有攝影師來說都是個好現象。

多麼驚人的光線，尤其是這名女子彷彿在身後的街上留下一道軌跡，簡直就像時尚攝影。很難想像是用手機拍的。

20 道德 ETHICS

**道德與禮貌是街頭攝影的要項，
因為這些最後都會呈現在照片中。**

我們應以一種比較抽離但貼心的方式從事街頭攝影。如果能選擇，許多人並不想在街上被拍，但在現實中，他們通常不知道自己被拍。因此，從事街頭攝影的人必須面對一個令人不安的事實：客觀而言，街頭攝影可能被認為是鬼祟、怪異，甚至侵犯隱私或令人惱怒的舉動。

說這些話並非想嚇唬人，只是要強調這些問題的存在。拍照必須具備的道德標準，其實就是尊重他人。

不過，你不必讓這些考量成為拍照時的絆腳石，而是要建立價值觀。這些價值觀可能成為你作品中明顯的個人風格。

幽默感是一種好的特質，對人性的荒謬和矛盾開些無傷大雅的玩笑也無妨。但若以殘酷或負面的方式呈現他人，就說過不去了。這就是我的道德觀。這些年來，我希望自己未曾偏離這個標準。若是我的攝影在某些方面傷害了別人，我會很痛苦。

當然，街頭攝影師有許多種，每一種攝影師都以自己的價值觀來對待街上的人。多元化很好，但尊重他人應該是不變的核心價值。

我個人不喜歡具有侵略性的街頭攝影，你可以稱之為「突襲」，為的是捕捉路人當下的反應。這種風格會破壞街頭攝影的名聲。毫無疑問，布魯斯·吉爾登就是這類攝影師；他的風格引起很大爭議，但拍出來的照片實在很棒，尚且能將他的作為合理化。但問題在於，許多街頭攝影師也在模仿這種「突襲」作風，卻只得到激怒的效果。至於他們拍出來的照片，也就不值一提了。

在街頭與人互動是否可行？這個爭議尚無定論。我個人不喜歡這麼做，因為會干擾自然發生的情境。但我承認，有些攝影師很快就能跟陌生人打成一片。拍了照之後互動絕對無妨；當你捕捉到畫面後，可以好心向對方解釋你在做什麼，但順序不能顛倒。那不符合街頭攝影的真諦。

無論是拍照時或是在照片的運用上，街頭攝影師都不應孤立他人。在這個影像充斥的時代，街頭攝影找到了第二個春天，尤其在網路上，但嚴肅的街頭攝影師仍負有責任——無論是對自己，還是對對廣大的攝影社群。這不是硬性規定，但增進人類福祉絕對是街頭攝影的價值。

街頭攝影師的個性很重要，會決定照片拍出來的樣子，但友善、同理心及讚美應擺在前面。在這些方面，街頭攝影師可以做得很好。

最後我想談一張照片，它滿載著我的價值觀。〈最後幾天〉（Last Few Days）（右頁）攝於 1998 年的布萊登（Brighton），是一張花了時間等到的照片。我很幸運，「選角」非

常完美，完全是我要的樣子。這張照片並不殘酷，但我承認它很寫實。照片捕捉到一個老人，那不是他生命中的最後幾天，但很可能是最後幾年。

我盡量不拍遊民或任何窮苦的人，也希望〈最後幾天〉是我「殘酷」的極限。事實上，這張照片曾被選入一個關於老人的展覽中展出，而照片中老者的一些朋友認出了他。因此，我和他有了一些間接的溝通；他顯然對這張照片感到不悅。但這張照片攝於公共空間，

而且關鍵在於，它並未被拿來作為商業用途。

這張照片被刊登過很多次。在一本雜誌上，有人寫信回應道：「或許當吉布森先生老了之後，有人會把他這個樣子拍下來，我想他不會覺得有趣。」

我覺得這張照片感覺偏向辛酸，而非有趣，因為那是所有人都逃不了的現實。隨著時間流逝，它與我們越來越息息相關。

大衛·吉布森，布萊登，1998

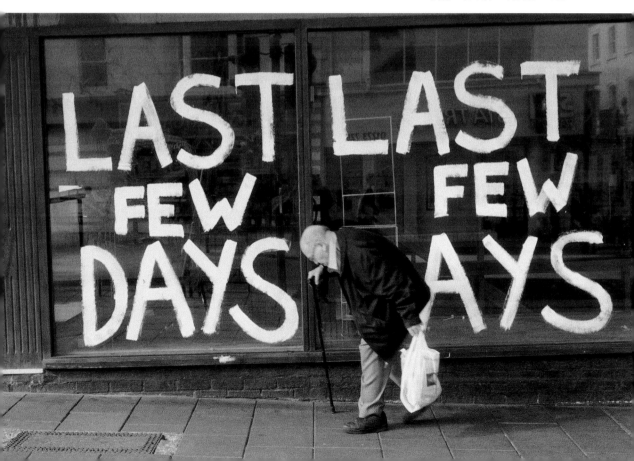

結語

這本書是我帶領街頭攝影工作坊的結晶，某種程度上，對象可說是參加過工作坊的熱情學員。我在倫敦及世界其他城市帶過無數場工作坊，在過程中，我越來越確定一個擺在眼前的事實：你無法真正「教」學員拍出有意義的照片，到頭來，每個人都必須自己摸索。你不能教人如何渴望，只能以過來人的身分現身說法。

如果你心裡有火苗，想要從事街頭攝影或其他創作，那把火終將燃起。接下來，對一些攝影師崛起故事產生的共鳴，將促使你充實自我並加速進步。

再接下來就是分界點了。尋找志趣相投的攝影師——不僅在線上找，還要有實際接觸。街頭攝影是捕捉矛盾現象的活動，攝影師最好單獨行動。但毫無疑問，正因眾人共同而無私的孕育，才有那麼多的街頭攝影學會及聚會。整個攝影界都是靠一群志同道合的人發揮影響力而日漸茁壯。早在網路發明之前，攝影史就是建立在小團體及攝影學校的發展上。意見與支持都是從事攝影不可或缺的。

你或許會問，是否應該考慮參加街頭攝影工作坊，甚至修習一門短期課程？答案應該是肯定的；你可以參加你景仰的攝影師所帶領的工作坊，甚至再參加另一位攝影師的工作坊，但

這樣應已足矣。之後，就看你自己了。

我想總結的另一點是靈感來源，希望這個主題在書中已清楚傳達。靈感需要餵哺，而在街頭拍照的過程中，你可能會遇到引發聯想的線索，因為周遭總有新鮮的東西出現。你要做的就是繼續走，期待更好的事情發生。

別陷入什麼是或不是街頭攝影的思維，那不重要。找到志同道合的人，加入其他攝影師團體，分享你的發現。但最重要的是，多看別人的作品，尤其是攝影集。將自己的作品擺在一旁，不要過於執著。欣賞他人的作品，讓自己受到啟發，有些特質最後也會出現在你的作品中。

搜尋最傑出的作品，讓照片對你說話。沒錯，每個人對「傑出」的定義不同，但如果你用心聆聽，會找到自己的方向。接著，你就該追求自己的作品。這個建議聽起來很籠統，但試想，本書中的攝影師多麼自在地掌握自己的作品，你也應該要像他們一樣。

這年頭拍照的人太多，可能會有人說，所有概念都有人做過了，沒有任何點子是真正的原創。其實不然。世界上總有更多資源有待開發。對街頭攝影師而言，現在是真正令人興奮的時刻。

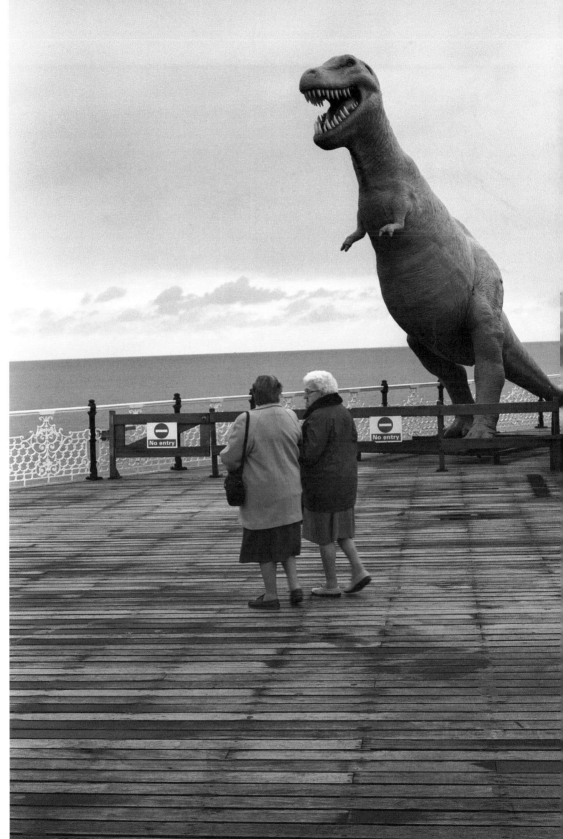

大衛・吉布森，布萊登，1997

名詞解釋

35 mm 相機：使用 35 mm 底片的相機。

光圈（Aperture）：位於鏡頭中央，讓光線通過並在底片（或數位相機的感光元件）上成像的孔。調整孔徑大小，便能決定鏡頭的進光量。

包圍曝光（Bracketing）：用不同的曝光值拍攝一系列同樣的畫面。

類單眼相機（Bridge camera）：顧名思義，一種介於單眼相機及傻瓜相機的相機。

加深（Burn）：傳統暗房術語，意指讓照片上某一部分變暗。後來也移植到數位軟體，成為一項後製編修工具。

C.41 沖洗（C.41 processing）：彩色底片的化學處理流程。

隨身相機（Compact cameras）：亦稱「傻瓜相機」，設計重點是使用容易。

曲線（Curves）：在影像編修軟體中，曲線工具是用來控制色調及對比的重要工具。

景深（Depth of field）：景深是指鏡頭焦點前後可接受的清晰範圍。一般而言，光圈值越小，孔徑越大，景深越淺；光圈值越大，孔徑越小，景深越深。景深是進光量多寡所產生的效果，也可以是刻意為之的風格。

加亮（Dodge）：傳統暗房術語，意指讓照片上某一部分變亮，現在也成為數位編修軟體的一項工具。

數位單眼相機（DSLR）：數位單鏡反光相機。請參見單眼相機（SLR）。

曝光（Exposure）：光圈與快門的組合。人們常說「正確」曝光，但這個定義不見得適用於所有攝影師或情境。

粒子／雜訊（Grain/noise）：明顯的點狀成像，是在低照度下以高感光度拍攝的結果。

影像防震（Image stabilisation）：有些數位相機內建影像防震系統，在只能用慢速快門的情況下，可大幅改善影像模糊的程度，尤其用長焦鏡頭時最為明顯。

Instagram：一個線上相片分享及社群媒體服務，讓使用者在拍照或錄影時能夠加上數位濾鏡，最大特色是將影像縮成正方形，類似柯達 Instamatic 及拍立得照片的效果。

感光度（ISO）：底片的敏感程度，傳統說法為「底片速度」，又叫 ASA，也適用於數位攝影。一般而言，在充足而均勻的光線下，採用低感光度（100–200）拍攝最為理想。在低照度的情況下，感光度可以設定在 1600 至

6400 之間，實際要看相機性能而定。感光度的設定也因人而異。許多攝影師習慣將感光度設在 400 或 800，即使光線充足也是如此，目的是確保能用夠快的快門拍照，例如 1/250 或 1/500 秒。

JPEG：全球通用的圖片檔案格式，任何電腦及相片顯示裝置皆可讀取。

寬容度（Latitude）：一次曝光結果可被接受的容許範圍，是個常用術語。換句話說，這是你曝光不當但「不至於將照片搞砸」的程度。

Lomo（Lomography）：一種獨特的相機及攝影風潮。舉例而言，Holga 相機是一種便宜的塑膠相機，能透過一些奇怪的效果拍出夢幻般的照片，例如加上暈影或誇張的飽和度及反差。

定焦鏡頭（Prime lens）：焦距固定的鏡頭，通常介於 28 到 50 mm 之間。

底片增感與降感（Pushing and pulling film）：傳統術語，意指攝影師特意讓某種底片表現得像感光度更高或更低的底片。不過，喜好因人而異。但一般而言，街頭攝影師會將感光度 400 的底片設定成 800 來拍，目的是在光圈選擇上有多一點彈性。

測距式相機（Rangefinder camera）：一種包含測距器的相機。這種機制能決定距離及焦點，毋須看鏡頭對焦。一些攝影師採用這種非常特別的傳統攝影方法，布列松即為其中之一；他使用的是徠卡測距式相機。

RAW：一種非常大的檔案格式，能為影像後製提供極大彈性。在數位攝影中，最棒的「底片」就是 RAW 檔。

解析度（Resolution）：這個名詞有多種含意，但一般可解釋為畫質，類似將底片放大然後仔細檢驗的結果。以數位影像而言，通常指影像檔中每吋的像素數目。

快門（Shutter speed）：相機上的快門原本是關上的，只有按下快門按鈕時，快門才會打開一段時間，讓定量的光線射到底片或感光元件上面，再關起來。

單眼相機（SLR）：一種單鏡反射相機，使用的是移動式反光鏡系統。當你從觀景窗看出去時，其實是透過稜鏡及鏡子在看。

變焦鏡頭（Zoom lens）：一種具有可變焦距的鏡頭，能讓攝影師拍攝不同的距離，毋須移動即可放大或縮小畫面。

參考書目

'10' years of in-public, (20 photographers), Nick Turpin Publishing, London, 2010

Abe, Jun, *Citizens 1979-1983*, Vacuum Press, 2009

Adams, Robert, Why People Photograph, Aperture, 1994

Agou, Christophe, *Life Below*, Quantuck Lane Press, New York, 2004

Barthes, Roland, *Camera Lucida: Reflections on Photography*, Vintage, 1993

Bayer, Jonathan, *Bottle in the Smoke*, J L B Publishing, 2004

Baque, Dominique & Borhan, Pierre & Kertesz, Andre & Livingston, Jane, *Andre Kertesz: His Life and Work*, Little Brown, Reprint edition, 2000

Burri, Rene & Koetzle, Hans-Michael, *Rene Burri Photographs*, Phaidon Press, 2004

Cartier-Bresson, Henri, *The Mind's Eye: Writings on Photography and Photographers*, Aperture, 2004

Cartier-Bresson, Henri, *Photographer*, Thames & Hudson, 1980

Cartier-Bresson, Henri, *The Decisive Moment*, Simon & Schuster, New York, 1952

Crawford, Alistair, Mario Giacomelli, Phaidon, 2001

Dakowicz, Maciej & O'Hagan, Sean, *Cardiff After Dark*, Thames & Hudson, 2012

Delpire, Robert & Koudelka, Josef, *Exiles*, Thames & Hudson, 1997

Dyer, Geoff, *The Ongoing Moment*, Abacus, 2005

Dyer, Geoff, *But Beautiful*, Abacus, 1998

Erwitt, Elliott, *Sequentially Yours*, teNeues, 2011

Erwitt, Elliott, *Personal Exposures*, W H Norton & Co, 1988

Feininger, Andreas, *The Complete Photographer*, Thames & Hudson, 1968

Fieger, Erwin, *London: City of any Dream*, Thames & Hudson, 1962

Frank, Robert, *The Americans*, Robert Delpirie, 1958 (Paris), English edition 1959

Freed, Leonard, *Leonard Freed: Photographs, 1954-90*, Cornerhouse Publications, 1991

Friedlander, Lee & Harris, Alex, *Arrivals & Departures: The Airport Pictures of Garry Winogrand*, Distributed Art Publishers, 2004

Gernsheim, Alison & Helmut, *A Concise History of Photography*, Thames & Hudson, 1965

Gilden, Bruce, *Facing New York*, Dewi Lewis Publishing, 1997

Hamilton, Peter, *Robert Doisneau: A Photographer's Life*, Taurus Parke Books, 1995

Hamilton, Peter, *Willy Ronis, Photographs: 1926-1995*, MoMA, Oxford, 1995

Howarth, Sophie & McLaren, Stephen, *Street Photography Now*, Thames & Hudson, 2011

Hurn, David & Jay, Bill, *On Being a Photographer*, LensWork, 2001

Jay, Bill & Warburton, Nigel, *Brandt: The Photography of Bill Brandt*, Thames & Hudson, 1999

Jay, Bill, *Occam's Razor: Outside-in Viewing Contemporary Photography*, Nazraeli Press, 1994

Jeffrey, Ian, *A Concise History of Photography*, Thames & Hudson, 1981

Kalvar, Richard, *Earthlings*, Flammarion, 2007

Kertesz, Andre, *On Reading*, Grossman Publishers, 1971

Koetzle, Hans-Michael, *Photographers A-Z*, Taschen, 2011

Larrain, Sergio, *London 1958-59*, Dewi Lewis Publishing, 1998

Leiter, Saul, *Early Color*, Steidl, 2008

Maloof, John, *Vivian Maier: Street Photographer*,

Powerhouse Books, 2011

Manchester, William, *In Our Time: World as Seen by Magnum Photographers*, Andre Deutsch, 1989

Marks, George & Lee, & Ross, Alice, *Hope Photographs*, Thames & Hudson, 1998

Marlow, Jesse, *Wounded*, Sling Shot Press, Australia, 2005

McAlhone, Beryl & Stuart, David, *A Smile in the Mind*, Phaidon, 1998

Mermelstein, Jeff, *SideWalk*, Dewi Lewis, 1999

Meyerowitz, Joel, *Taking My Time*, Phaidon Press, 2012

Meyerowitz, Joel & Westerbeck, Colin, *Bystander: A History of Street Photography*, Little Brown, 2001

Moriyama, Daido, *The World Through My Eyes*, Skira, 2010

Morley-Hall, Andy, *Please Do Not Feed…*, Spine, London, 2003

Newhall, Beaumont, *The History of Photography: From 1839 to the Present*, MoMA, New York, 1984

Pamuk, Orhan & Webb, Alex, *Istanbul*, Aperture, 2007

Parke, Trent, *Minutes to Midnight*, Steidl, 2013

Parke, Trent, *Dream/Life*, Hot Chilli, 1999

Plachy, Sylvia, *Signs and Relics*, The Monacelli Press, 1999

Riboud, Marc, *The Three Banners Of China*, Macmillan, 1966

Roy, Claude, *Marc Riboud: Photographs at Home and Abroad*, Harry N. Abrams, 1988

Salgado, Sebastião, *Genesis*, Taschen, 2013

Salgado, Sebastião, *Workers: Archaeology of the Industrial Age*, Phaidon, 1993

Sammallahti, Pentti, *Here, Far Away*, Dewi Lewis Publishing, 2012

Sandburg, Carl & Steichen, Edward, *The Family of Man*, MoMA, New York, 1955

Saul Leiter (Photofile), Thames & Hudson, 2008

Scianna, Ferdinando, *To Sleep, Perchance to Dream*, Phaidon, 1998

Sire, Agnes, *Sergio Larrain: Vagabond Photographer*, Thames & Hudson, 2013

Solomons, David, *Happenstance*, Bump Books, London, 2009

Solomons, David, *Underground*, Bump Books, London, 2009

Sontag, Susan, *On Photography*, Penguin, 1978

Stiletto, Johnny, *Shots from the Hip: Another Way of Looking Through the Camera*, Bloomsbury, 1992

Stephenson, Sam, *Dream Street: W. Eugene Smith's Pittsburgh Project 1955-1958*, W. W. Norton; New edition, 2003

The Street Photographs of Roger Mayne, The Victoria & Albert Museum, London, 1986

Szarkowski, John, *Looking at Photographs: 100 Pictures from the Collection of The Museum of Modern Art*, MoMA, 1974

Szarkowski, John, *The Photographer's Eye*, MoMA, 1966

Towell, Larry, *The Mennonites*, Phaidon, 2000

Walker, Robert, *New York Inside Out*, Skyline, 1984

Webb, Alex, *Hot Light / Half-Made Worlds*, Thames & Hudson, 1986

Winogrand, Garry, *The Animals*, MoMA, New York, 1969

Wolf, Michael, *Tokyo Compression Three*, Peperoni Books, 2012

網站：

www.magnumphotos.com
www.in-public.com
www.street-photographers.com
www.burnmyeye.org
www.thatslife.in
www.un-posed.com
www.calle35.com
www.echie.nl
www.observecollective.com/
www.blakeandrewsblogspot.com
www.erickimphotography.com/blog/

索引

粗體頁碼表示主要出現處。

大衛・吉布森，加爾各答，2009

關於作者

大衛・吉布森（David Gibson）

網站：
www.gibsonstreet.com
www.facebook.com/DavidGibsonStreetPhotographyWorkshops

茲西斯・卡迪安諾斯，雅典，2011

1957 年生於英國埃塞克斯郡（Essex）伊爾福鎮（Ilford）——沒錯，與那家生產黑白底片的公司同名，這個淵源讓他興奮地認為冥冥中自有安排。吉布森的父親是一名碑銘雕刻師，對質地及字型的興趣肯定影響了他的攝影創作。

他努力做了幾年的助人工作者，幾乎為了當社工而跑去進修。他早期發表的作品都是關於老人、兒童及身障人士的題材——也是經常出現在《社區關懷》（Community Care）雜誌中的社會議題。那是他的起步階段。不過，真正為他指明攝影之路的關鍵，無疑是尼克・特品 2000 年邀請他成為 In-Public 學會草創會員的一封電子郵件。

他從事街頭攝影逾二十五年，作品廣泛在各處刊載及展出，更被選為《當代街頭攝影》（Thames & Hudson, 2011）攝影集中的世界頂尖街頭攝影師之一。他的作品收入多個影像圖庫，並常受設計顧問公司委託，執行企業形象案的拍攝。

2002 年，他自倫敦藝術大學（University of the Arts in London，前身為倫敦印刷學院）取得攝影碩士學位，主攻歷史與文化。除了拍照，他也經常在倫敦及世界其他城市帶領街頭攝影工作坊，到過的城市有貝魯特、新加坡、華沙、阿姆斯特丹、斯德哥爾摩、曼谷（與 In-Public）等，並數度造訪雅典。未來計畫開辦更多工作坊。

本書照片來源

Quintet Publishing 盡一切努力提供正確的照片來源資訊。若有任何遺漏或錯誤，僅在此致歉，本書再版時將作必要更正。

Estate of André Kertész/Higher Pictures: André Kertész 43
Estate of Saul Leiter: Saul Leiter 125
Simone Giacomelli: Mario Giacomelli 107
In-Public collective: Narelle Autio 173; Paul Russell 9; Nick Turpin 12–13; Matt Stuart 15, 67; Richard Bram 28; Andrew Morley-Hall 31; Nils Jorgensen 40–41, 65, 91; Jesse Marlow 136–137; Leonard Freed 43; Gus Powell 48; David Solomons 166–167; Blake Andrews 84–85; Trent Parke 131
Magnum Photos: Henri Cartier-Bresson 7, 18–19; Elliott Erwitt 51; Bruce Gilden 63; Sergio Larrain 33; Trent Parke 22–23, 131; Martin Parr 25; Gueorgui Pinkhassov 113; Raghu Rai 10; Marc Riboud 39, 97; Ferdinando Scianna 16; Alex Webb 34–35
Maloof Collection, Ltd.: Vivian Maier 77; Mary Evans Picture Library:Roger Mayne 44
Pace/MacGill Gallery, New York: Robert Frank 44
Photographer's own copyright: Caspar Claasen 151, 152–153; Fan Ho 11; Oliver Lang 179;
Johanna Neurath 144–145; Shin Noguchi 102–103; Colin O'Brien 20–21; Kaushal Parikh 56–57;
Maria Plotnikova 72–73; Jack Simon 119; Lukas Vasilikos 78–79
All other photographs © David Gibson